HAVANA

La Habana

THE REVOLUTIONARY MOMENT

El Momento Revolucionario

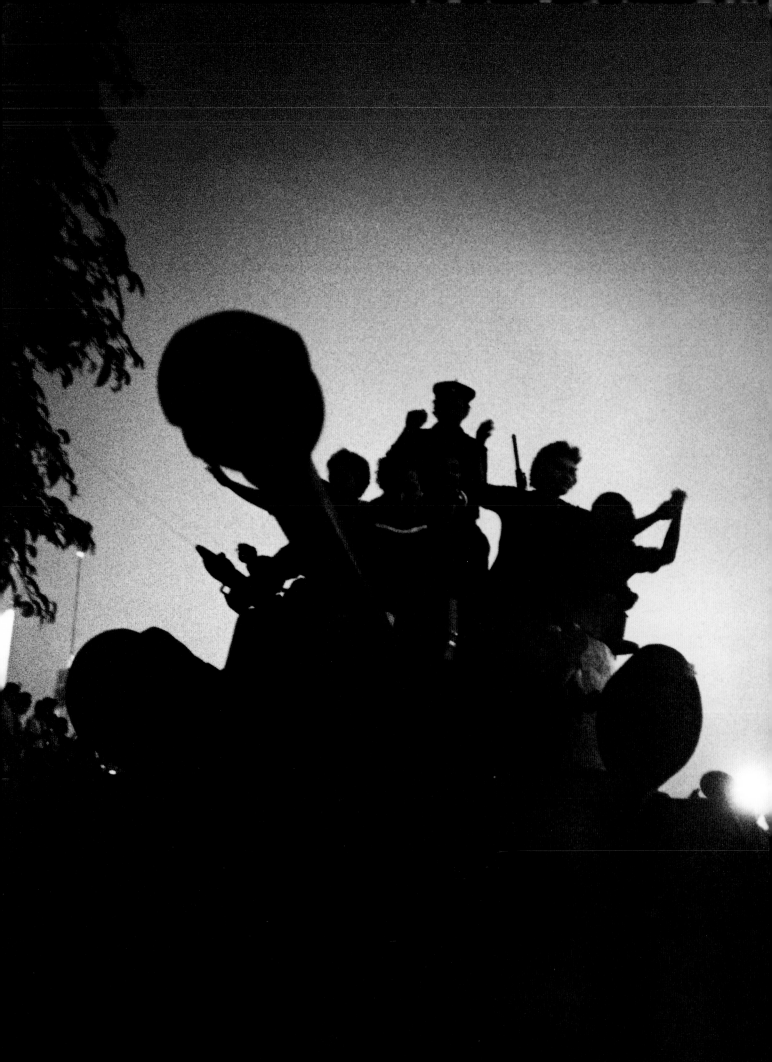

HAVANA

La Habana

PHOTOGRAPHS BY BURT GLINN

Fotografías de Burt Glinn

THE REVOLUTIONARY MOMENT

El Momento Revolucionario

UMBRAGE EDITIONS

en sociedad con

Fototeca de Cuba

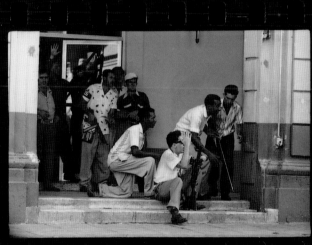
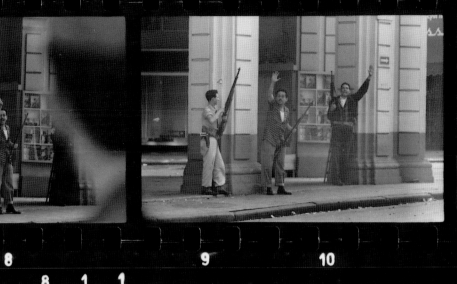
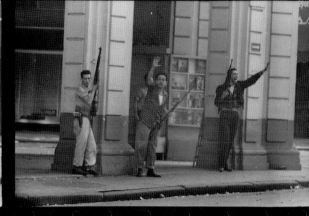

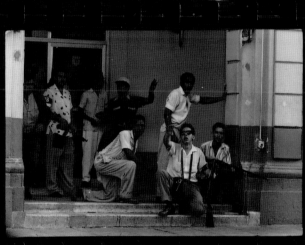
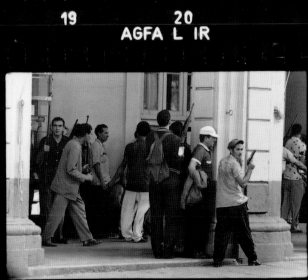
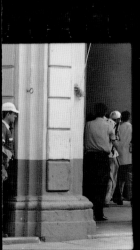

8

9 10 11 12 AGFA L IR

8 1 1

18 19 20 21 22

AGFA L IR

To Elena and Sam, who shared my last adventure with Fidel;
to the memory of Ray, who is in the land of The Perpetual Bluefish Run, and Carolyn,
who is tilting her head to remind us that there is still a dance in the old dame yet;
and especially to my parents, Fannie and Jimmy, who did it all for me,
and are presumably off organizing the left wing of the heavenly choir.

*A Elena y Sam, quienes compartieron mi última aventura con Fidel;
a la memoria de Ray que está en la tierra de la pesca perpetua, y Carolyn que
inclina su cabeza recordándonos que todavía existe un baile para la vieja dama;
y especialmente a mis padres, Fanny y Jimmy, que lo hicieron todo por mí,
y que probablemente están organizando el ala izquierda del coro celestial.*

Burt Glinn

TABLE OF CONTENTS

Tabla de Contenidos

I HAVE TWO COUNTRIES

Dos patrias tengo yo: Cuba y

LIKE A FLAG

Cual bandera

THAT CALLS TO

Que invita a batallar, la

RED FLAME FLUTTERS.

De la

AND OPEN WINDOWS

Abro, ya estrecho en mí,

PETALS SILENTLY

Las hojas

LIKE A CLOUD THAT DIMS THE

Que enturbia el cielo,

CUBA AND THE NIGHT....

la noche.....

BATTLE, THE CANDLE'S

llama roja

FEEL A CLOSENESS

vela flamea. Las ventanas

CRUSHING THE CARNATION'S

Muda, rompiendo

WIDOWED CUBA PASSES BY

del clavel, como una nube

HEAVENS...

Cuba, viuda, pasa...

From *Two Countries / Dos patrias* (1883)
By José Martí; Translated by Elinor Randall

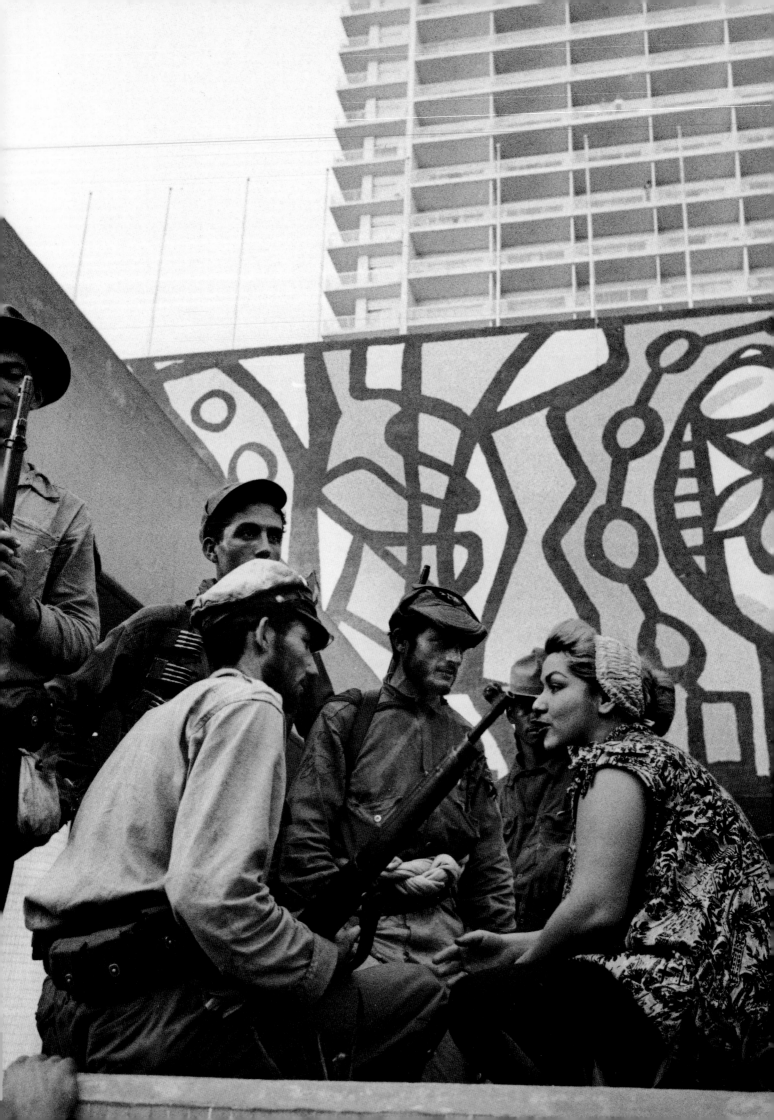

Rafael Acosta de Arriba

AN INTERVIEW WITH HISTORY
Entrevista a la Historia

Burt Glinn in Havana, forty-two years later.

It has been forty-two years since news criss-crossed the world that the revolution embattling Cuba, commanded by a man named Fidel Castro, had finally entered Havana. In that moment, the victory over a bloody tyranny (detested inside and outside the country) was finally crowned. Popular euphoria consecrated the triumph of the armed rebels, initiating both a rupture and a new stage in the history of Cuba.

In those turbulent days, Burt Glinn, a young photographer of thirty-three, almost the same age as the young *jefe* of the revolutionary movement, advanced to meet the rebel caravan that moved toward the capital. Glinn joined it in Santa Clara and from a taxi, amid the general excitement and euphoria, he tried not to lose sight of the leader at any moment. From that adventure emerged Burt Glinn's exhibition and this book.

Much has been said about the undeniable role played by newspaper photographs in the worldwide diffusion and circulation of the revolution in the first years of the sixties. The images of Osvaldo and Roberto Salas, Alberto Korda, Raúl Corrales, and Liborio Noval, among others, contributed in spreading the idea of a legitimate revolution throughout the world at the start of probably the most important, transcendent decade of the twentieth century. The photographs of these men were like carrier pigeons, reaching all the cardinal points of the planet. Similarly, the reportage of Burt Glinn was part of, and helped build on, the dissemination of the revolutionary reality through the art of photography.

Glinn's work is a precise and eloquent testimony shedding light on the Cuban Revolution. We cannot overlook the significance of the minute reconstruction of the historical moment. It is surprising, for example, to compare one photo by Glinn— almost identical to Korda's famous snapshot "Entry into Havana"—entitled "Fidel breaks through among an enthusiastic

10 Revolutionaries gather outside the Havana Hilton, awaiting news and members of the revolutionary army.
Revolucionarios reunidos frente al Habana Hilton a la espera de noticias y de los miembros del ejército revolucionario.

crowd while he enters Havana by the Malecón." The reason for this odd coincidence is that, without realizing it on that eighth of January in 1959, the two photographers were two meters apart, aiming their cameras in the search of unique and unforgettable embodiments of freedom marching past along the levee. Burt Glinn, performing mad gyrations to capture the images, between jostling and pushing, lost both his shoes, a detail that may seem unimportant after all those years.

His artistic development goes beyond the reductions of curriculum vitae and biographies, but I will single out three or four threads in his intense artistic life.

As a student at Harvard College, Glinn won an important prize, the first of many awarded throughout his life. At only twenty-five years of age he became a member of the highly selective Magnum Photos, an agency in which he later served as vice president and then president. But it is Glinn's photographic work, composed of extraordinary essays and reportage, which truly shows the talent and wisdom that make him an exceptional artist of the lens. He was able to grasp quickly in January of 1959 that, far more than bearing witness before some interesting news event, he found himself in the vortex of history, at one of its moments of radical change. Glinn's vast oeuvre embraces visual reportage, geography, politics, the arts, the publishing world, wars, and other events of the twentieth century. These visual documents of great artistic merit, which carry the added force of personal experience and risk, were published in the most important and widely read magazines of the globe. The Internet did not yet exist and publications like *Life*, *Paris Match*, and *Esquire* (among others who published his work) were the precursors of what today we call the information highway.

This exhibition and book give us the triumphal moment of 1959 in all its nuances and details: the revolutionary action in the streets of Havana; the rampant joy of the town; the newspapers announcing the longed-for news: "Batista Flees"; the faces anxious to know the champion of that match; the communication of the immediate and unique chemistry between the leader and the masses, as Fidel's name circulated like an electric current among those who had never known it (although they knew of his existence by the ineffable medium of popular communication); the paroxysms of a nation liberated from an insupportable yoke; in short, the value of a victory obtained essentially by the sacrifice of the best and bravest children of the country.

I was a boy little more than five years of age, but I still recall images of those days. The column of released prisoners joyfully descending the stairs of the Castillo del Príncipe, people shouting slogans in the streets, Fidel's name passed mouth to mouth, the moment they struck the Batista flag at the police station alongside my house on the Havana Malecón, the rest-

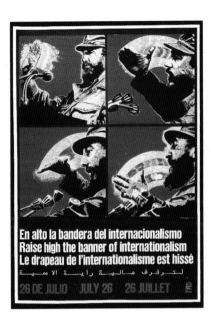

En alto la bandera del internacionalismo
Raise high the banner of internationalism
Le drapeau de l'internationalisme est hissé

لترفرف عالية راية الاممية

26 DE JULIO JULY 26 26 JUILLET

lessness of my parents—secret militant revolutionaries—who knew of Batista's flight minutes after it happened, and the uproar it unleashed in the tranquility of that momentous dawn. I remember people pouring into the streets and in my ingenuous boyish astonishment there was no room for so much confusion—I only knew that something good had happened because of my parents' happiness. Burt Glinn's photos have allowed me to relive those memories. They show humanity at one of its zeniths, returning us to the great days of patriots and memories of the independence of nineteenth-century Cuba. Glinn did not get to interview Fidel back in 1959, but he did succeed in interviewing History.

But on the night of January 13, forty-two years later, Burt Glinn did finally encounter Fidel. As a witness to this meeting, I observed an instant empathy spring up between the two men, an immediate and special chemistry. The Comandante looked at the maquette of the book (which I had a copy of from the photographer's previous visit to Cuba, to prepare his exhibition at the Fototeca Museum) and Glinn spoke to Fidel of his experience of those days in 1959. We then moved to the Comandante's office and a warm and friendly atmosphere developed, lasting a few hours and leading to new photos and shared reminiscences. Cuban photographer José M. Miyar found in his archives pictures of a young Glinn, photographing Fidel, which was a moment of happy surprise for both. Photography and History and a newborn friendship between these two men all benefited from this encounter. It was a reunion delayed for more than four decades, but Burt Glinn returned to his country with a new cargo of photographs of Cuba—and now his book has an unexpected colophon.

We thank Burt Glinn for his interest and for his art, we thank him for dedicating his life to the use of photography as an instrument of reason and emotion, and we thank him for his perseverance in concluding what he began in 1959.

And we know now that it's possible to take excellent photographs in bare feet.

Havana, 2001

Rafael Acosta de Arriba is the President of the Consejo Nacional de las Artes Plásticas, Cuba.

13 Poster courtesy of the Center for Cuban Studies, New York.
Afiche cortesía del Centro para los Estudios Cubanos, Nueva York.
16–21 Early New Year's Day, news spreads that Batista has fled and there is confusion throughout Havana. Castro sympathizers take to the streets with small arms. Tensions run high.
En la madrugada del nuevo año la noticia de que Batista se ha marchado se extiende por una Habana confundida. Los simpatizantes de Castro se toman las calles con armas pequeñas. La tensión va en aumento.
24 Burt Glinn in Havana, 1959, photographed by *Time* journalist, Grey Villet.
Burt Glinn en La Habana, 1959, fotografiado por el periodista de "Time", Grey Villet.

DON'T EVER THINK OUR INTE[G]

No pienses que puedan mengua[r]

BY THOSE

las decoradas pulgas armadas de r[i]

WE WANT THEIR RIFLES

pedimos su fusil, sus bala[s]

NOTHING ELSE.

Nada más.

AND IF IRON STANDS IN OUR

Y si en nuestro camino se interpone

WE ASK

Pedimos un sudario de cub[...]

TO COVER OUR GUERR[...]

Para que

ON THE JOURNEY TO AMERICAN HISTORY

En el tránsito a la historia

NOTHING MORE.

Nada más.

RITY CAN BE SAPPED

nuestra entereza

DECORATED FLEAS HOPPING WITH GIFTS

galos;

THEIR BULLETS AND A ROCK

y una peña.

WAY

el hierro,

FOR A SHEET OF CUBAN TEARS

nas lágrimas

LLA BONES

se cubran los guerilleros huesos

americana.

From *Song to Fidel / Canto a Fidel* (1956)
By Ernesto "Che" Guevara; Translated by Ed Dorn and Gordon Brotherston

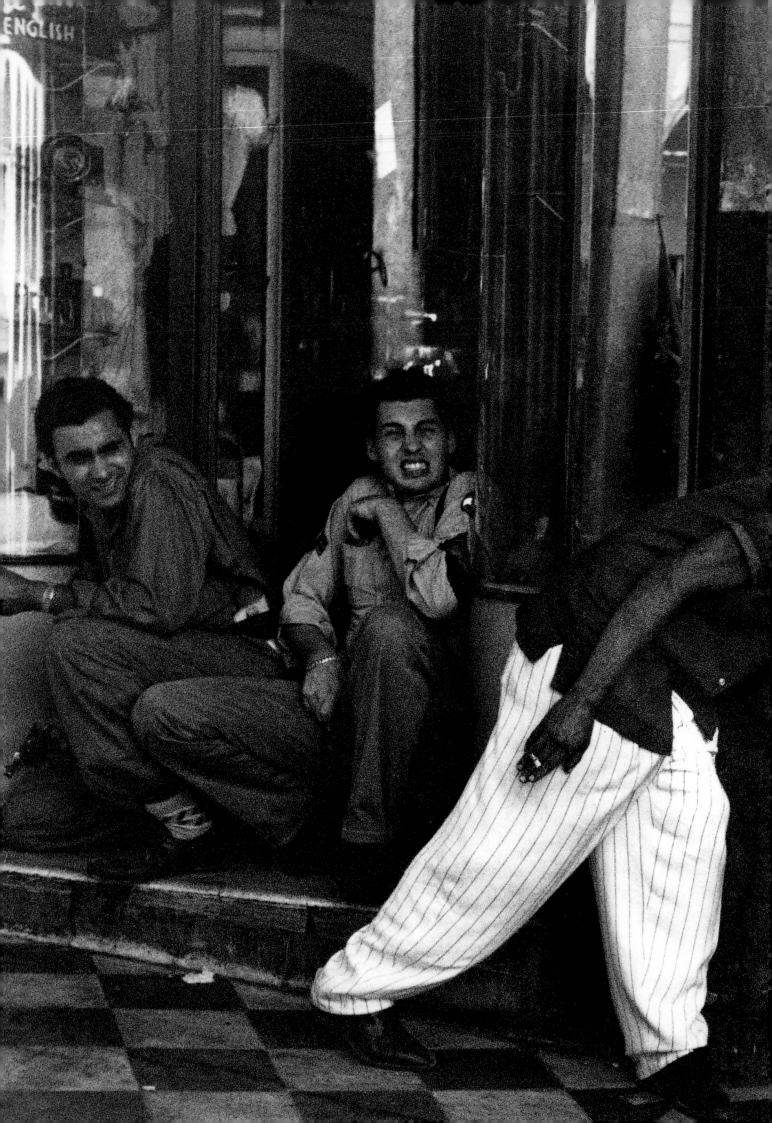

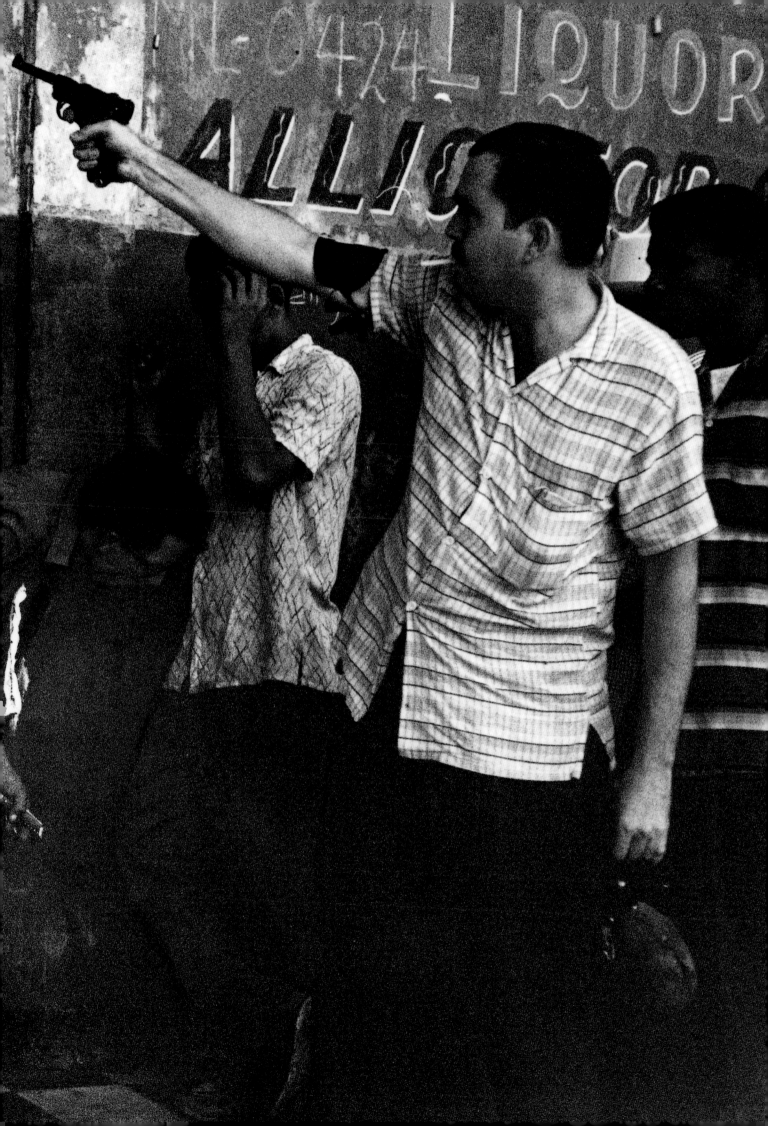

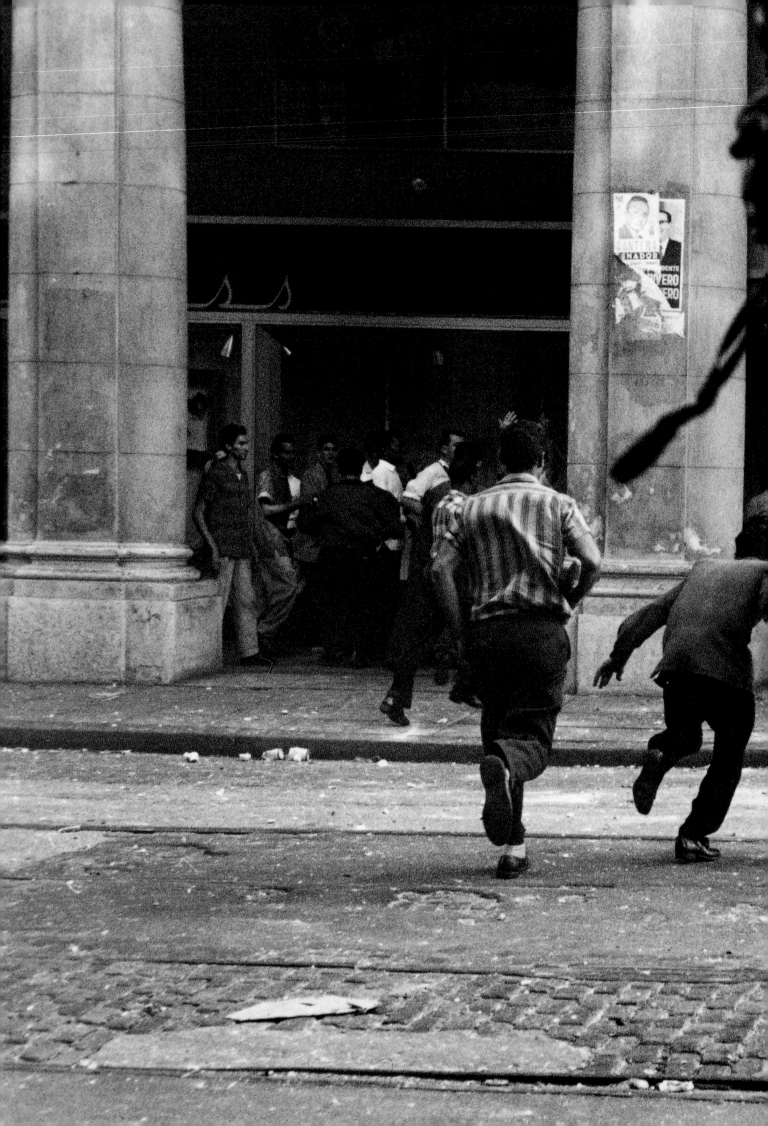

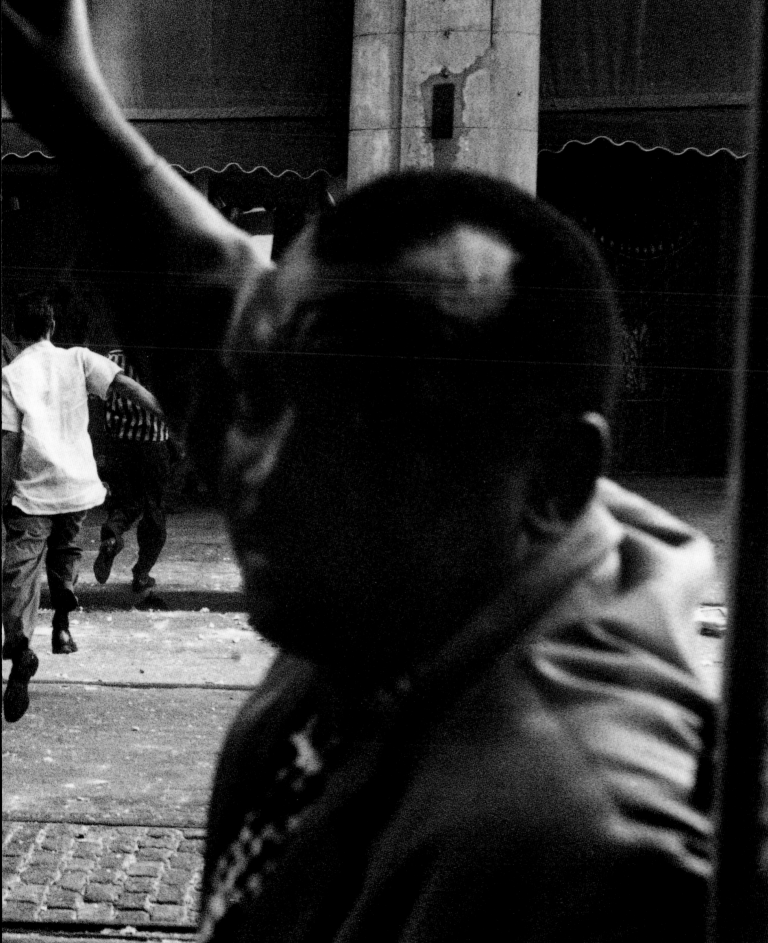

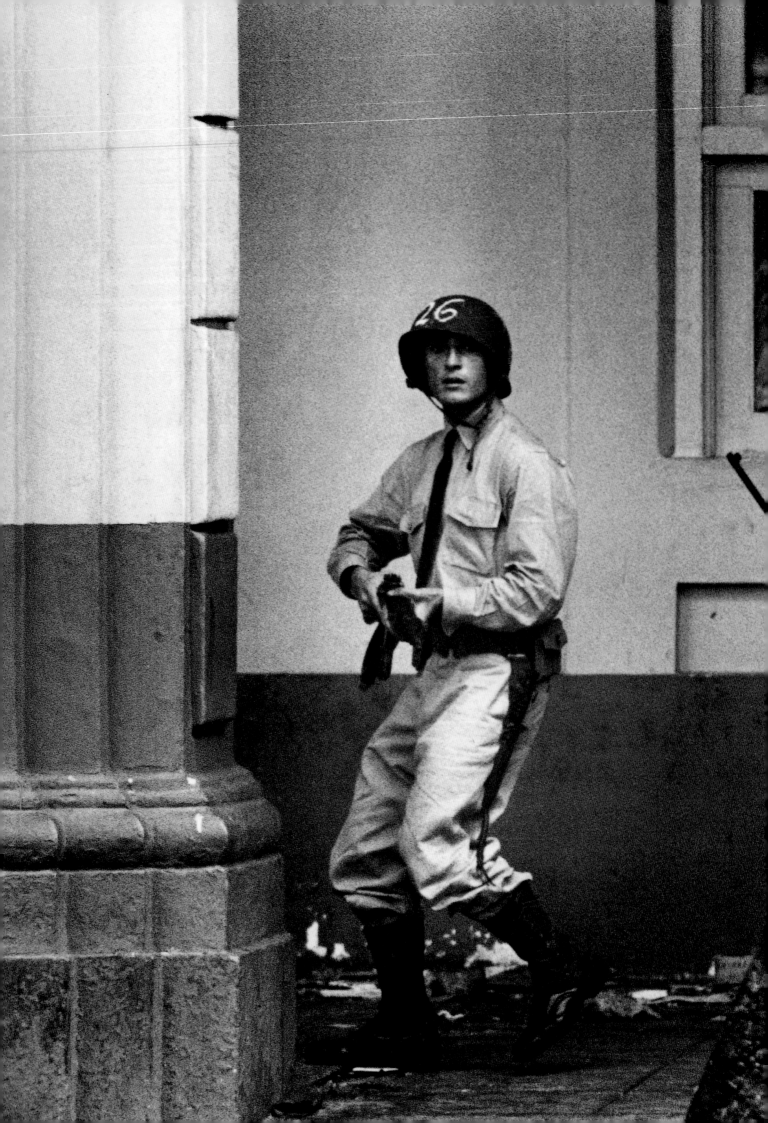

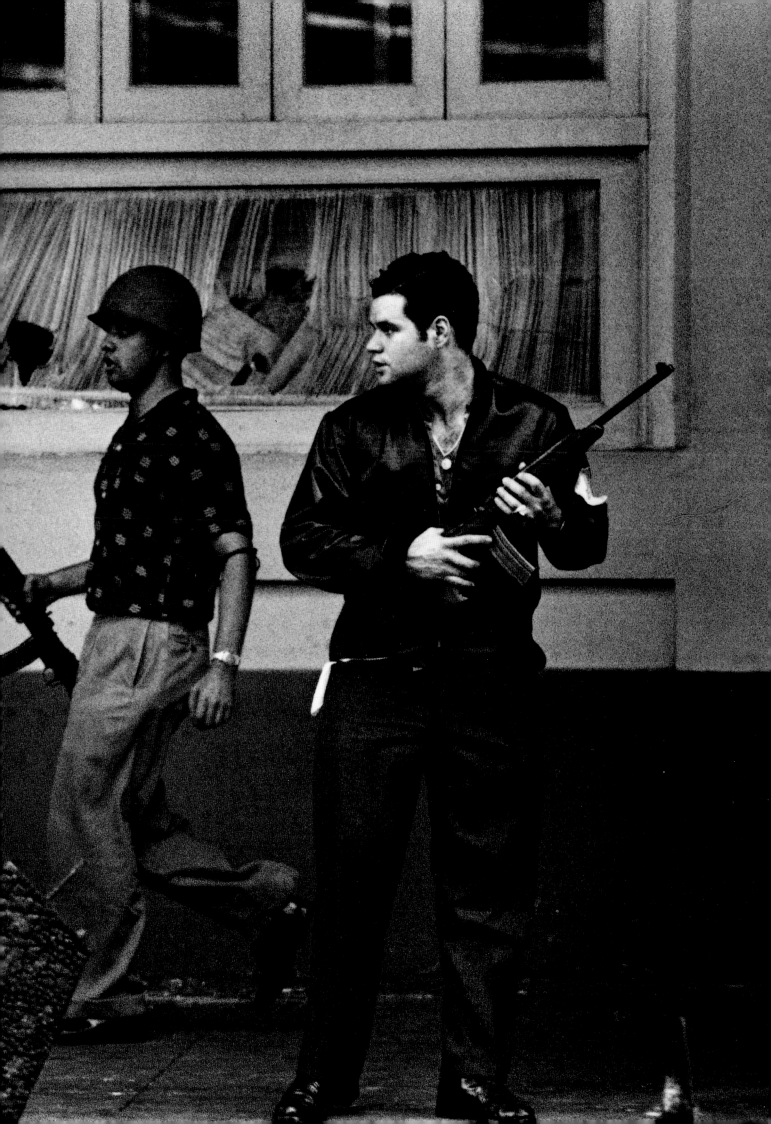

YOU SAID THE SUN WOULD

Vámonos,

LET'S GO

ardiente profeta de

ALONG THOSE UNMAPPED PATHS

por

TO FREE THE GREEN

a liberar el verde caimán

AND LET'S GO

Vámonos,

INSULTS WITH OUR

derrotando

BROWS SWEPT WITH

plena de

WE SHALL HAVE OUR VICTORY

juremos lograr el triunfo

RISE.

la aurora,

recónditos senderos inalámbricos
ALLIGATOR YOU LOVE.
que tanto amas.
OBLITERATING

afrentas con la frente
DARK INSURGENT STARS.
martianas estrellas insurrectas,
OR SHOOT PAST DEATH.
o encontrar la muerte.

From *Song to Fidel / Canto a Fidel* (1956)
By Ernesto "Che" Guevara; Translated by Ed Dorn and Gordon Brotherston

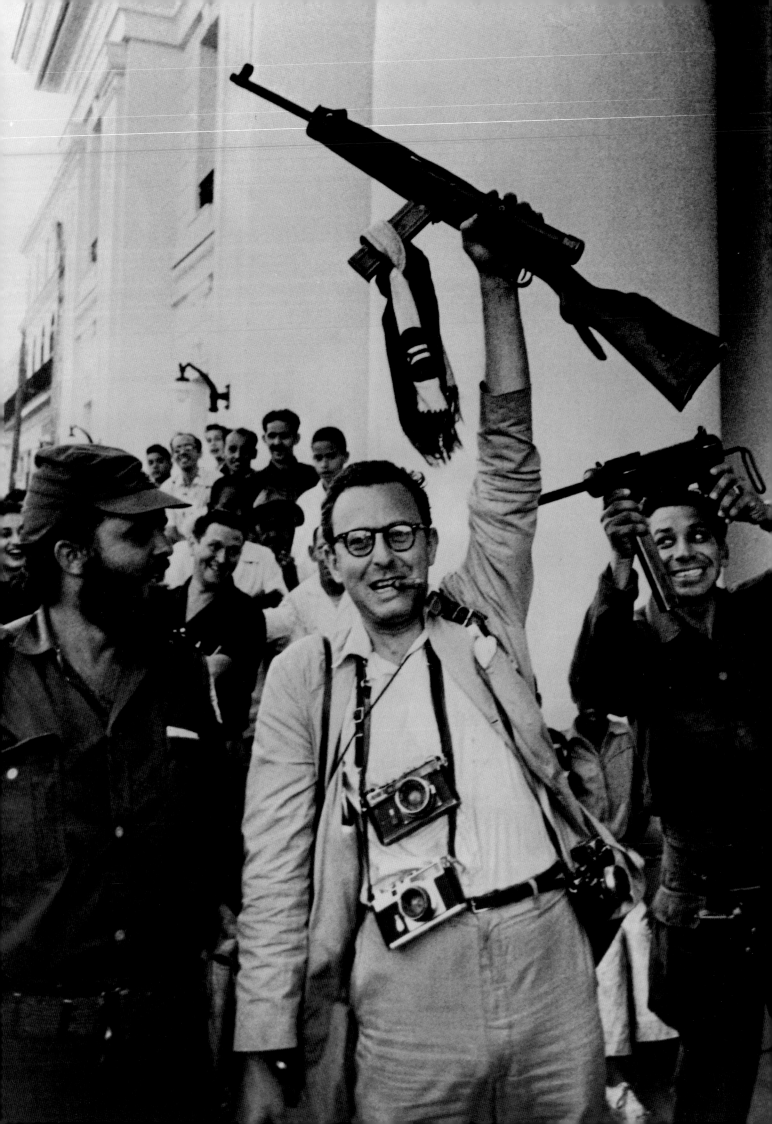

Burt Glinn

THE DAY HAVANA FELL

El día que la Habana se desplomó

The last day of 1958 started promisingly enough. I was living in Manhattan, sharing an apartment with a friend who would turn out, to my surprise, to be legendary magazine editor Clay Felker. This arrangement afforded an excellent inside track on assignments from *Esquire* magazine and, since Clay was so much better connected, it did wonders for my social life, too. This New Year's Eve, Clay's network had gotten us, and two appropriately glamorous young women, an invitation to a West Side party at Nick Pillegi's. Nick was a reporter at the *New York Times* then, and when we arrived much of the talk was of the Cuban dictator, Fulgencio Batista. The word was that, at that moment, he had backed his trucks up to the treasury in Havana and was on his way into exile. Now I was, and am, a photographer with Magnum Photos. Contrary to the romantic misconceptions about the job, I was not particularly brave. I really hated it when people I did not know began shooting at me. And I was not impetuous. I like traveling to the ends of the world taking pictures, but I like doing it on assignments when somebody else had already agreed to cover my expenses and pay me a fee. This night everyone was on holiday and there was no time to get commitments. Under other circumstances, I would have had another drink and stayed at the party.

But this time, pride was involved. Fidel Castro had been an outlaw and rebel in the Sierra Maestra for a couple of years. If you made the right connections and did not mind sleeping on the ground, he was reachable by the press….

Without a second thought, I was off. I borrowed whatever money I could from Clay, cabbed home, changed clothes—a tuxedo, even from Morty Sills, my politically radical tailor, is not appropriate for a revolution—packed my cameras and called Cornell Capa, who was then president of Magnum. Cornell knocked on every door in his building and raised whatever cash he could for me. I arrived at LaGuardia Airport in time to make the last Yellow Bird to Miami, with my gear, an Air Travel Card, $400 in cash, and no idea of what I was doing.

In those days there was a first-come, first-serve charter shuttle between Miami and Havana. But at 3 a.m. on New Year's morning, the Miami airport was deserted. There was no one at the other charter counter, but there was a phone with a line to the pilot. After a lot of expletives from him about the hour, I explained that there was a revolution going on in Cuba and that I had to get there as soon as possible. He assured me that no matter what hotshot TV journalist came or how much money he offered, I would have the first seat to Havana at daybreak. And for all of $20 I did.

By the time I arrived, it was past dawn in Havana. Batista had fled. Fidel was still hundreds of miles away, although nobody knew exactly where. Che Guevara was on his way to Havana and nobody seemed to be in charge. You just can't hail a taxi and ask the cabbie to take you to the revolution. Without any sleep, I checked into the Sevilla Biltmore in downtown Havana, which figured to be near the action, and I looked forward to a shower, a nap, and a quiet period cleaning the cameras and girding my loins. Not bloody likely. The moment I got to the room there was gunfire in the streets. It's not my favorite sound, but from the hotel window I spotted a couple of photographers running towards the firing. Cursing their industry, I grabbed my stuff and made for the street. Leaderless crowds were gathering, armed with whatever they had at hand: pistols, shotguns, machetes—whatever. They raided the casino in the Plaza Hotel and some other office buildings where they suspected Batista sympathizers.

There did not seem to be much opposition, but there was a lot of firing. You could not tell who was shooting at whom. People appeared in the streets wearing "26 de Julio" (the name of Fidel's movement) armbands and helmets with "26" painted on them. On that first day, it was not clear who was a legitimate rebel and who was a summer patriot. I spent most of my time trying to figure out what was happening and mooching as much information as I could from the other journalists who were old Cuban hands.

The remnants of the government Batista left behind had named a provisional president, but it was obvious that this quickly patched-together arrangement would not work. From Santiago, where the rebels had taken control, Castro called a general strike to show the old guard who was really in charge. This may have been great for the Revolution, but it was bad news for the journalists. For the next five days, all the stores and restaurants were closed. So were the bars and groceries and liquor stores. Fortunately in Havana, no matter what, you can always find a cigar and a bottle of rum. That is primarily what kept us going.

By the second day, hungry, sleepless, and still confused, I found the police station where the rebels had rounded up Batista's secret police, at least the ones they could find. I photographed all of those newly terrified captives, classic cases of shoes on the other foot. By this time Che had arrived in Havana but was unavailable to us. Rebel general Camilo Cienfuegos was on his way, and the real *barbudos*, or bearded ones, had begun to come in from the hills. Castro sympathizers emerged from hiding and ecstatic reunions between mothers and sons and old friends were seen everywhere. The *abrazo* (embrace) was the gesture of the day. Crowds gathered and celebrated.

Everyone was calling for Fidel, but nobody knew where Fidel was. There was no press office; this was not a photo-op, it was a real revolution. The reality of where I was and what I was doing sunk in. I was exhilarated. I was in one of the great adventures of my life.

In the meantime, the *Life* magazine team—writers Jay Mallin and Jerry Hannifin and photographer Grey Villet—had organized their own transport and teamed with a Venezuelan photographer. At this distance, no one can remember his name, but everyone called him Caracas. I think he must have been a good photographer, but I know he was a hell of a quartermaster. He could always find something to eat… He kept us in enough chicken sandwiches to survive and enough rum and cigars to prevail. And it was Caracas who finally spotted Fidel on the road between Camaguey and Santa Clara.

After an all-night speech in Sancti Spiritus, the Castro group had dwindled momentarily to four cars, carrying Fidel, his aide Celia Sánchez, and an escort of about eleven bearded ones. We had made contact with Fidel, but it was hard to keep track

of him. He had started in the Sierra Maestra without any official vehicles, but as he progressed through Santiago, Camaguey, Santa Clara, and Cienfuegos toward Havana, the column grew. Somehow the rebel entourage acquired tanks, trucks, buses, jeeps, cars, taxis, limousines, motorcycles, and bikes.

Castro kept changing vehicles and we kept playing tag with him all the way, trying to spot him in the column on the road. As the caravan traversed the countryside, it would roar through towns where the people lined the streets, cheering.

At Santa Clara, about 180 miles from Havana, the momentum really grew. The column arrived in a disorganized frenzy. Nobody knew which car Castro was in but they were delirious. Santa Clara had been the site of the one big battle of the Revolution, and when Che Guevara took the city it was a signal to the army that it was finished, and Batista fled. Although the city was already in rebel hands, Castro's arrival was greeted like the liberation of Paris.

In Cienfuegos he started speaking at 11 p.m. and went on until 2 in the morning. He involved his listeners, asking them for advice on how to run the country. He climbed down from the platform into the crowd and discussed farming methods with them and exchanged jokes about the deposed Batista. It was an incredible demonstration of two-way faith. Considering the situation, his entourage was worried about an attempt on his life, but Castro was fearless. Fidel spouted no Marxist jargon in those days. He made contact with the people all along the route from the mountains to Havana. Sometimes he would stop to buy gas for the column. He would sip a beer or a Coke and ask the attendants for directions along the road. He talked with nuns, with middle-class matrons, with children. None of the conversations were political. The euphoria was incredible and permeated the whole country.

How sad to think of what has become of that moment. Che may have been right, but I wonder what would have happened if we had made an all-out effort with Fidel. Certainly anyone on this mystical magic tour to Havana would have known better than to believe the exiles' theories about Castro's unpopularity that two years later became the foundation for the U.S.-financed invasion now known as the Bay of Pigs.

After leaving Cienfuegos, the route became so unruly that we lost Fidel until we caught up with him on the entry to Havana. By now the crowds were so tumultuous and the ranks of the marchers so swollen that it was impossible to differentiate the procession from the audience. Arriving in Havana, the crush along the seaside Malecón was so great that I lost my shoes while struggling to get my pictures.

We neither slept nor ate regularly nor bathed on the nine-day trip to Havana. But those were great days. I did learn then that a good cigar can be life sustaining. But I also remember the wild hopes and the ominous portents that filled those few brief days. I only wished in all these years since then that Fidel had done the Cuban people better and that we had been smarter.

I think I would trade all of these, my favorite pictures, and all the great cigars I have had from Cuba, if we could all do it over again. Only better this time.

New York, 2001.

29 Castro sympathizers form an ad hoc militia, securing
whatever buildings are available. Bursts of gunfire are heard.
Simpatizantes de Castro forman una milicia
improvisada para vigilar los edificios disponibles. Se oyen disparos.
30–31 Abandoned Batista government tanks at the Havana airport.
Tanques del gobierno de Batista abandonados
en el aeropuerto de La Habana.

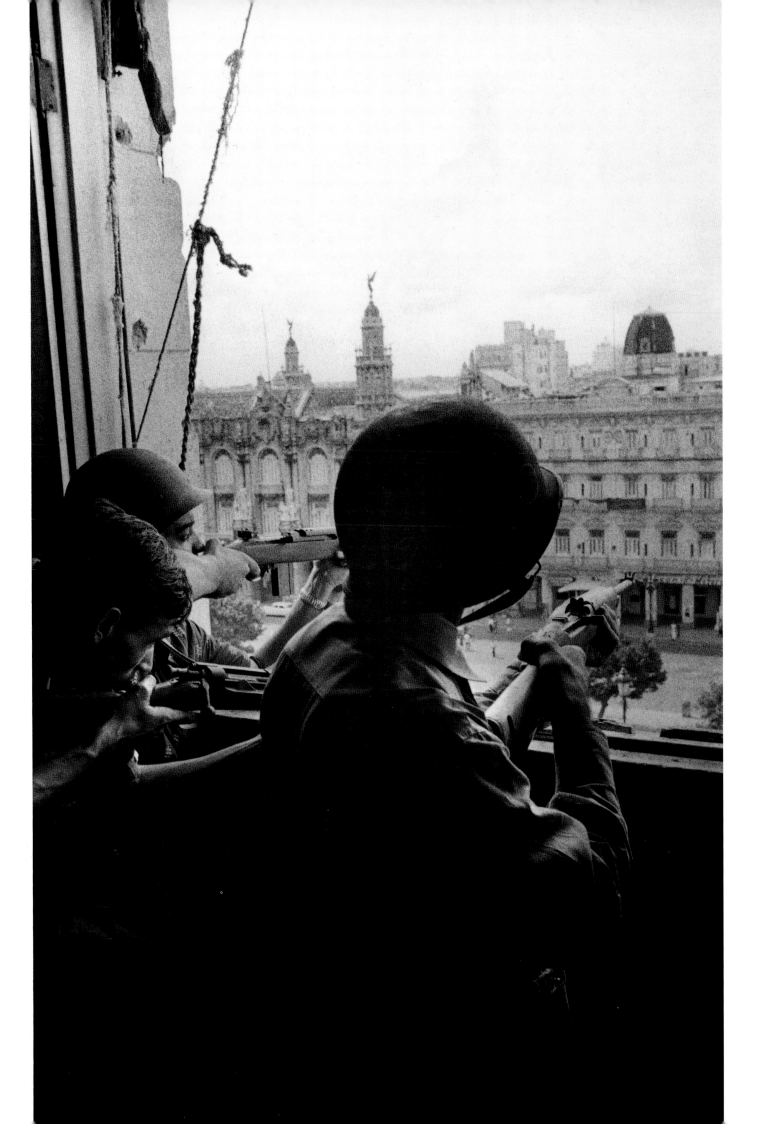

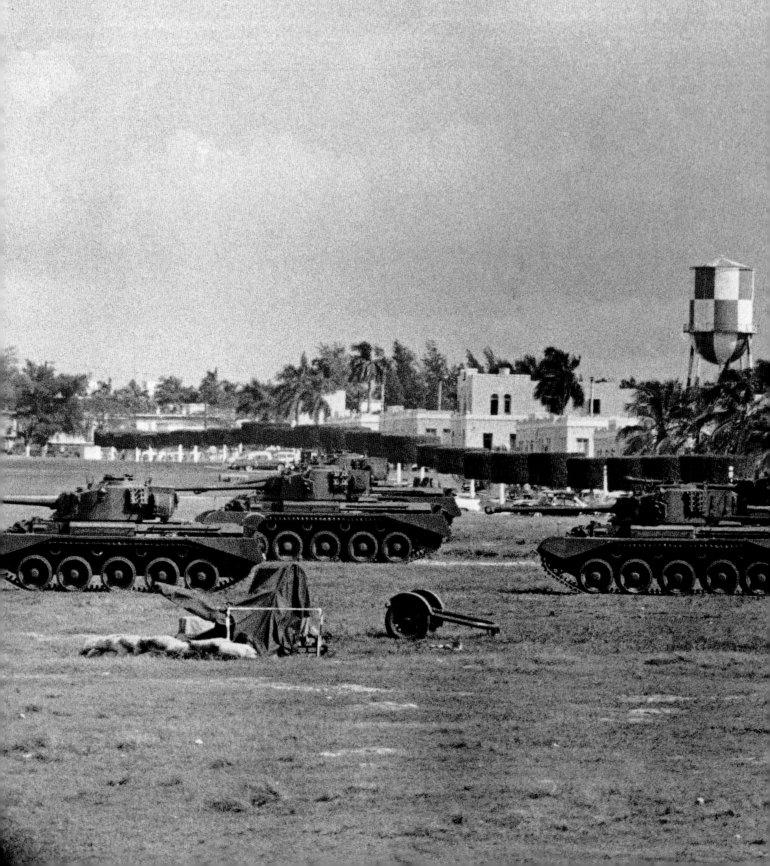

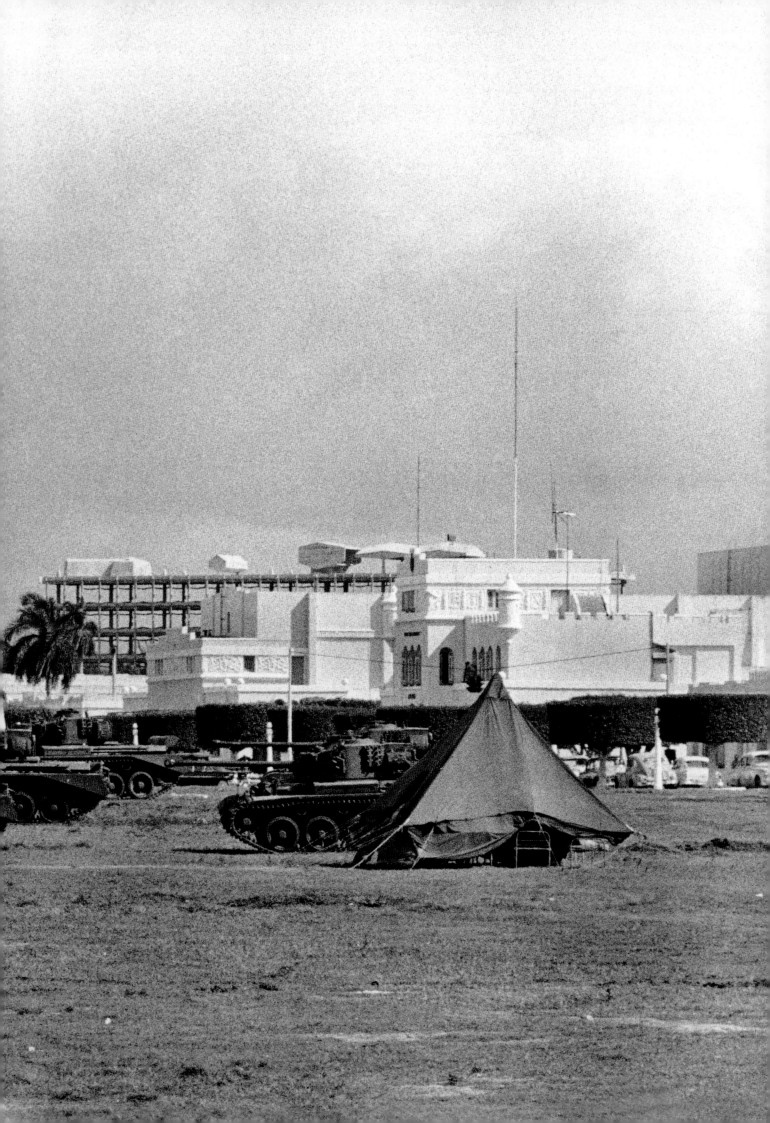

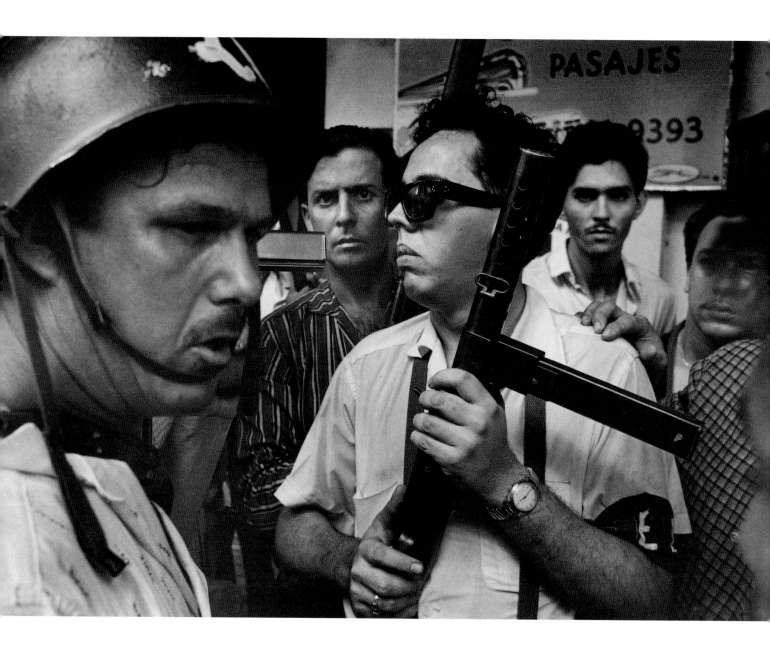

32–33 Militia secure the city center in office-to-office searches.
Las milicias vigilan el centro de la ciudad revisando las oficinas.
34–35 Volunteers set up an impromptu roadblock near Havana University.
Voluntarios montan un retén improvisado cerca de la Universidad de La Habana.

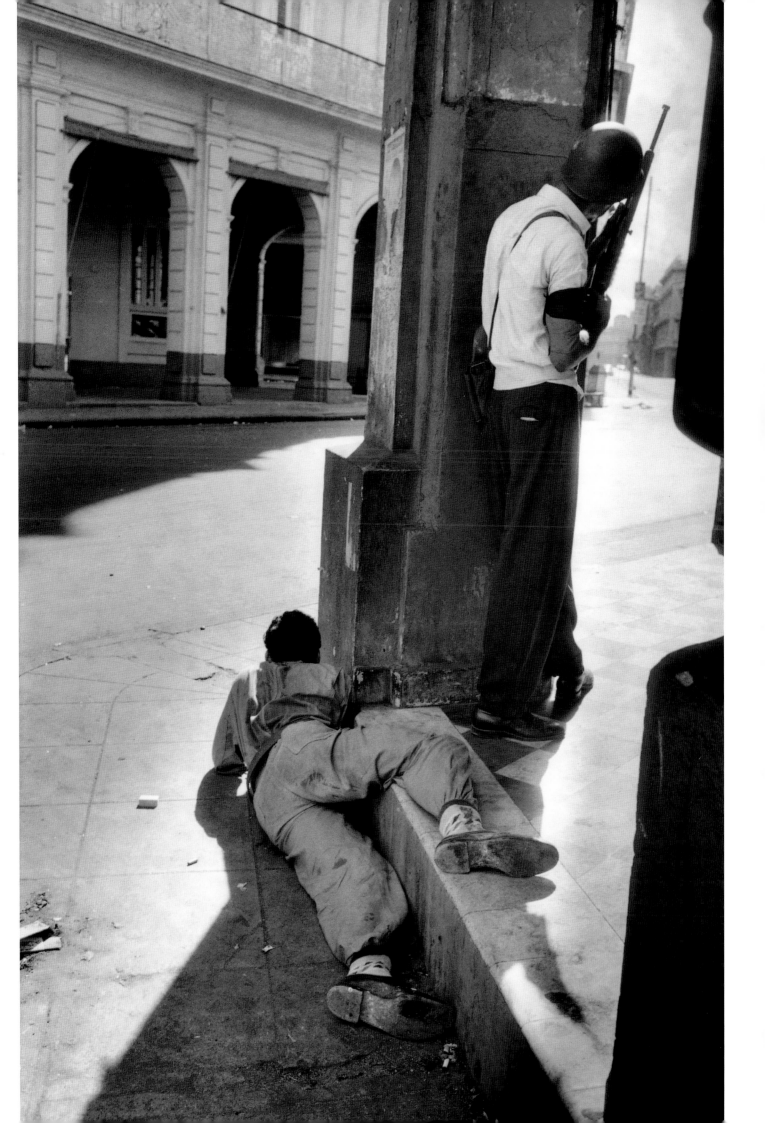

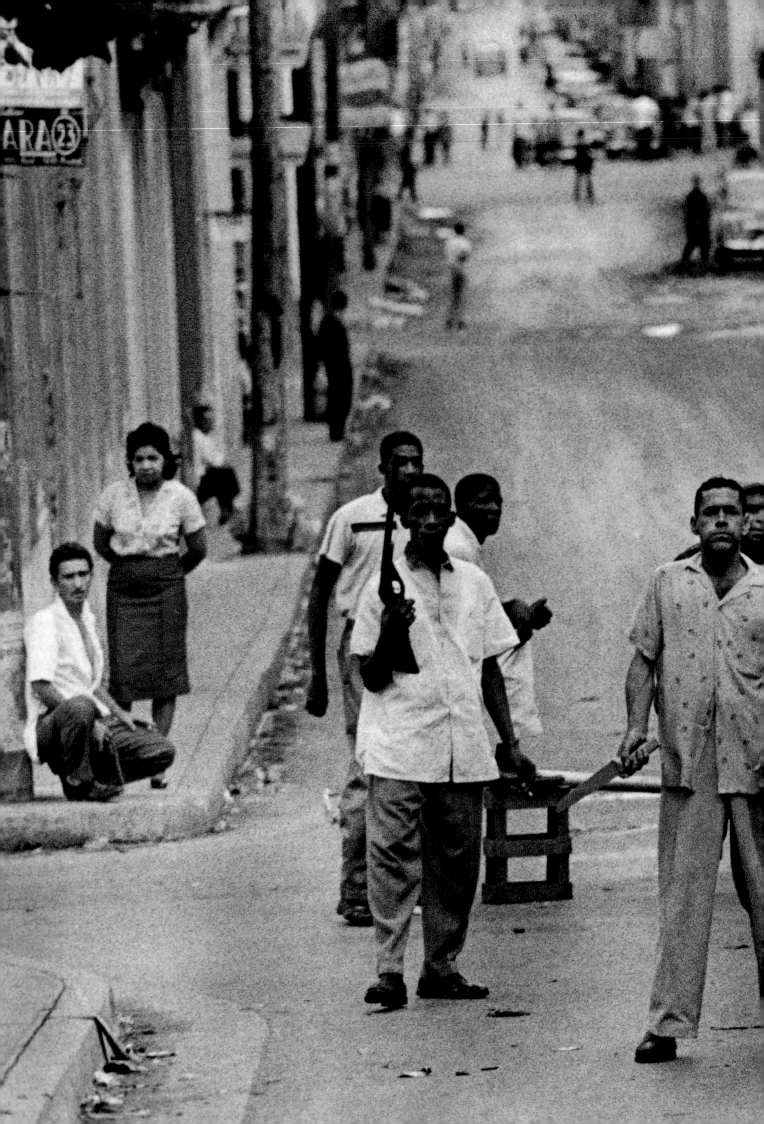

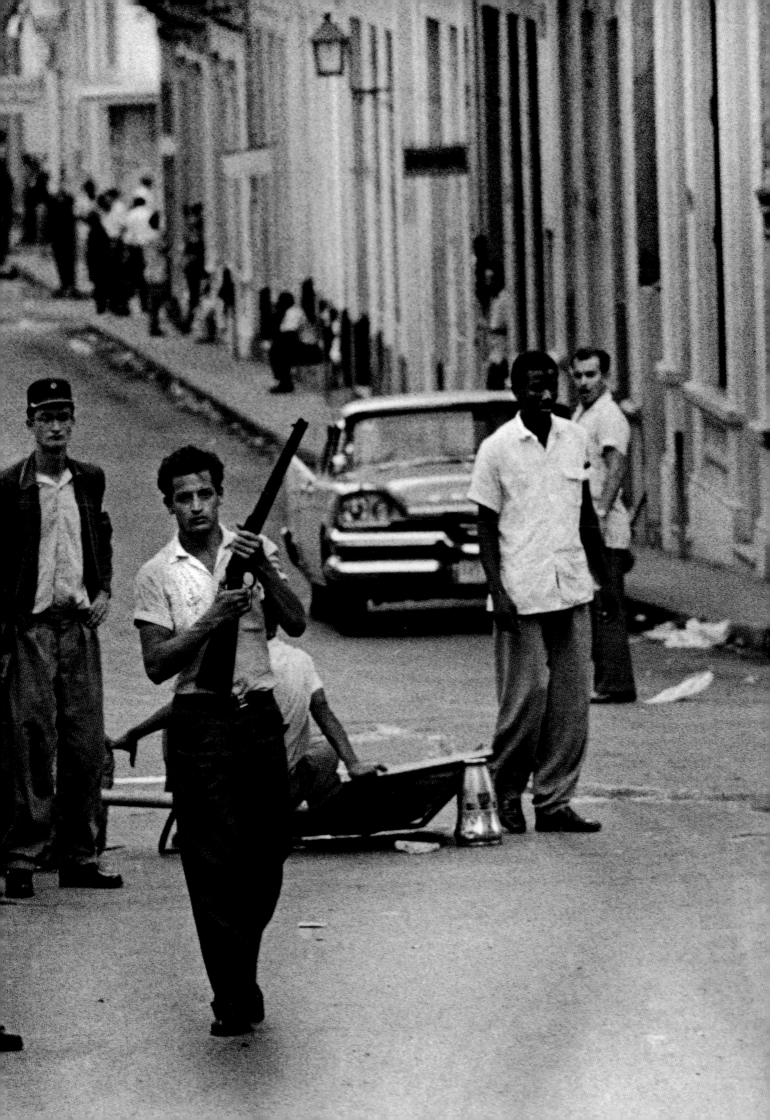

37 A *milicia* makes her stand near the university.

Una mujer de la milicia hace guardia cerca de la Universidad.

38 Members of Castro's revolutionary troops wearing "26 de Julio" armbands create an impromptu office in Havana, prior to the arrival of Fidel.

Miembros de las tropas revolucionarias de Castro con brazaletes del "26 de julio" organizan una oficina en La Habana antes de la llegada de Fidel.

39 (Top & Bottom) Former members of the Batista secret police are rounded up and held by rebel forces.

(Arriba y Abajo) Ex miembros de la policía secreta de Batista agrupados y detenidos por las fuerzas rebeldes.

40–41 On the road to Havana, Castro's forces begin to grow. In the province of Oriente, the rebel army is joined by most of a 2000-man regular army garrison, including their tanks and canon.

En el camino a La Habana, las fuerzas de Castro comienzan a crecer. En la provincia de Oriente unos 2000 soldados regulares, con sus tanques y cañones, se unen al ejército rebelde.

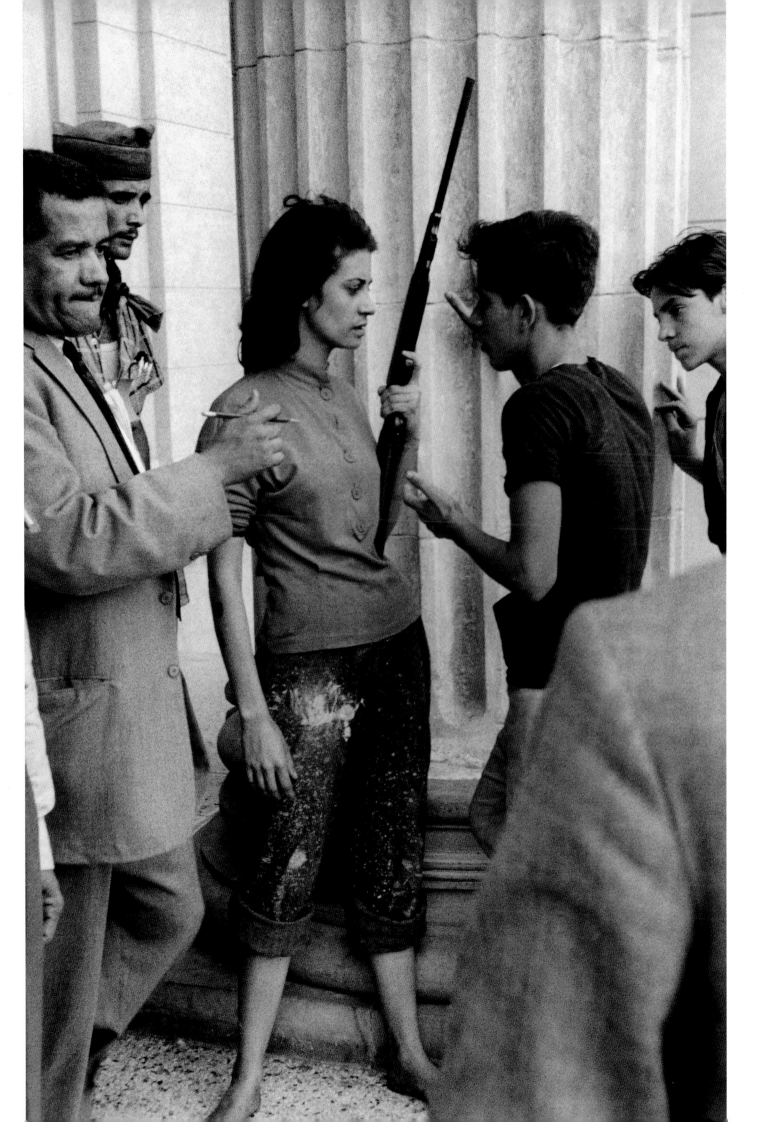

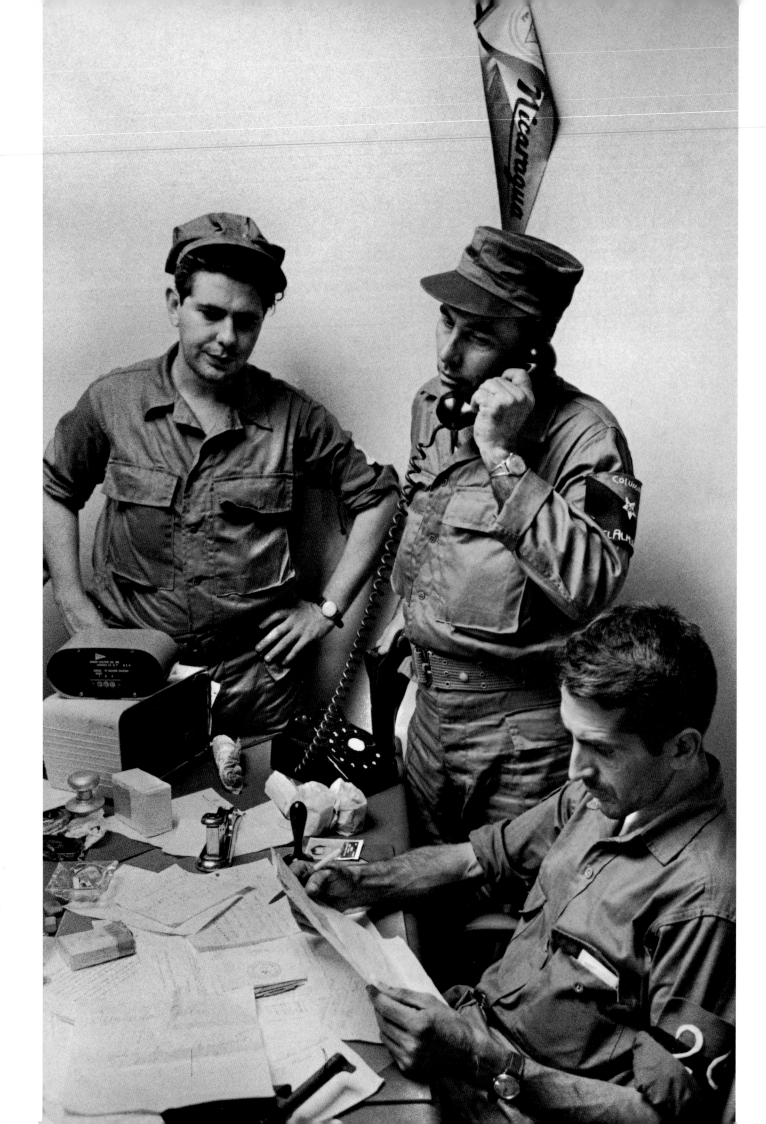

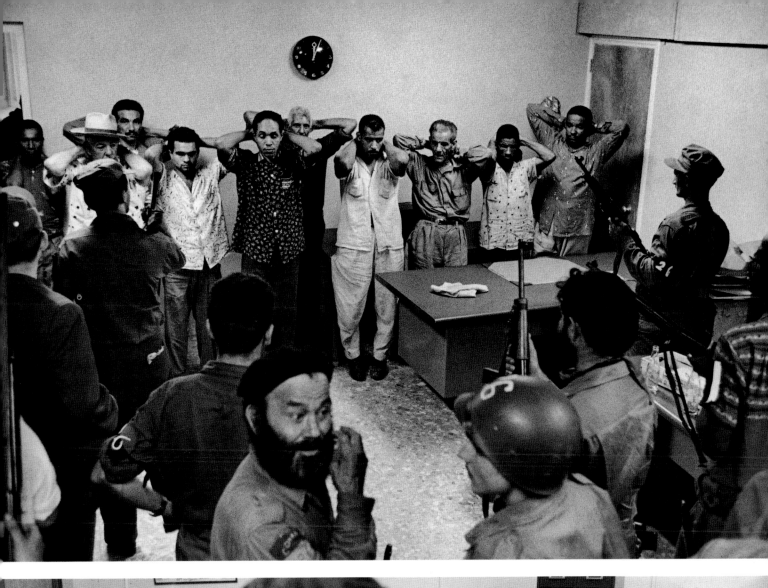
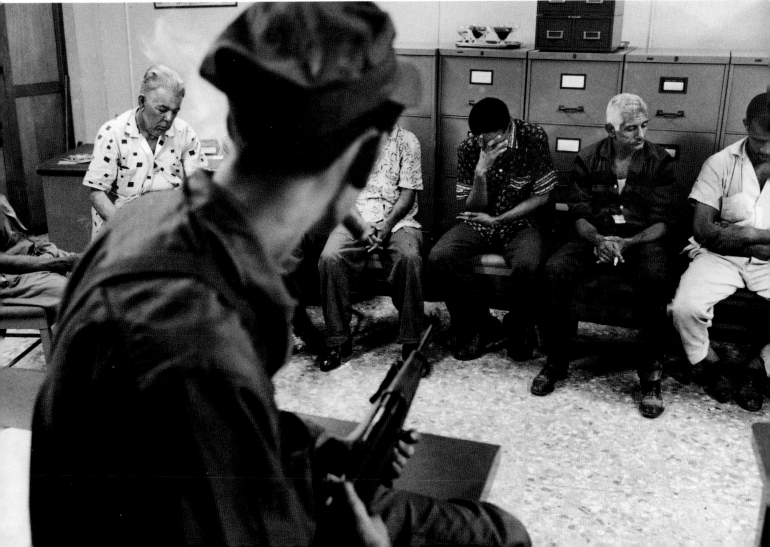

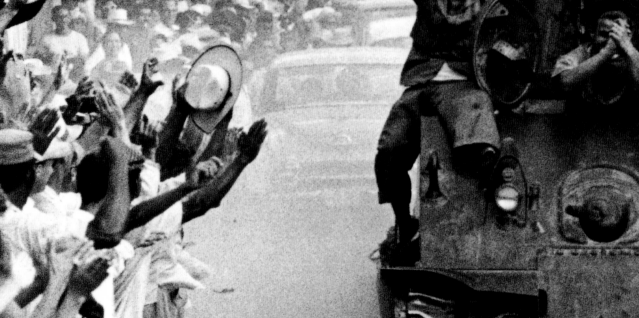

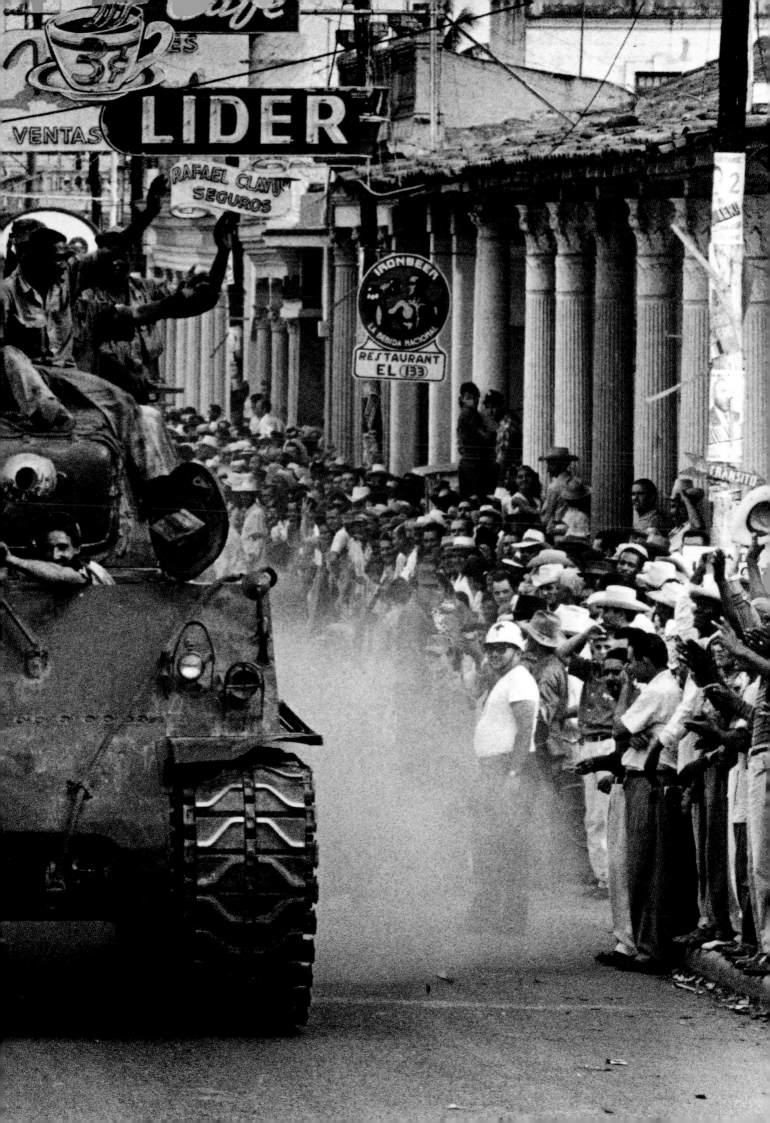

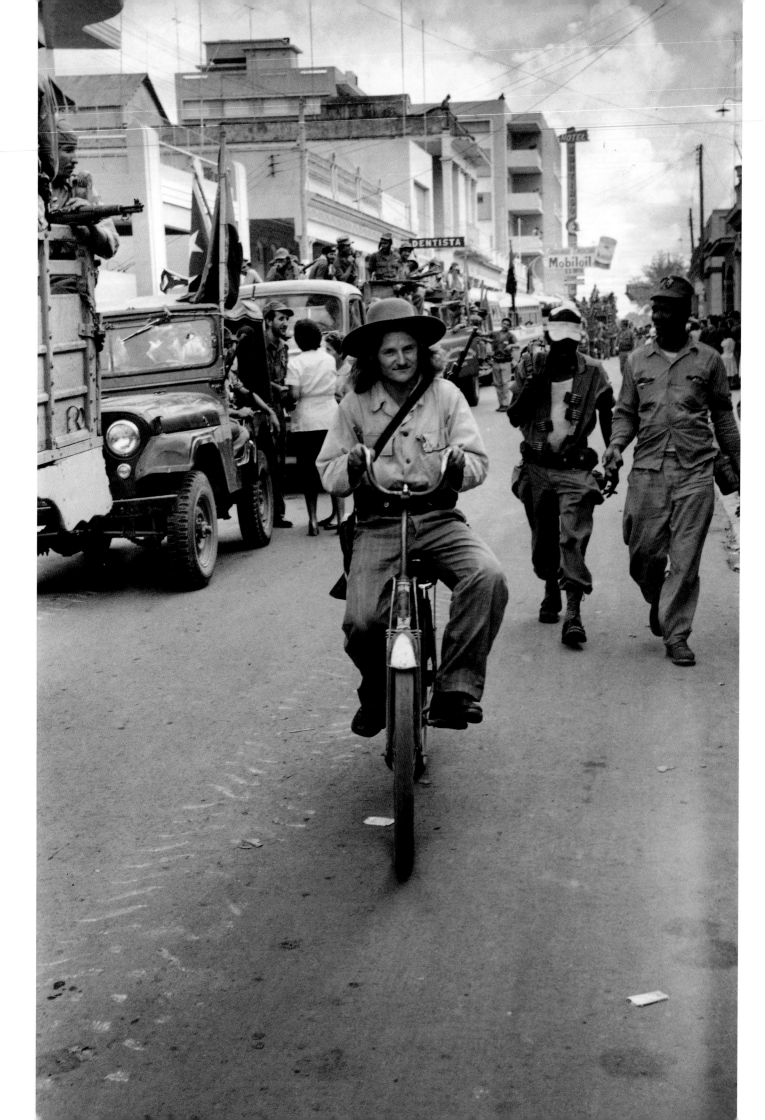

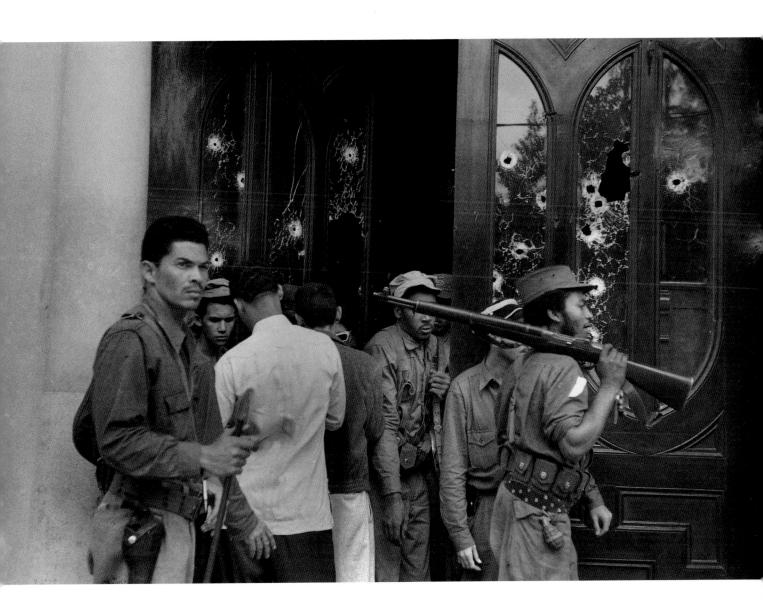

42 Lacking organized transport, the rebels seized what vehicles they could.
Even this bicycle was liberated to bring up the rear.
Debido a la falta de transporte organizado los rebeldes toman los vehículos que encuentran.
Hasta una bicicleta sirve para transportar a los últimos integrantes de la procesión.
43 Bullet holes mark the scene of the decisive battle of Santa Clara, won by
Che Guevara and Camilo Cienfuegos a week prior to Fidel's arrival.
Agujeros de bala marcan la escena de la decisiva batalla de Santa Clara, ganada por
el Ché Guevara y Camilo Cienfuegos una semana antes de la llegada de Fidel.

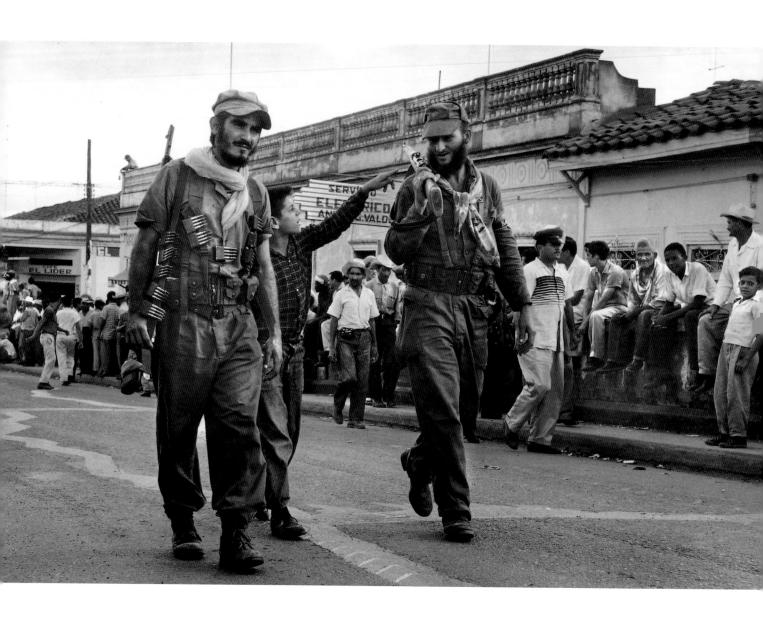

44–45 A growing column of revolutionary forces makes its way from Santiago toward the city, stopping in towns and villages along the route.
Una creciente columna de revolucionarios se acerca desde Santiago a la ciudad, haciendo paradas en pueblos y caseríos que se encuentran en la ruta.

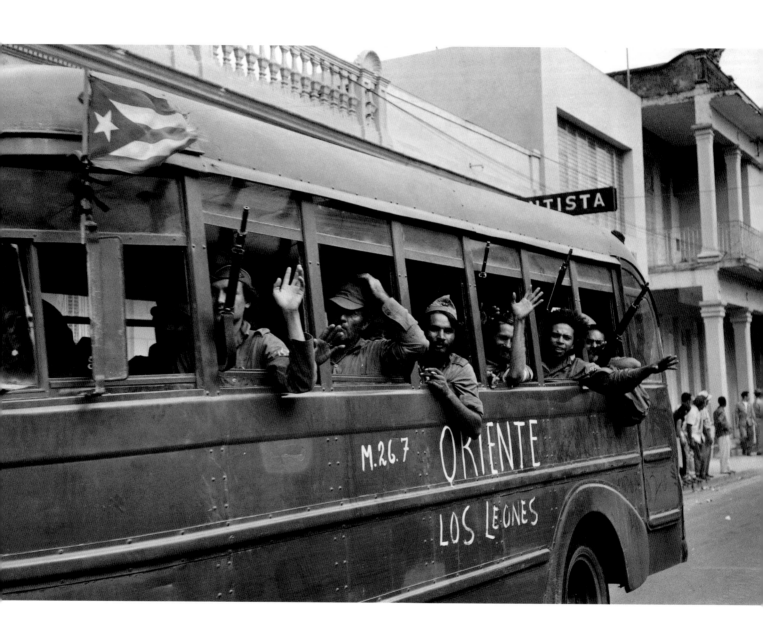

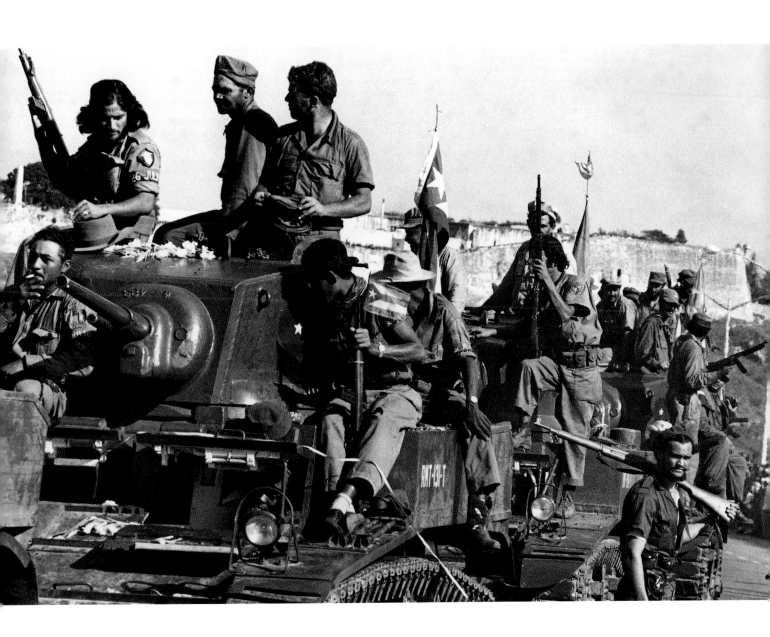

46–49 Members of the rebel army, arriving in cabs, trucks, or on foot.
Miembros del ejército rebelde llegando en taxis, camiones, y a pie.

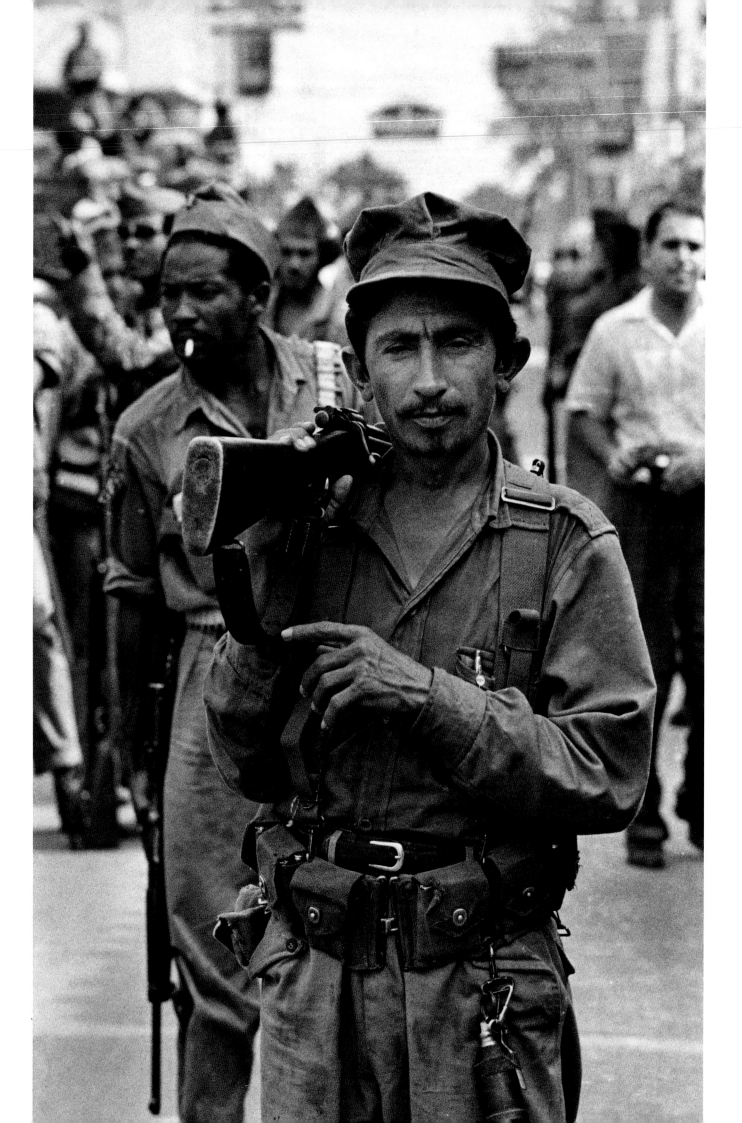

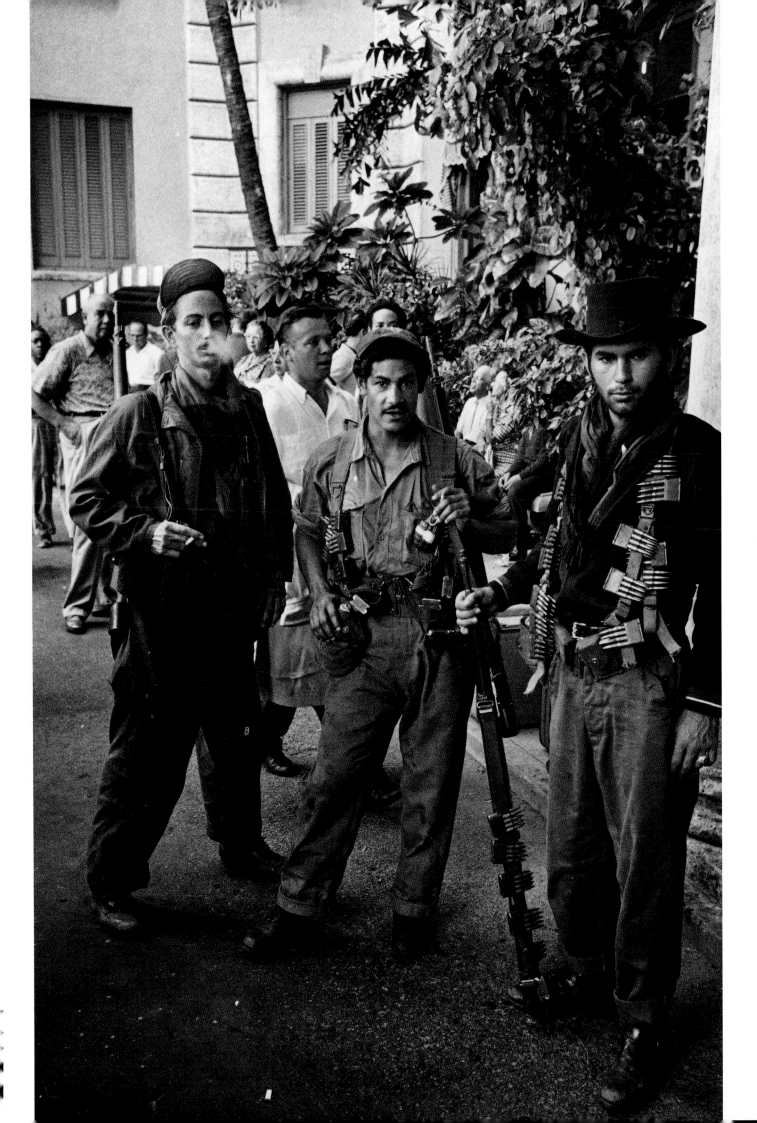

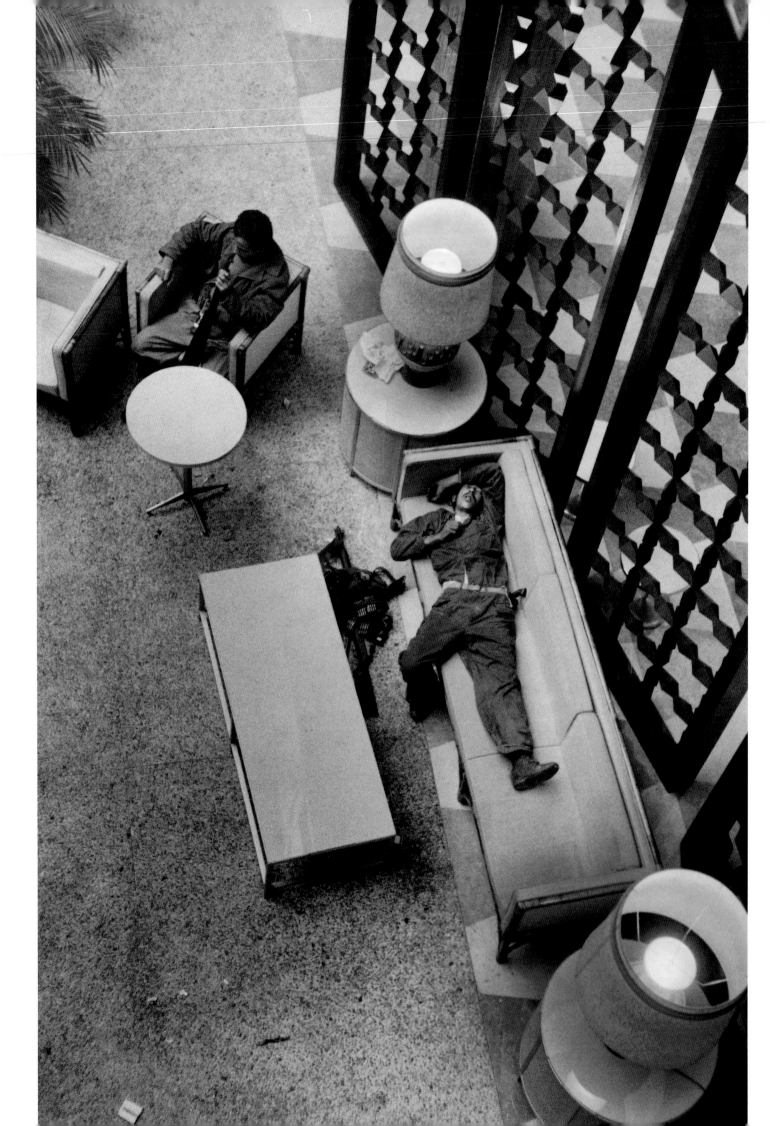

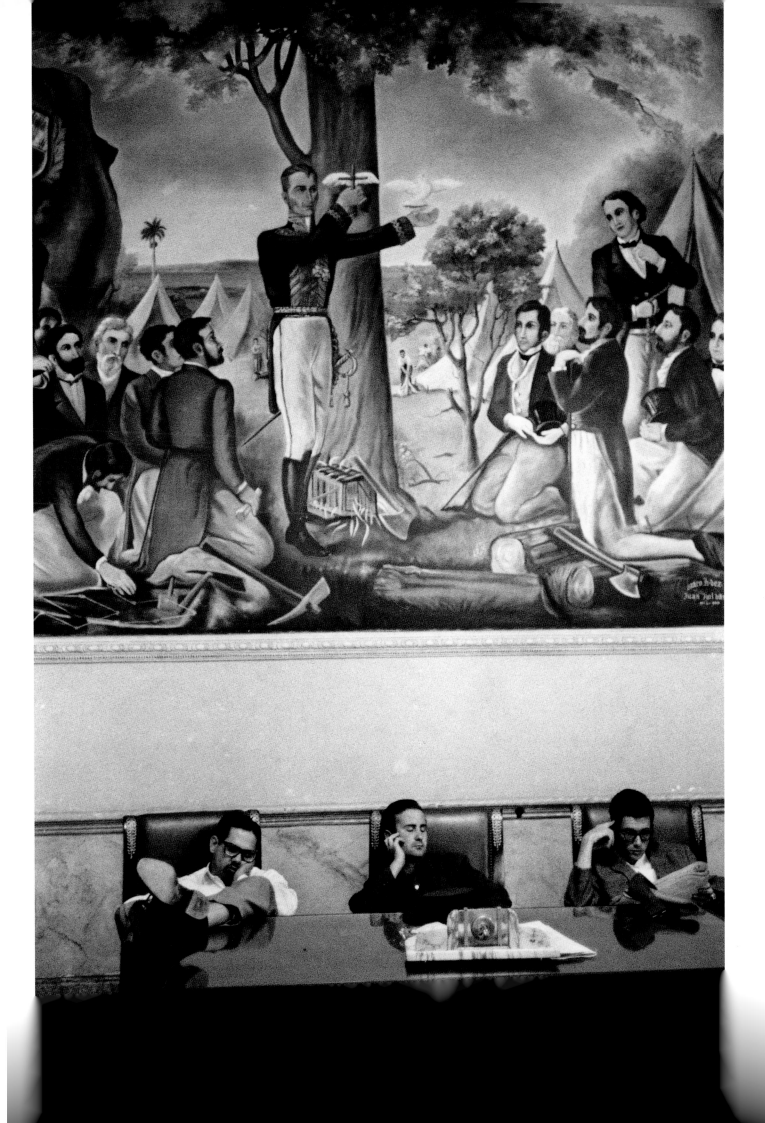

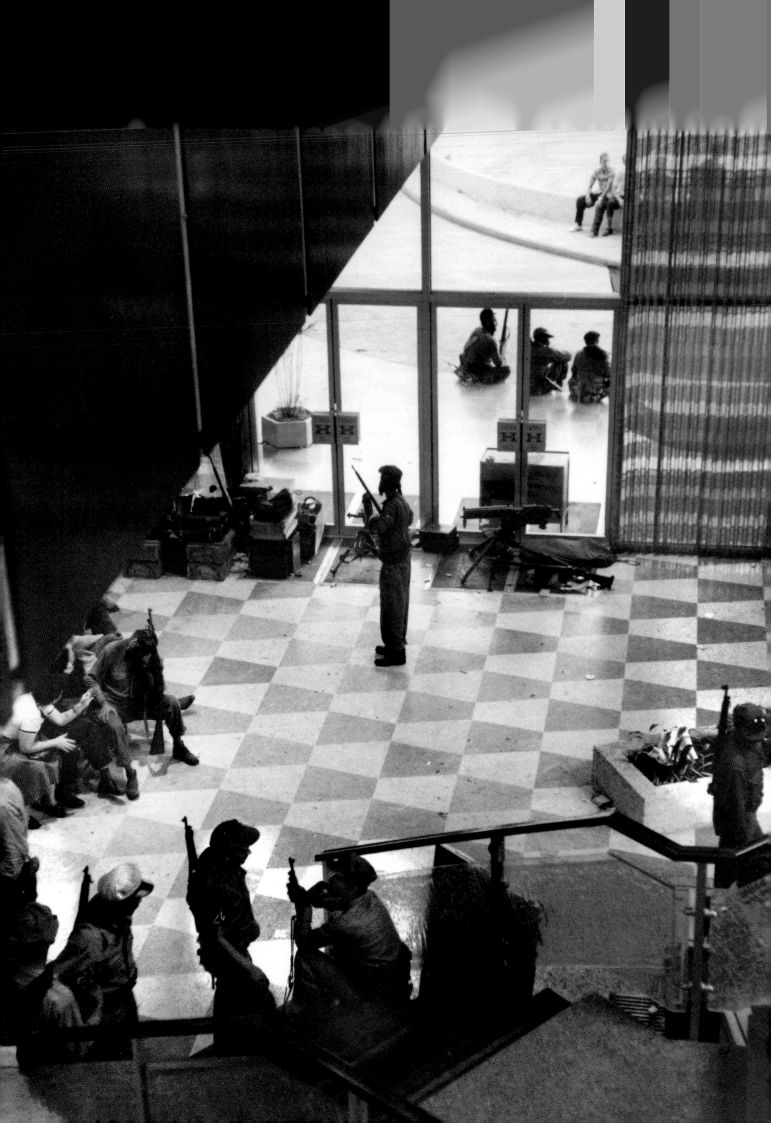

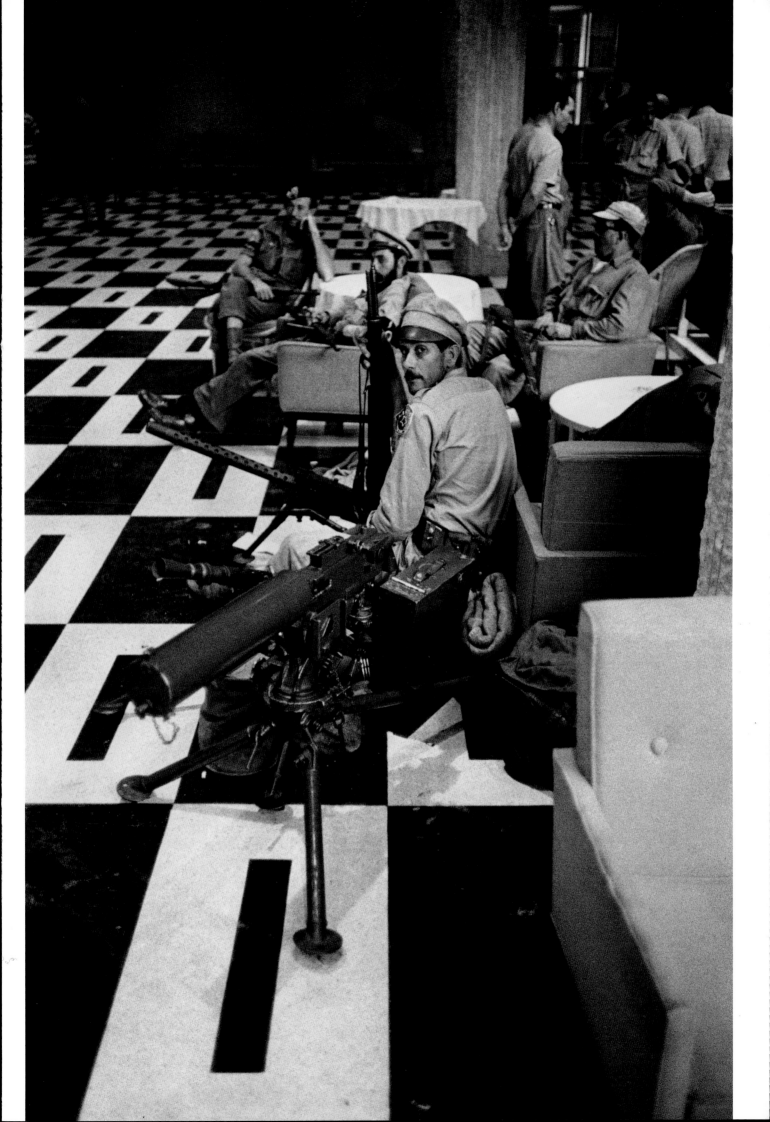

50–53 Castro's troops occupy the Havana Hilton,
many sleeping for the first time in days.
Las tropas de Castro ocupan el Habana Hilton, y muchos
durmiendo por la primera vez en días.
55 A young guerrilla tells war stories to a civilian lady.
Un joven guerrillero le narra historias a una mujer civil.
56–59 In Santa Clara, Castro speaks joyously to his followers and the
citizens of the town in front of the municipal building of Santa Clara.
En Santa Clara Castro le habla emocionado a sus seguidores y a los
ciudadanos del pueblo frente al edificio municipal de la ciudad.

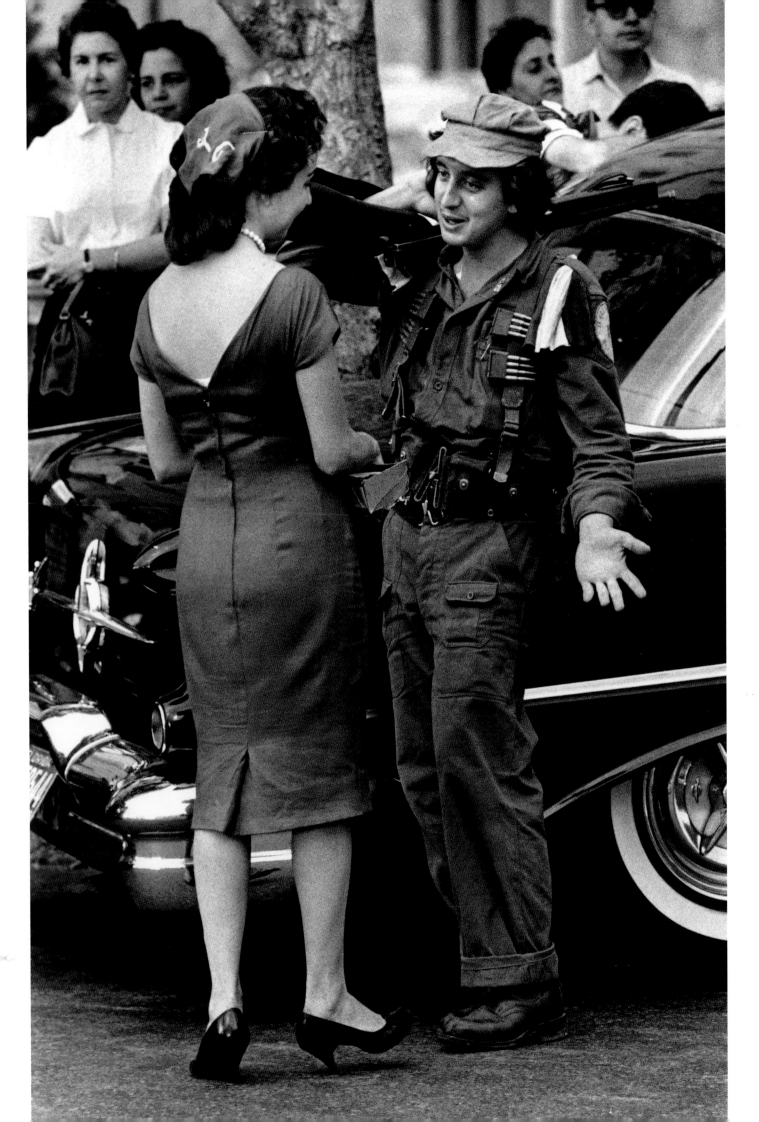

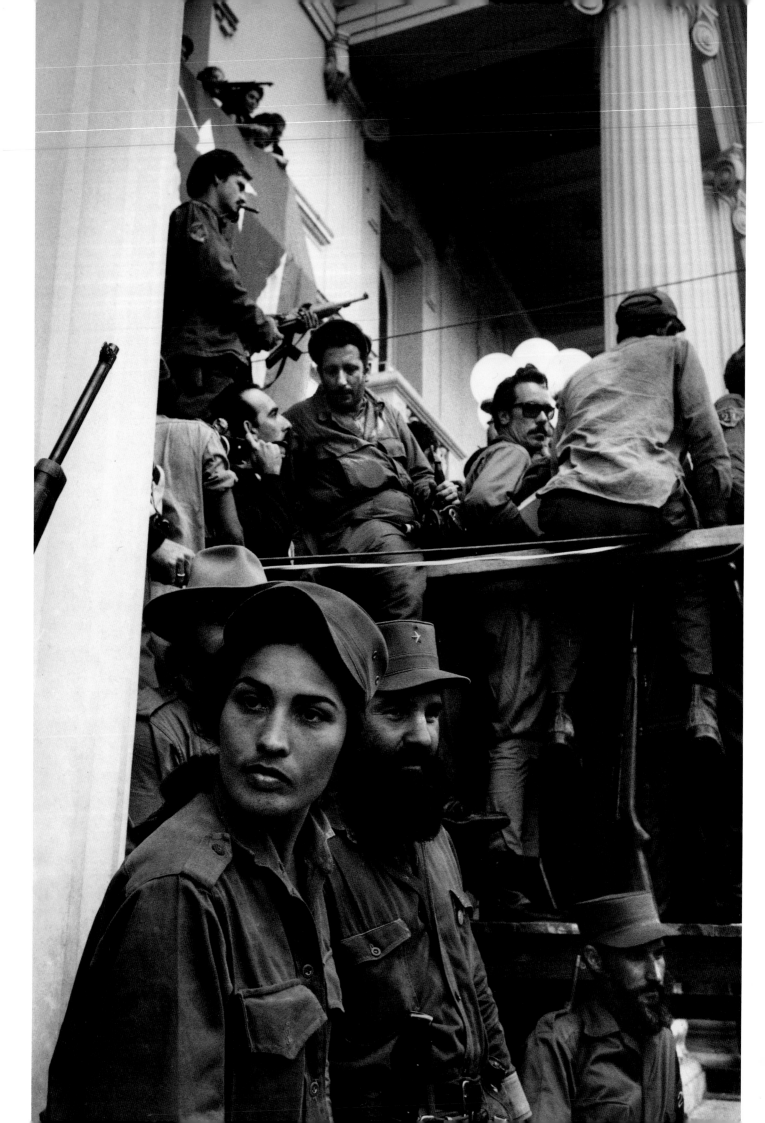

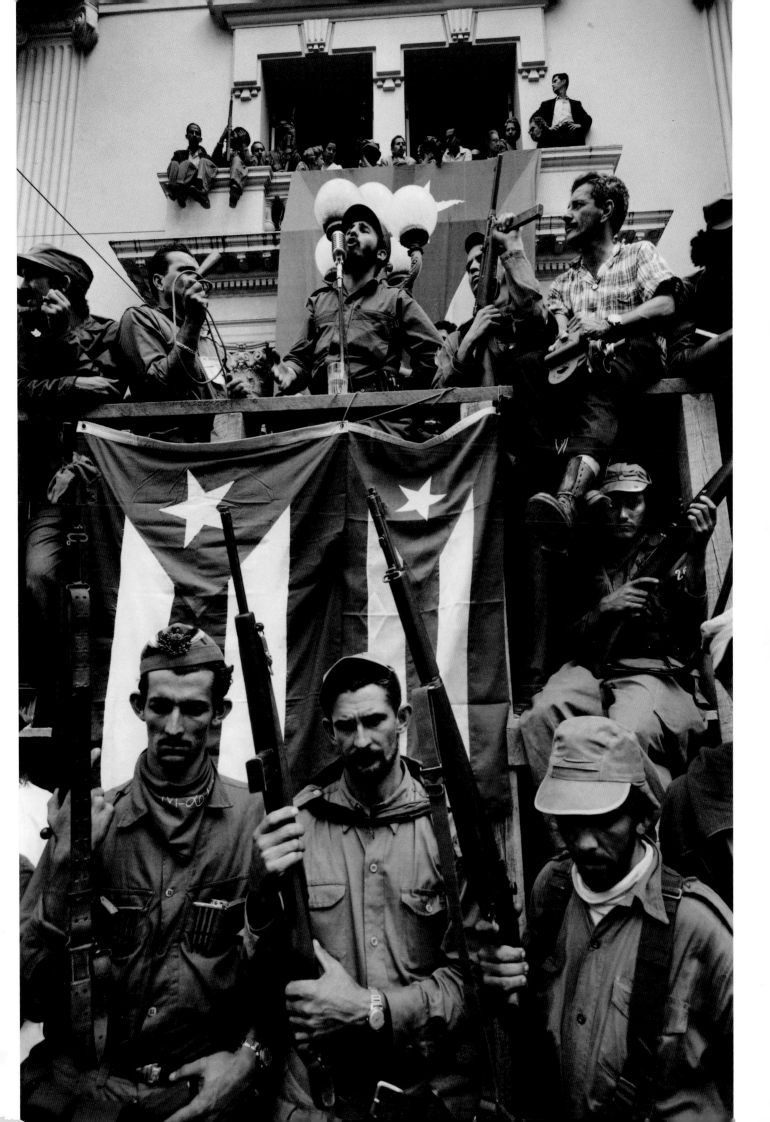

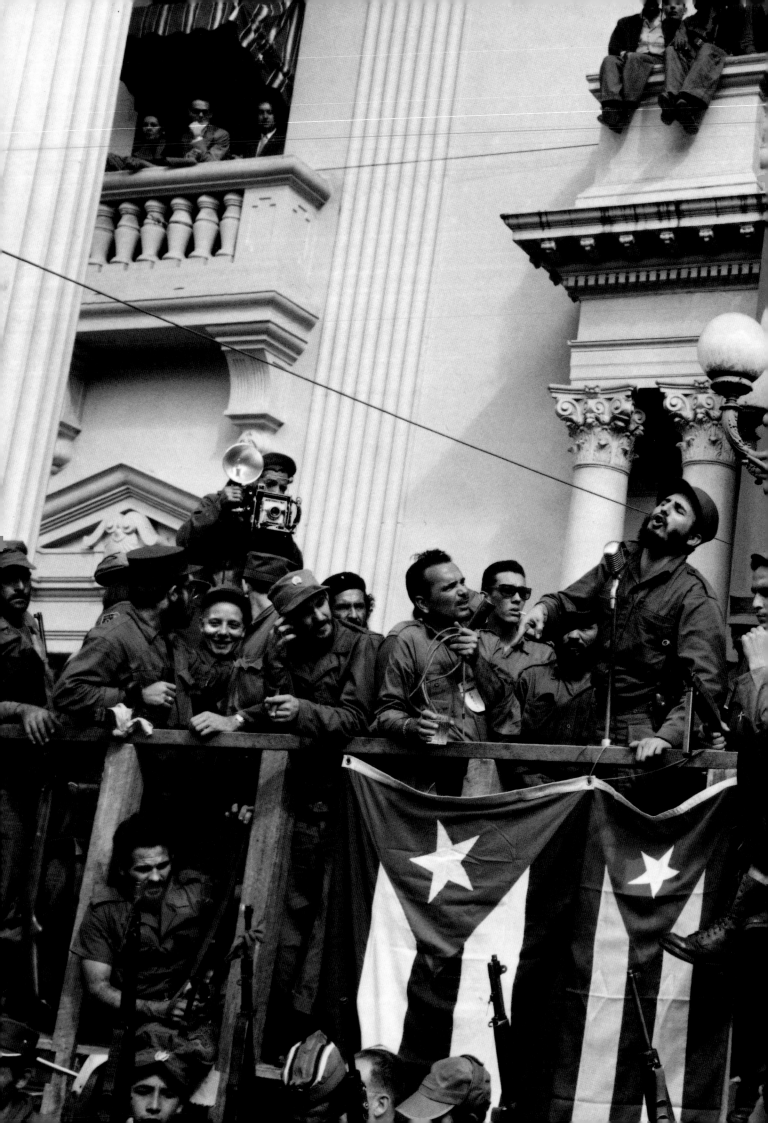

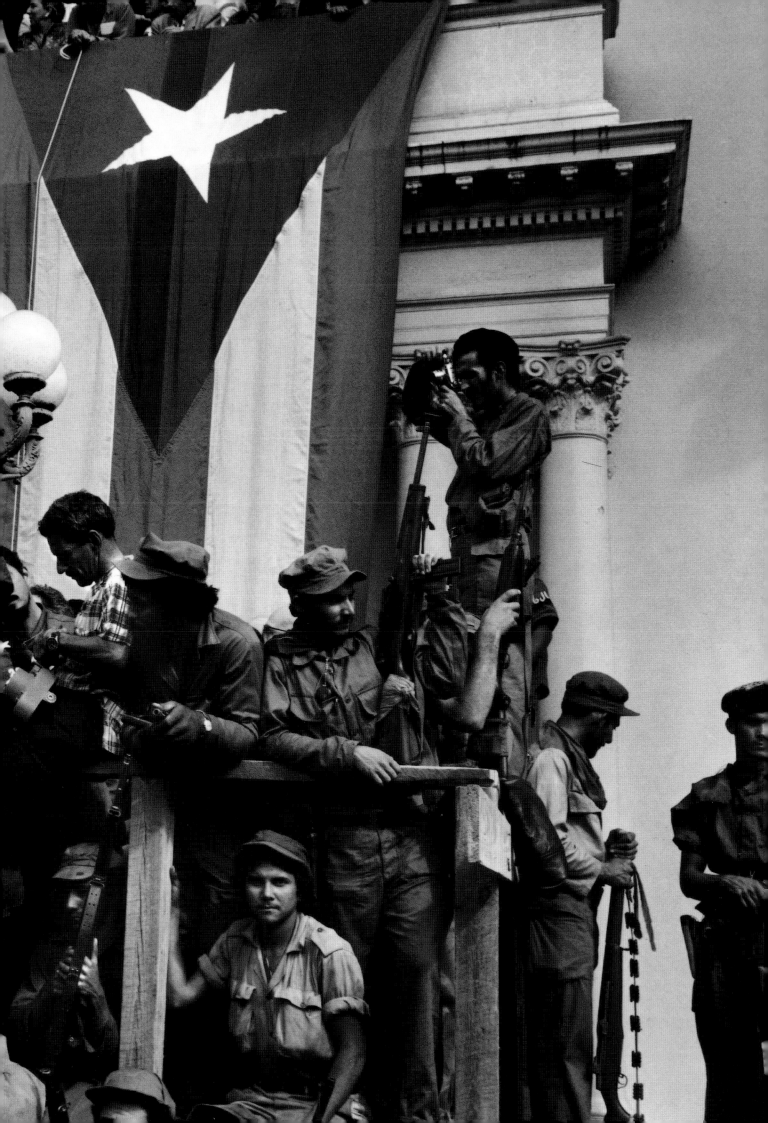

61–65 The procession to Havana inches forward. Castro stops frequently to embrace the crowds along the way: an older, middle-class woman gives him advice about governing; he shares a soft drink with a *compadre*.

La procesión a La Habana marcha adelante. Frecuentemente Castro se detiene a saludar a las hordas de gente en el camino. Una mujer mayor de clase media le aconseja sobre cómo gobernar; Castro comparte una bebida con un compadre.

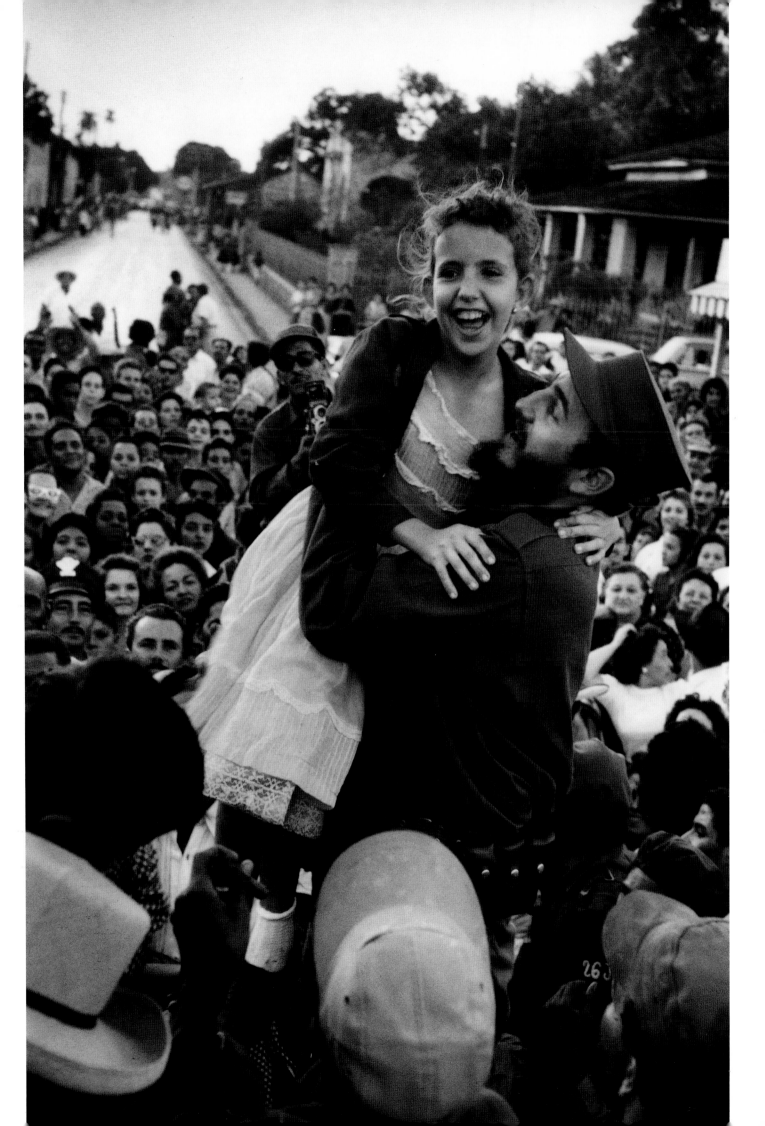

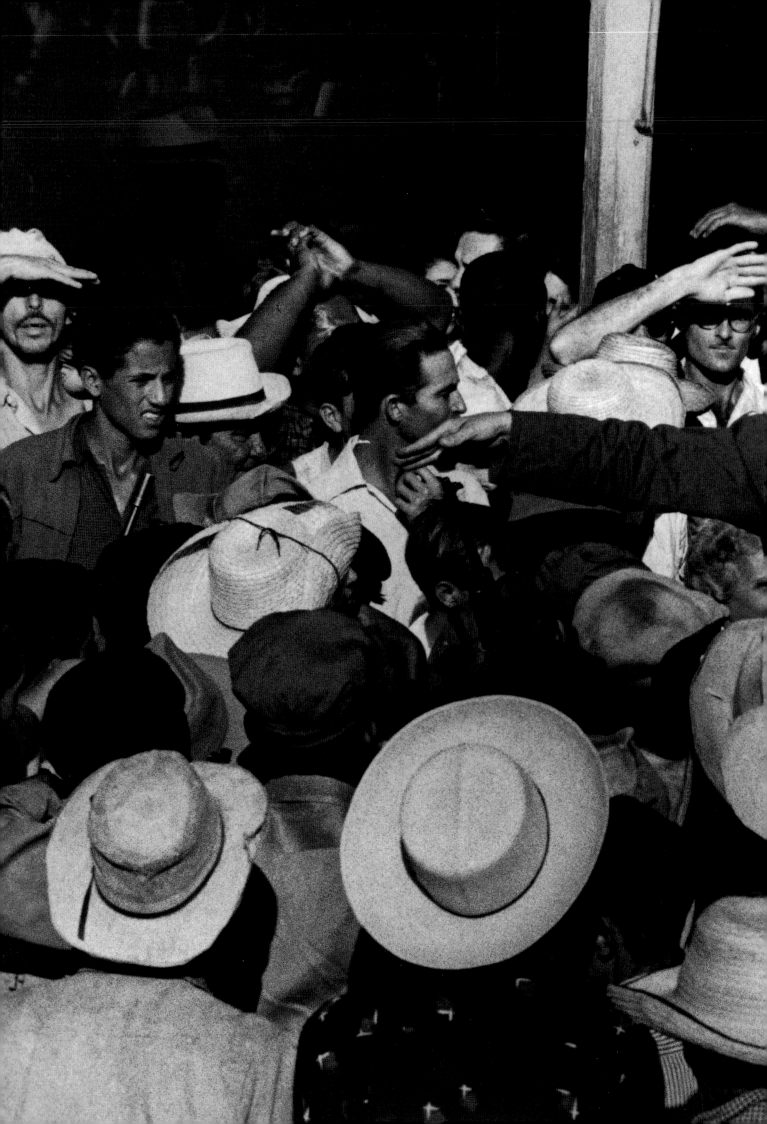

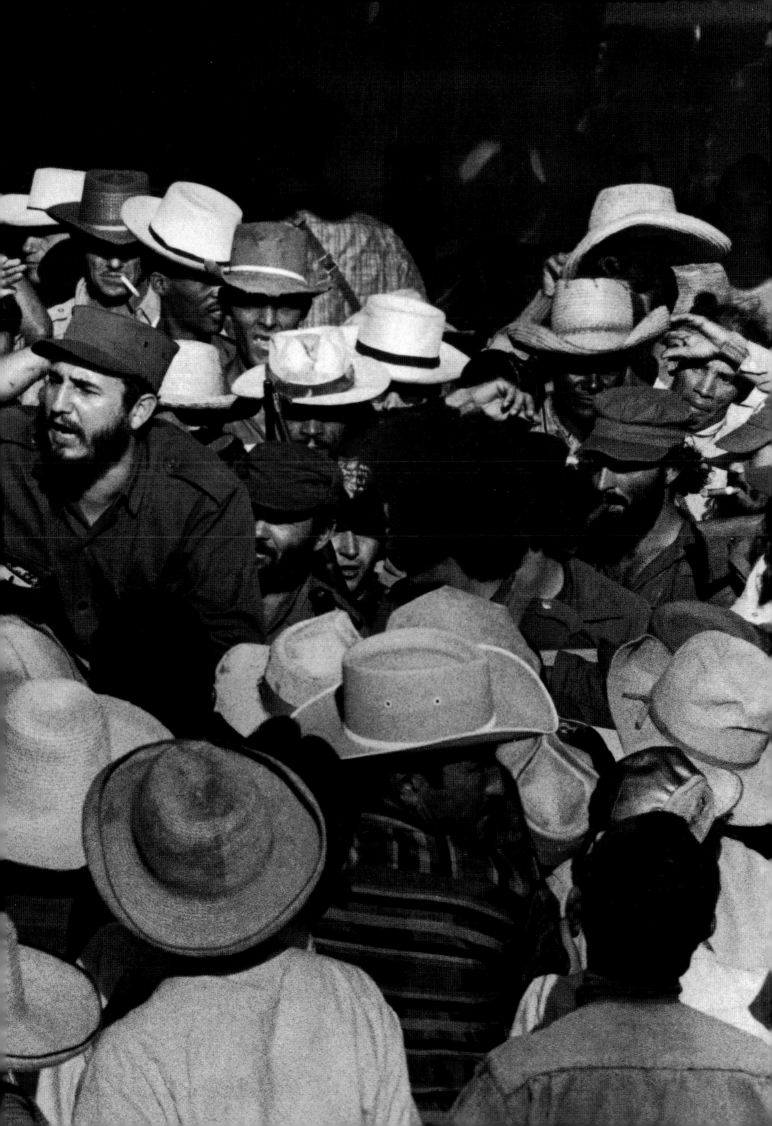

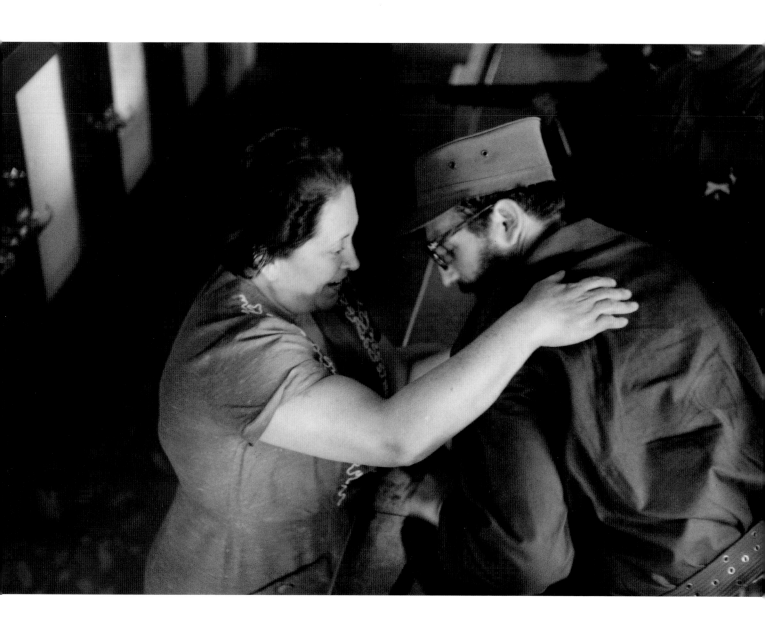

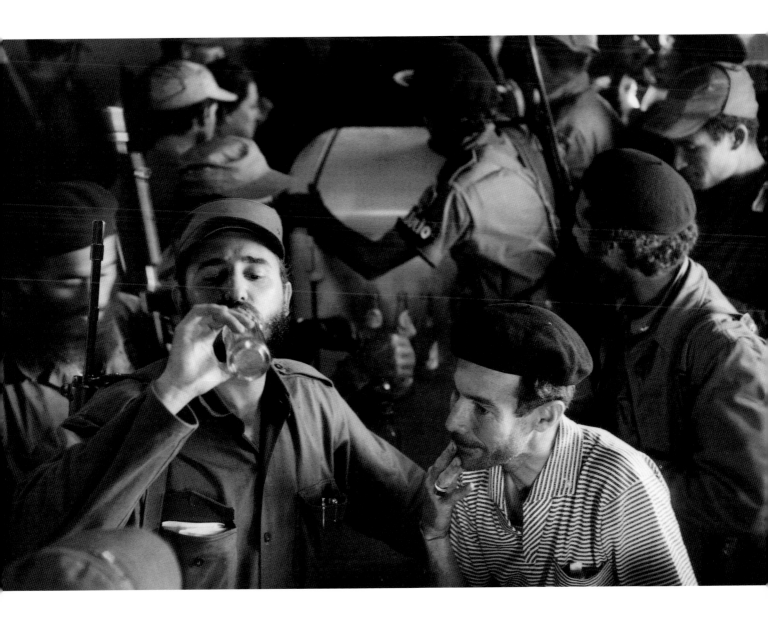

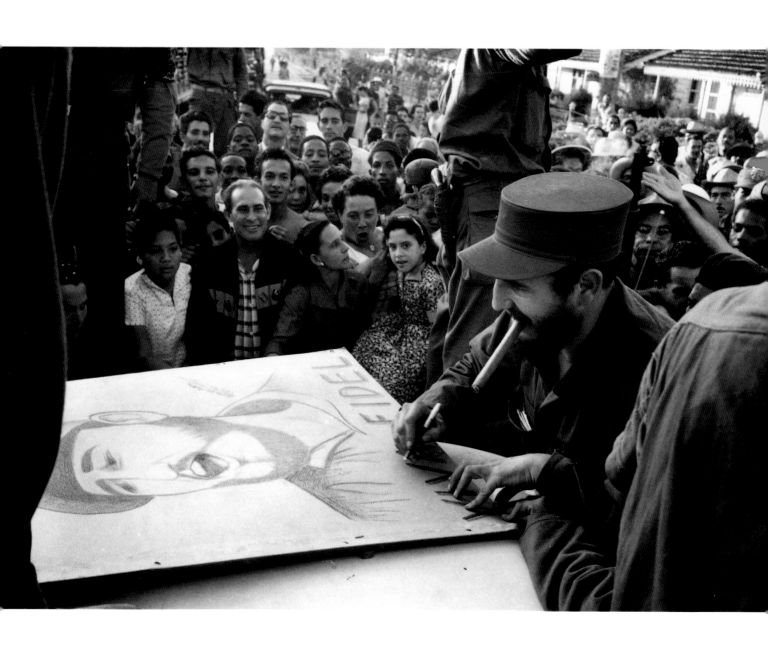

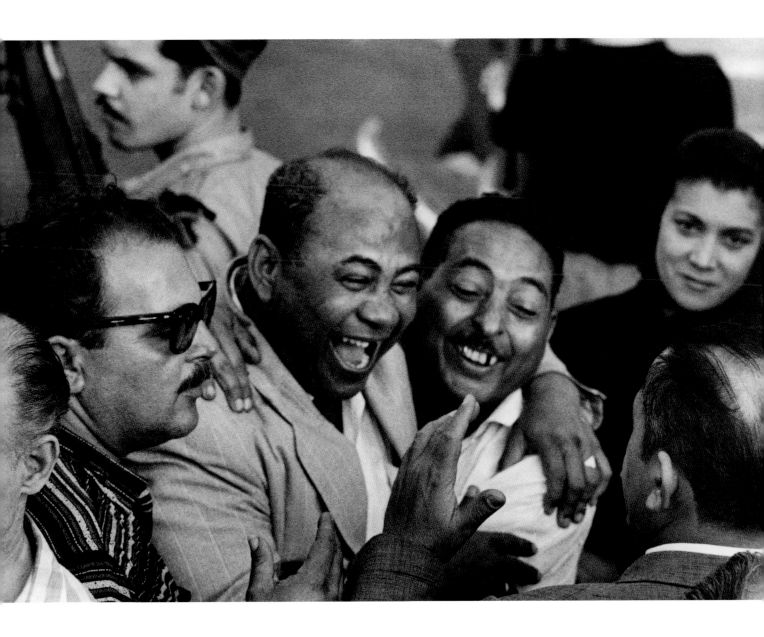

66 Surrounded by cheering civilians in one of many small towns the procession passed
along the way, Castro, smoking a big cigar, takes the time to autograph a poster.
En medio del gentío reunido en uno de los muchos pueblitos por donde pasó
la procesión Castro, fumando un gran cigarro, escribe su autógrafo en un afiche.
67 Reunion and celebration following Batista's departure.
Reunión y celebración tras la partida de Batista.

**69 When news of Fidel's imminent arrival reaches Havana,
a crowd begins to gather.**
Al conocerse en La Habana la noticia de la inminente
llegada de Fidel, las masas comienzan a reunirse.

70–71 The army approaches Havana past the old Spanish fort, El Morro.
El ejército se acercan a La Habana pasando por el antiguo fuerte español de El Morro.

72–73 Fidel pauses, surveying the city before his triumphal entry.
Fidel hace una pausa y observa
la ciudad antes de su entrada triunfal.

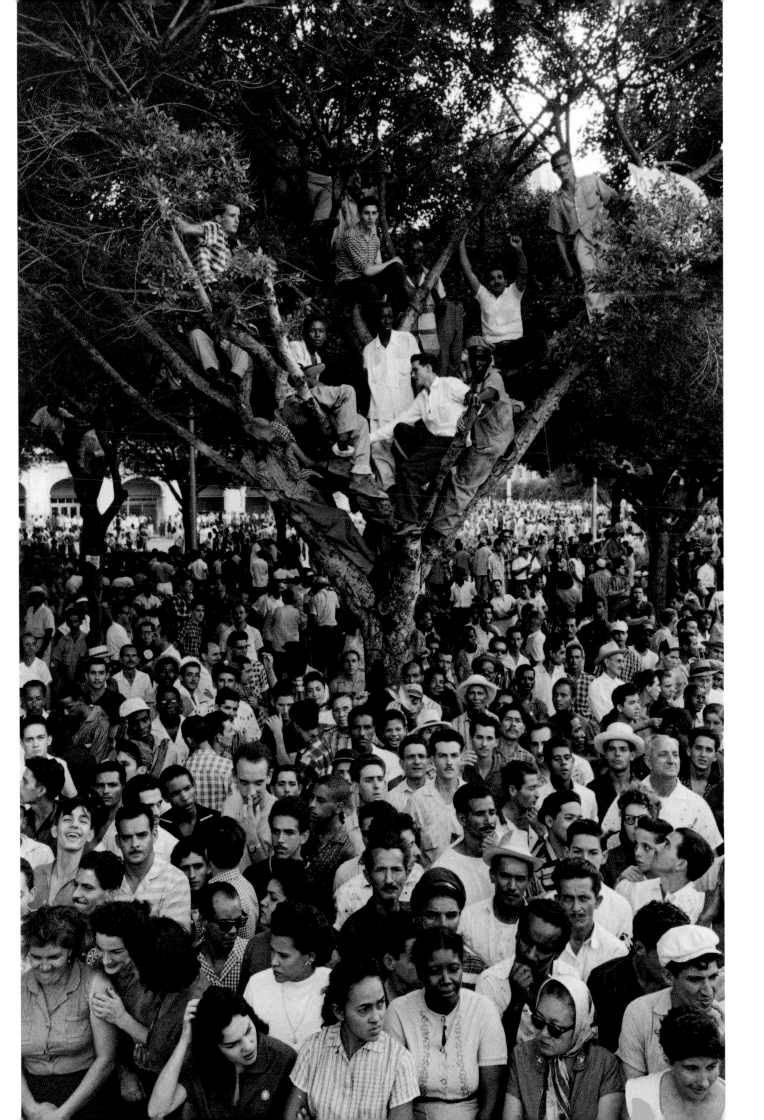

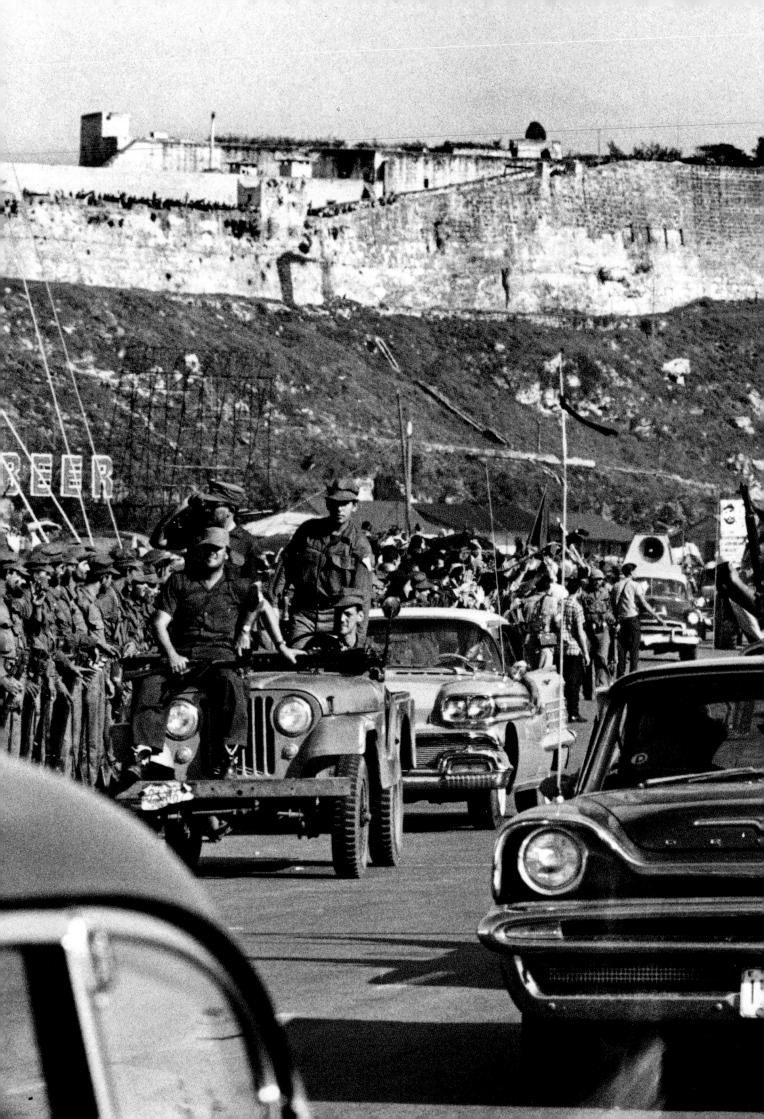

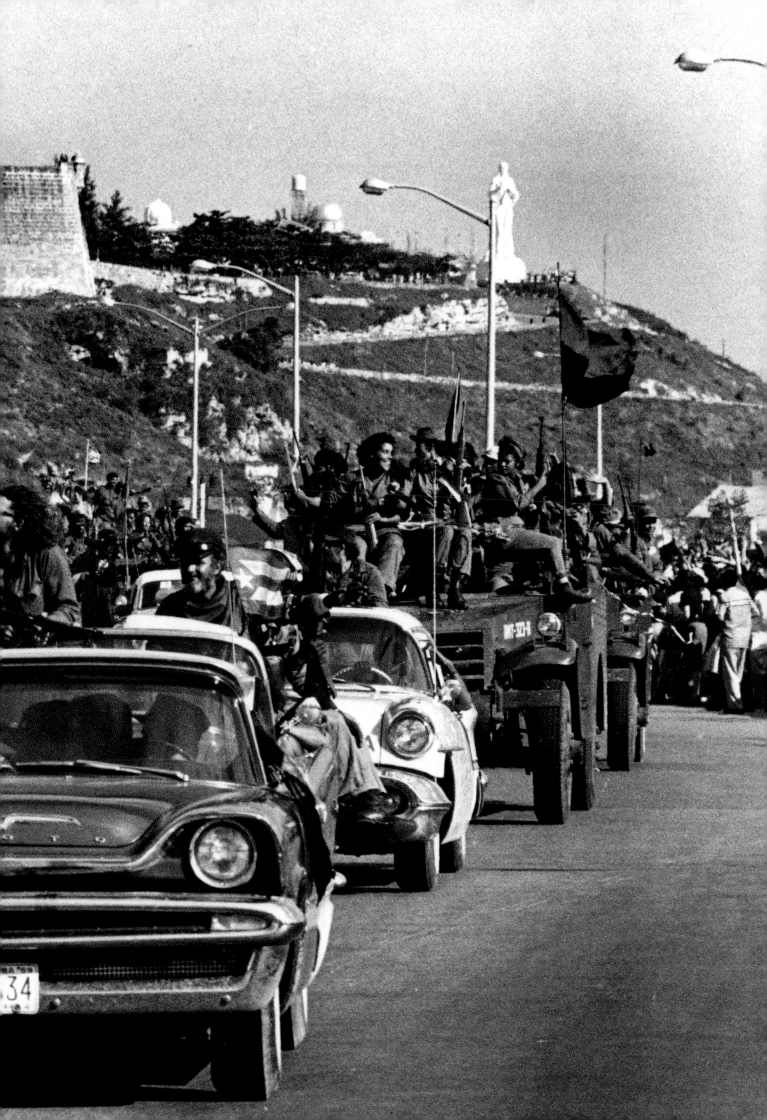

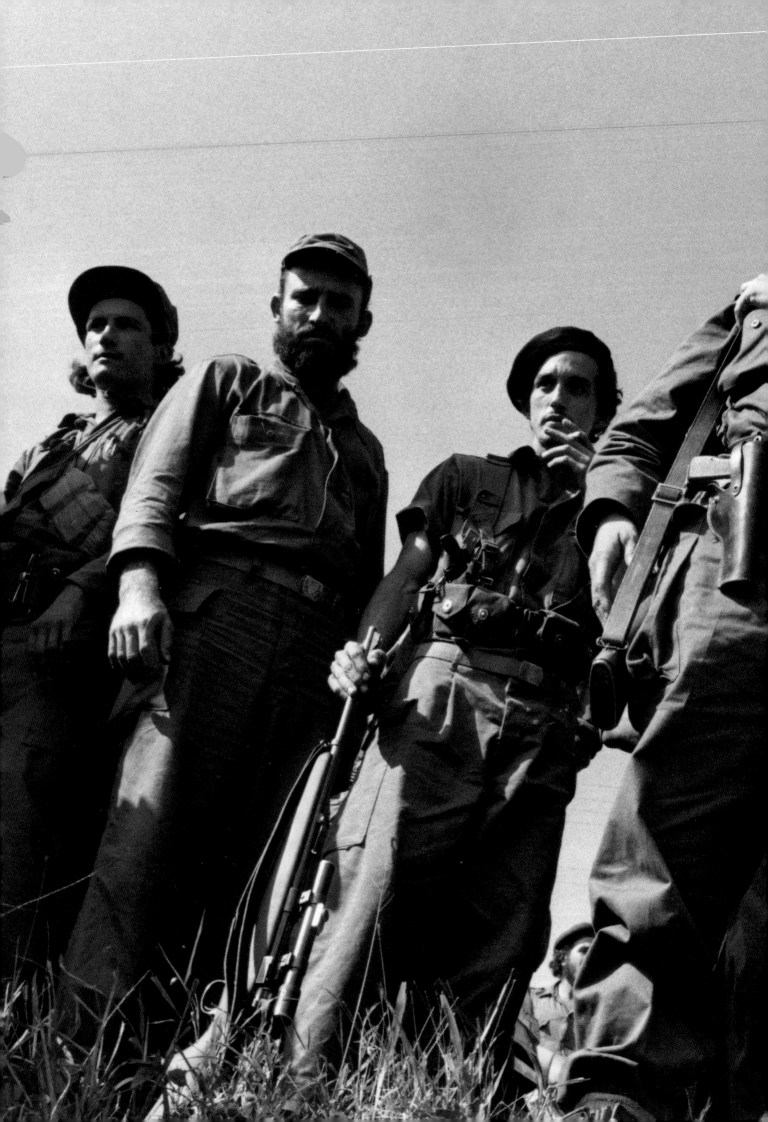

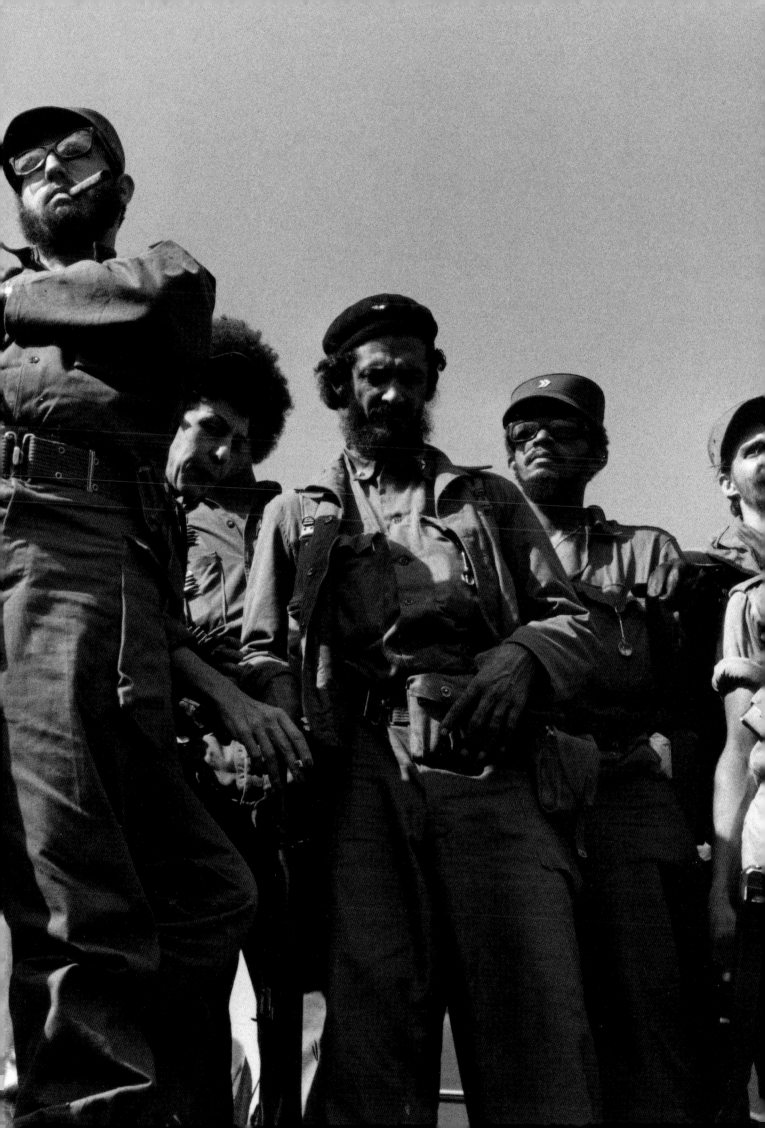

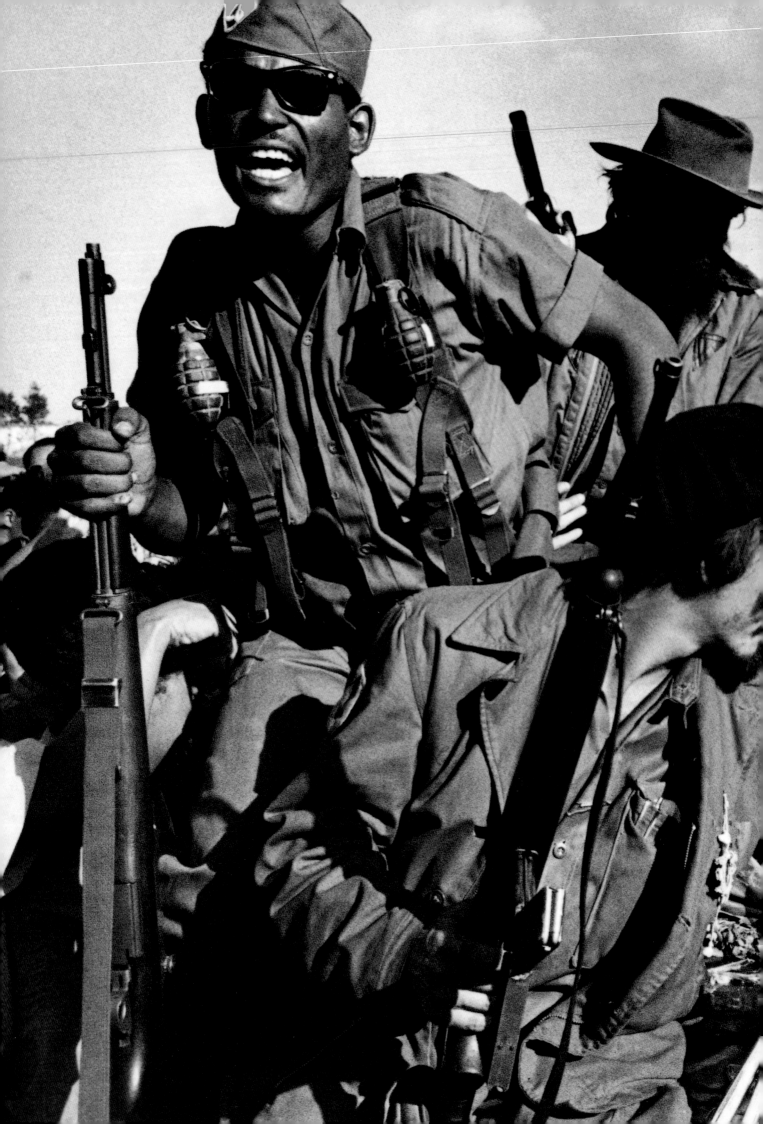

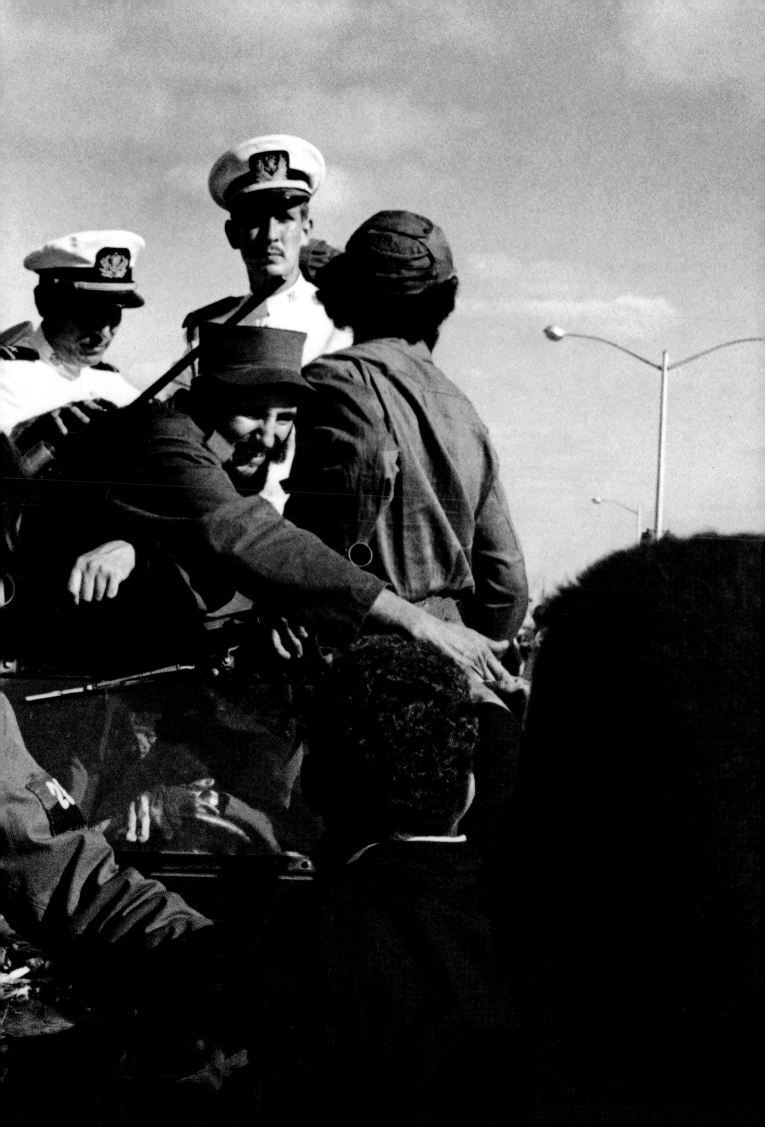

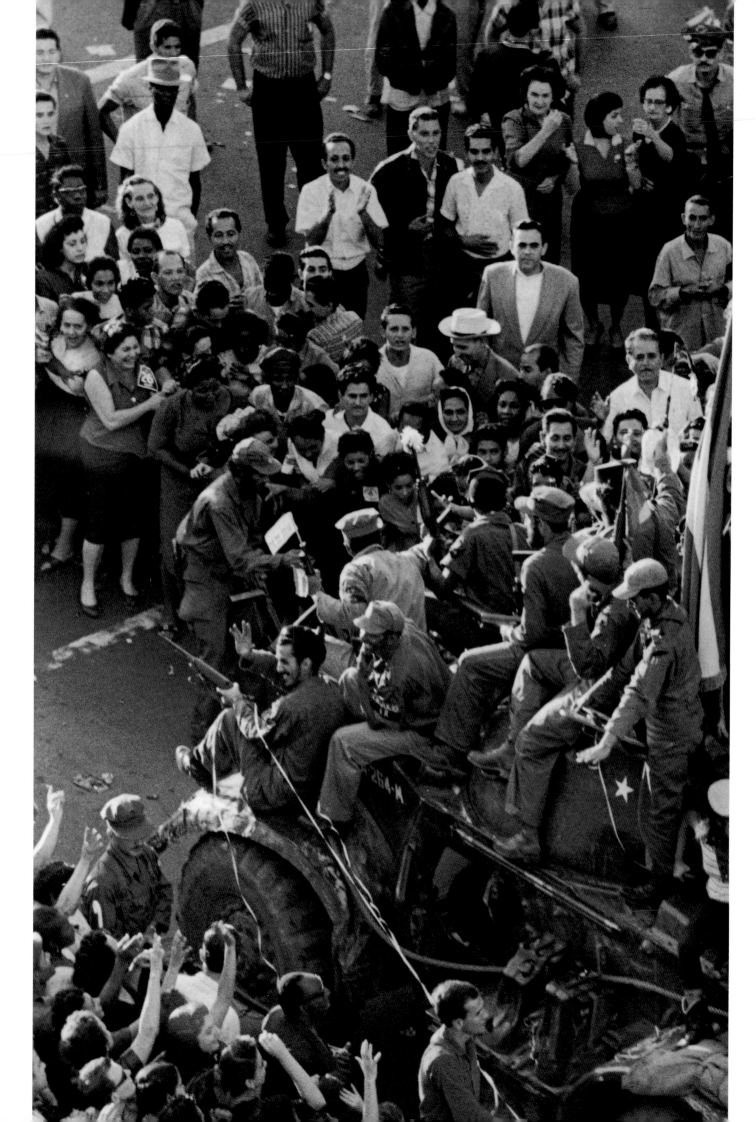

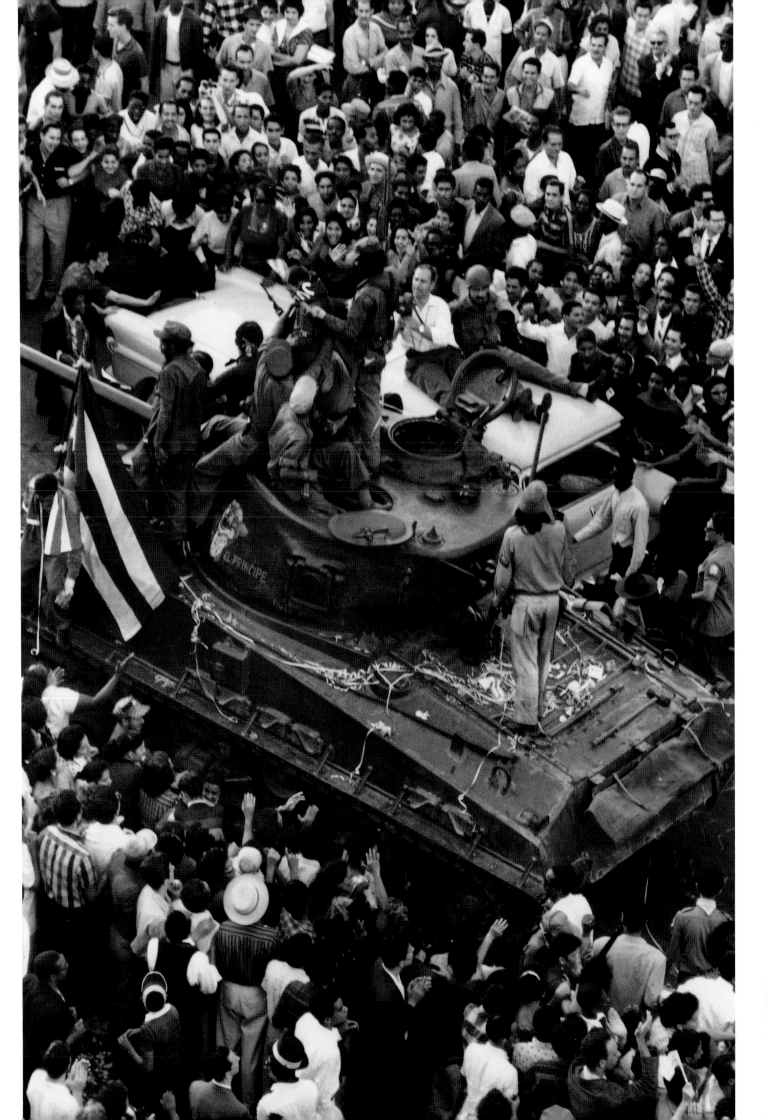

74–75 Fidel reaches out to the crowd, watched by
Camilo Cienfuegos (in hat to Fidel's left).
Fidel se entrega a las masas mientras Camilo Cienfuegos
(de sombrero, a su izquierda) lo mira.
76–77 The citizens of Havana greet the rebels as they approach the city center.
Los ciudadanos de La Habana saludan a los rebeldes a medida que
éstos se acercan al centro de la ciudad.
79 The crowd crushes to surround Fidel and welcome him to Camagüey.
La gente se empuja para rodear a Fidel y darle la bienvenida a Camagüey.

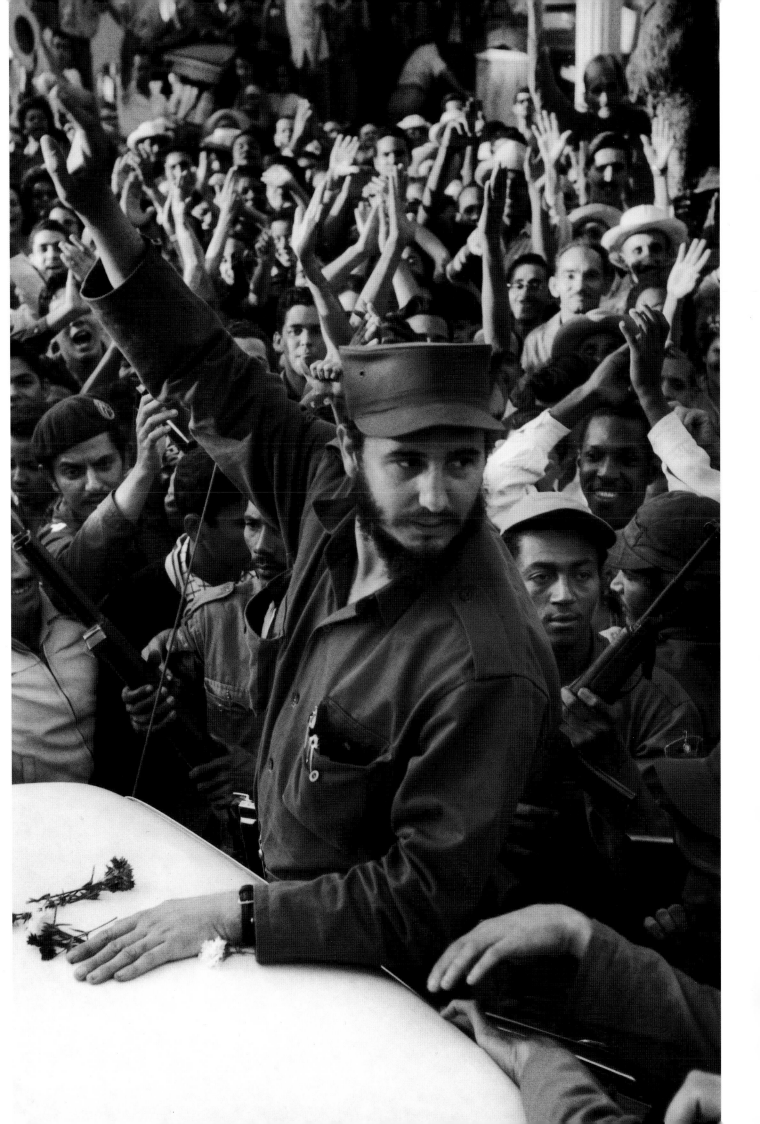

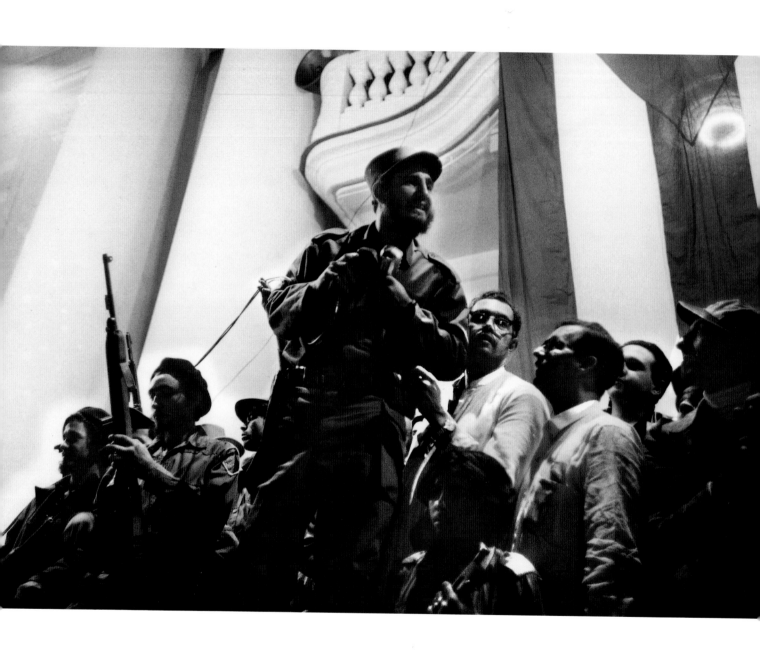

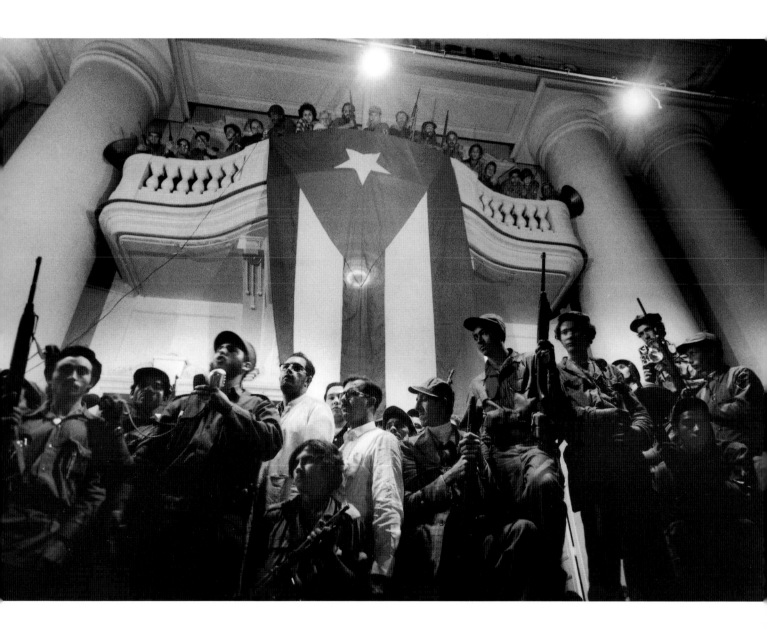

80–81 Castro makes an all-night speech in front
of the naval station of Cienfuegos.
Castro lanza un discurso que dura toda la noche frente
a la estación naval de Cienfuegos.

82–83 Castro and his *barbudos* (or "bearded ones," the inner
circle with Castro from the beginnings of the revolution in the
Sierra Maestra mountains) hold a press conference.
Castro y sus barbudos (el círculo de compañeros de Castro
desde los comienzos de la revolución en las montañas
de la Sierra Maestra) realizan una conferencia de prensa.

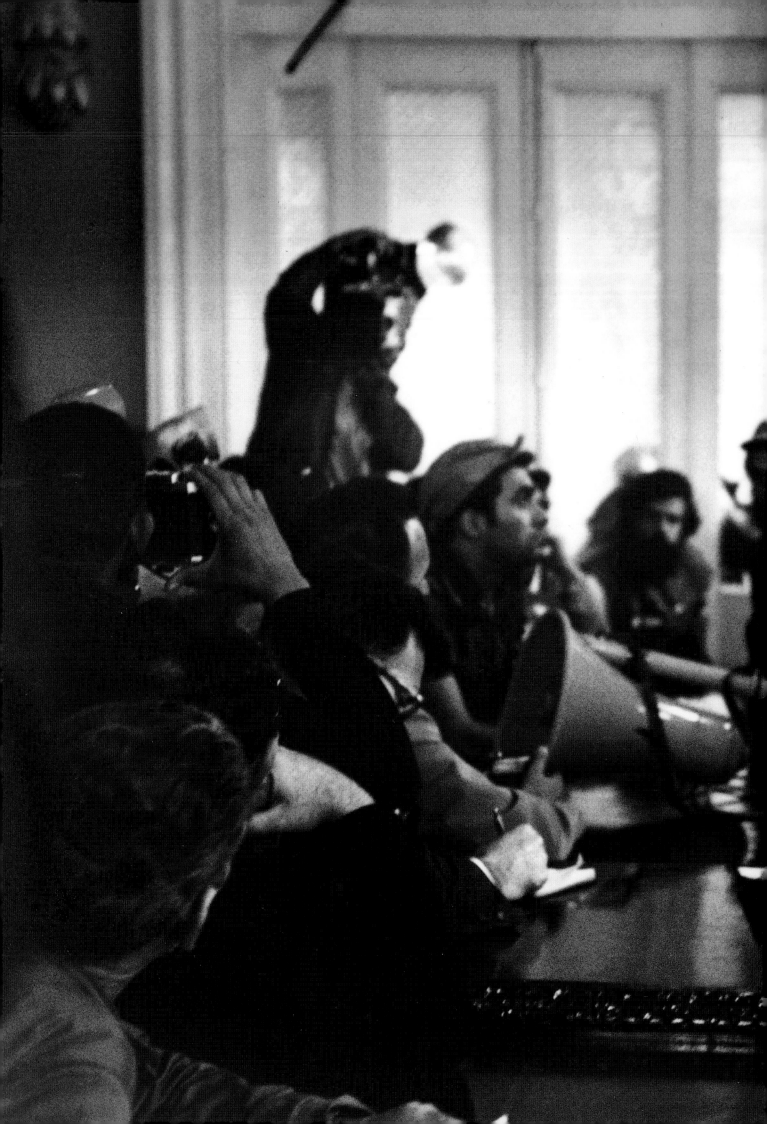

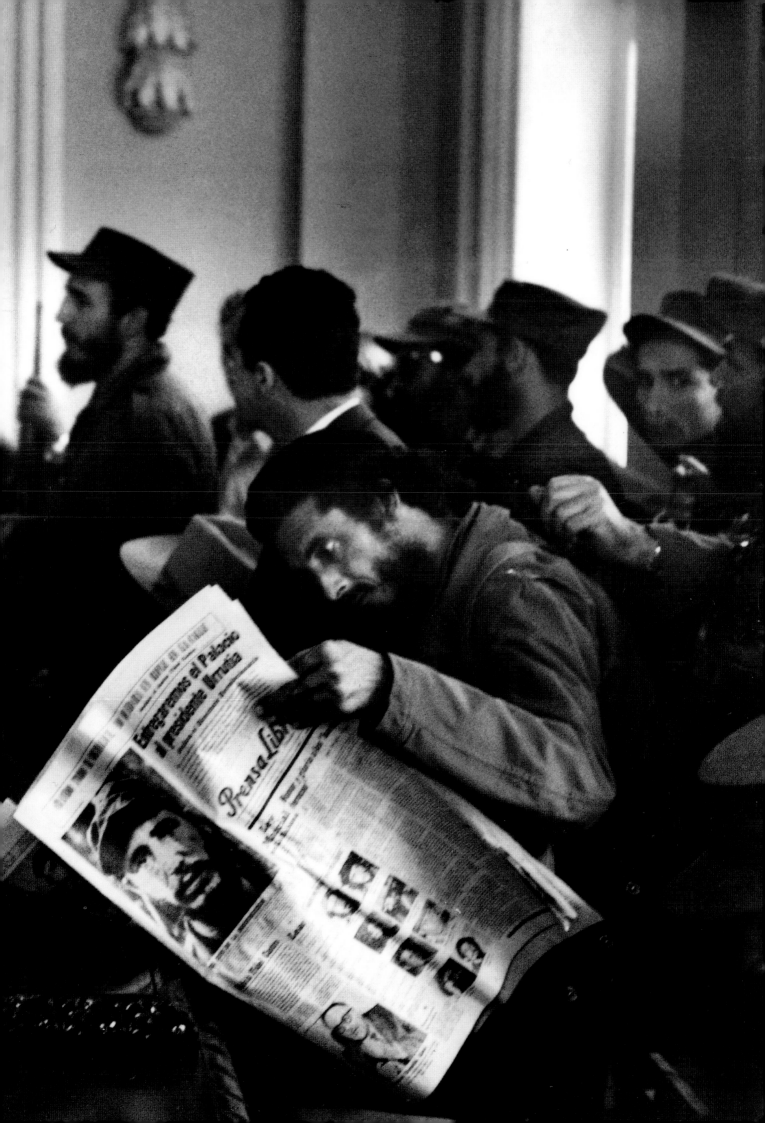

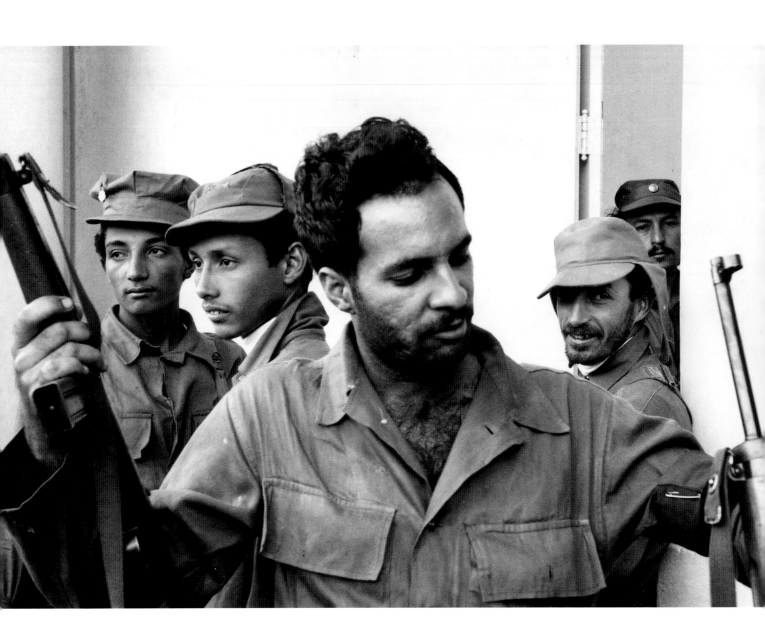

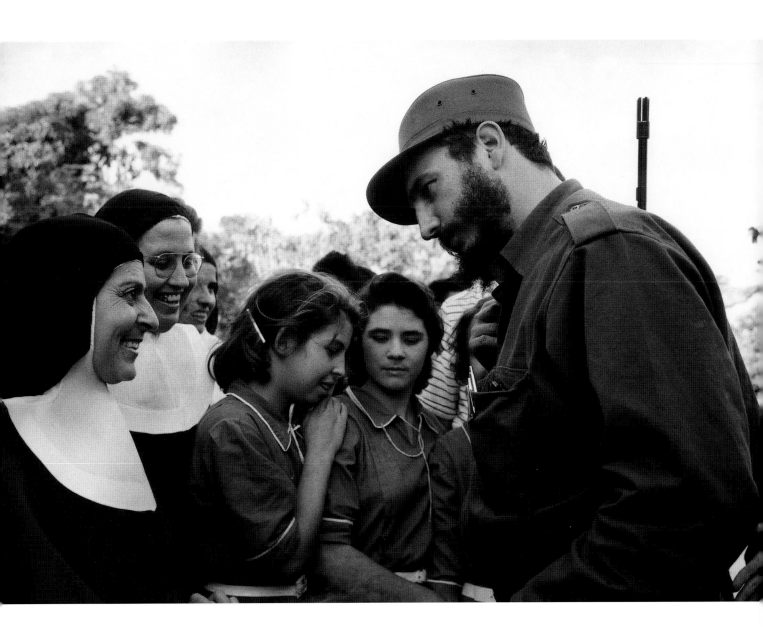

84 Members of Castro's guard.
Miembros de la guardia de Castro.
85 Castro stops at a local school to greet nuns and students.
Castro se detiene en una escuela local a saludar a monjas y estudiantes.
86–87 Old friends join Fidel in celebrating the victory.
Los viejos amigos de Fidel lo acompañan a celebrar la victoria.

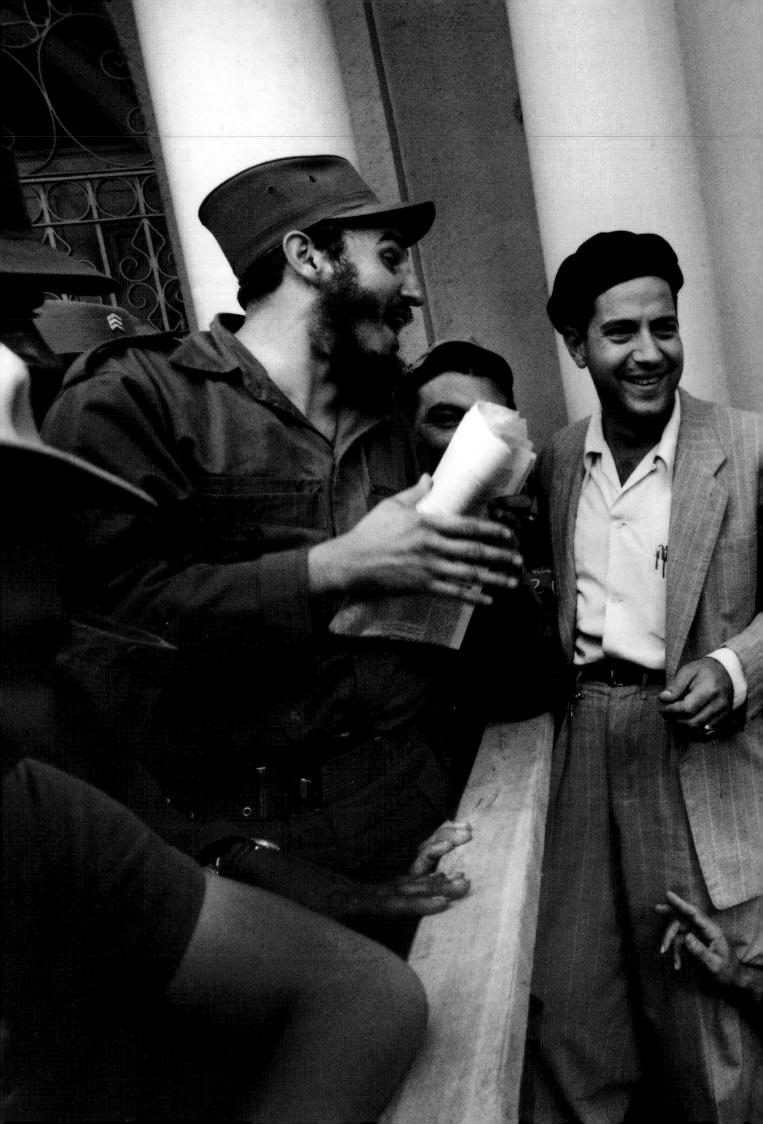

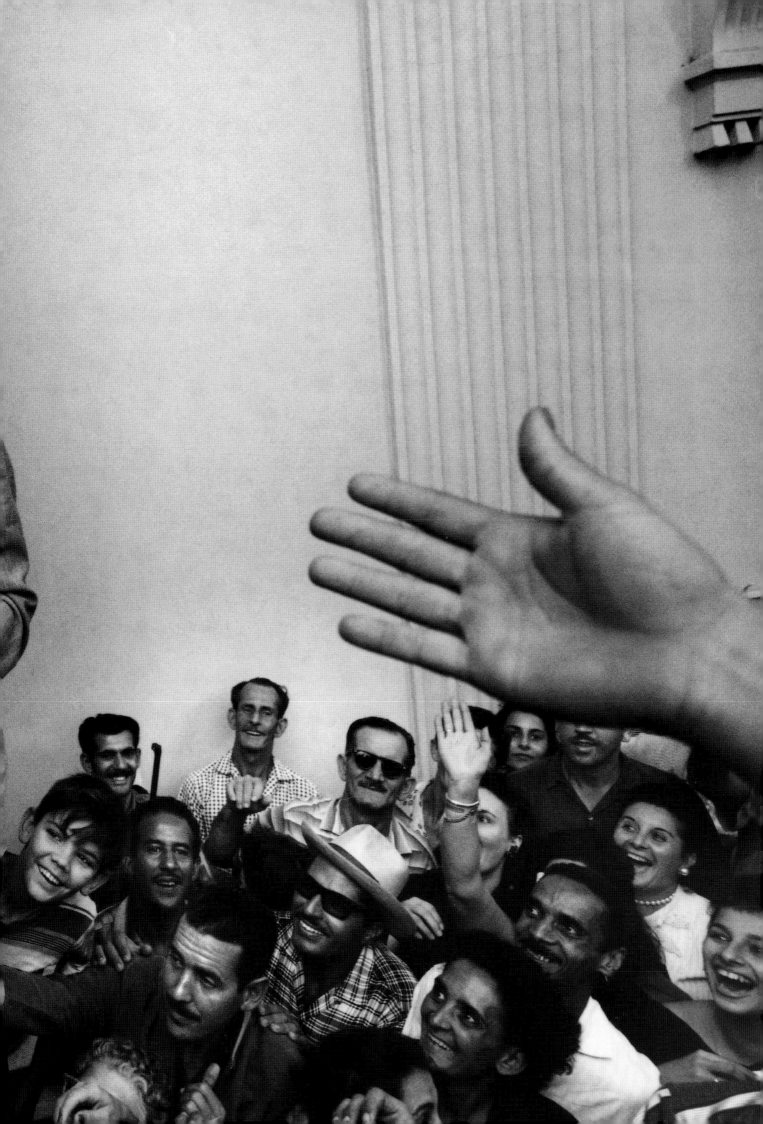

89 Amid the crush, Castro reaches out to a supporter.
En medio del gentío Castro saluda a un seguidor.
90 Cartoons showing Castro kicking out former Cuban dictator
Fulgencio Batista, as crowds gather in the center of Havana to join
the triumphant liberation celebration.
Caricaturas representando a Castro echando al ex dictador
Fulgencio Batista mientras las masas se reúnen en el centro de La Habana
para participar de la triunfante celebración de liberación.
91 At thirty-two, Castro was not old enough to be legally elected the
new president of Cuba, so Doctor Manuel Urrutia (a Cuban lawyer in exile in
New York) was nominated to replace the former dictator. In the front row,
from left to right, are Celia Sánchez, Dr. Urrutia, Fidel, and Mrs. Urrutia.
A los treinta y dos años Castro no tenia edad suficiente para ser elegido legalmente
como el nuevo presidente de Cuba. Por lo tanto, El Doctor Manuel Urrutia
(abogado cubano exiliado en Nueva York) fue elegido para reemplazar
al ex dictador. En la primera fila, de izquierda a derecha,
aparecen la Señora Urrutia, Fidel, el Dr. Urrutia y Celia Sánchez.
92–93 Castro's arrival is celebrated in the streets of Havana.
La llegada de Castro se celebra en las calles de La Habana.

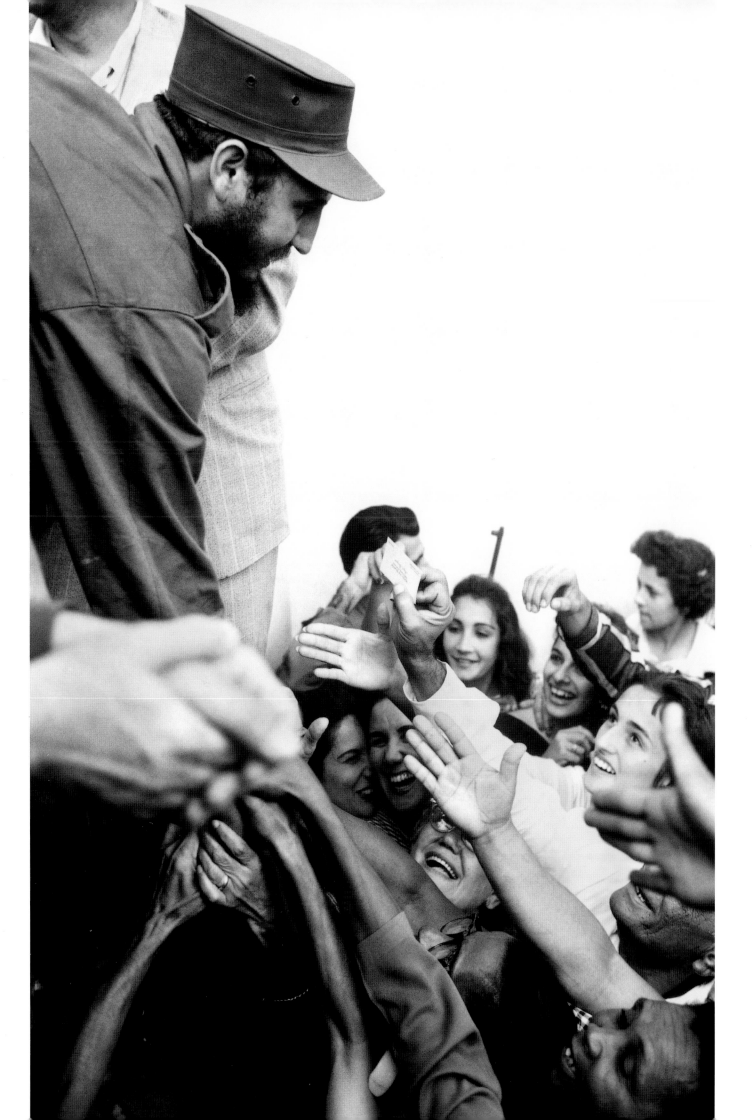

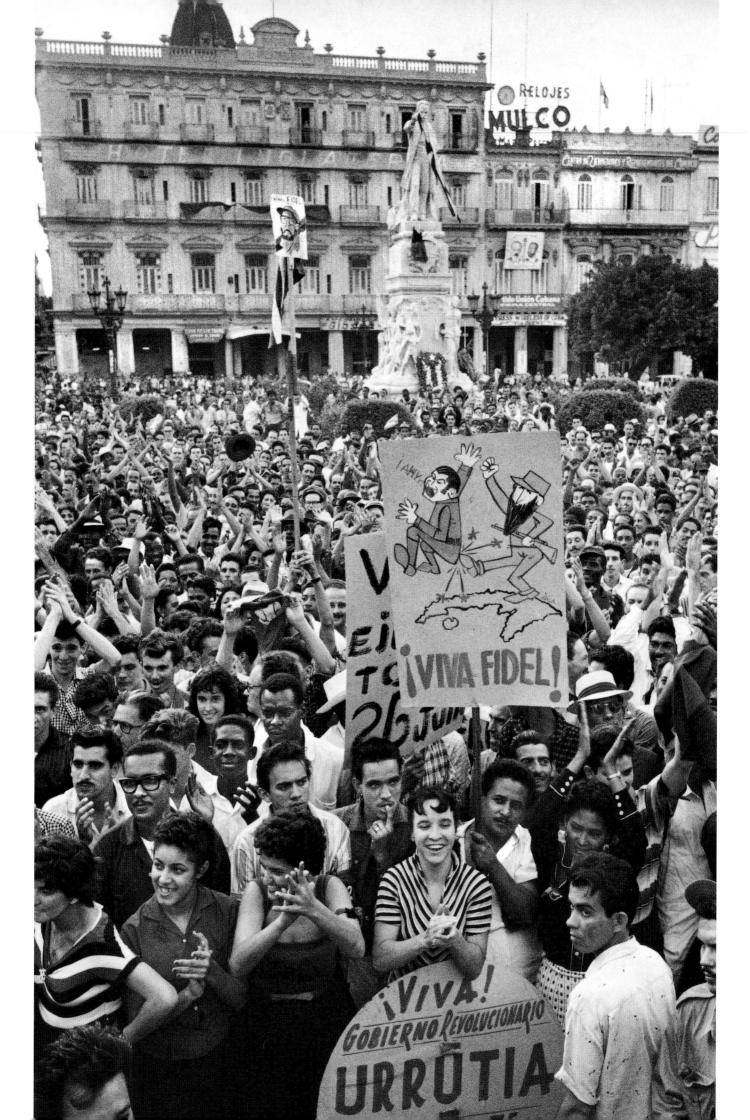

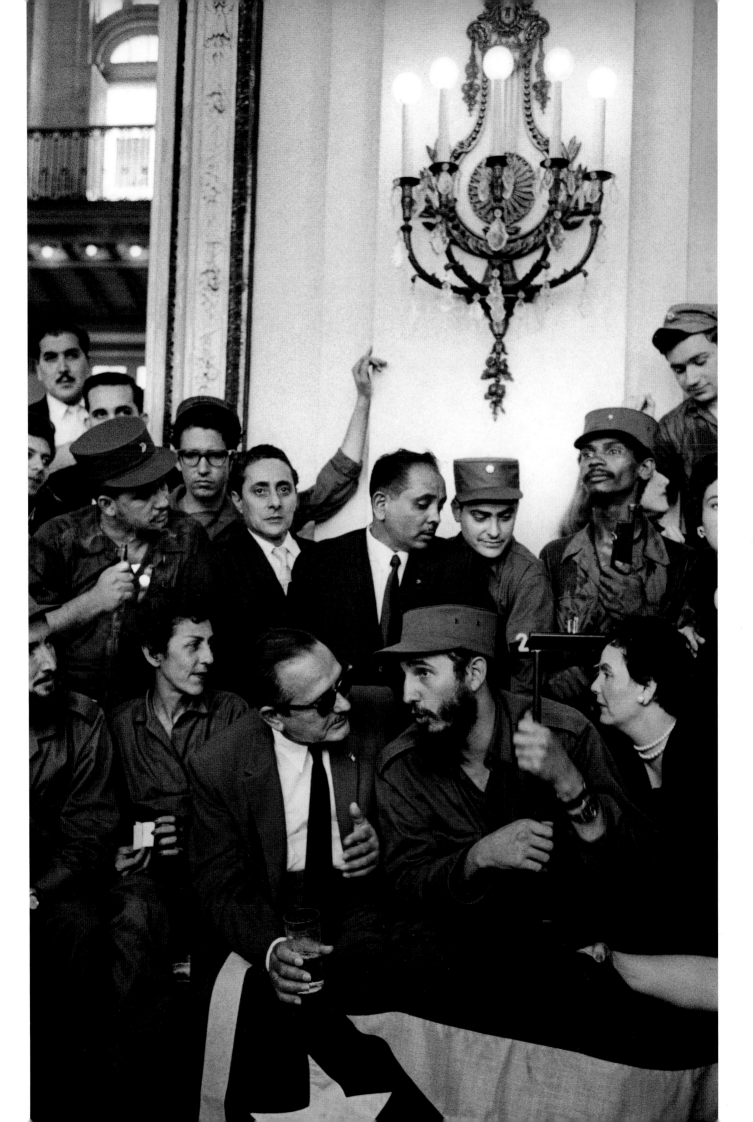

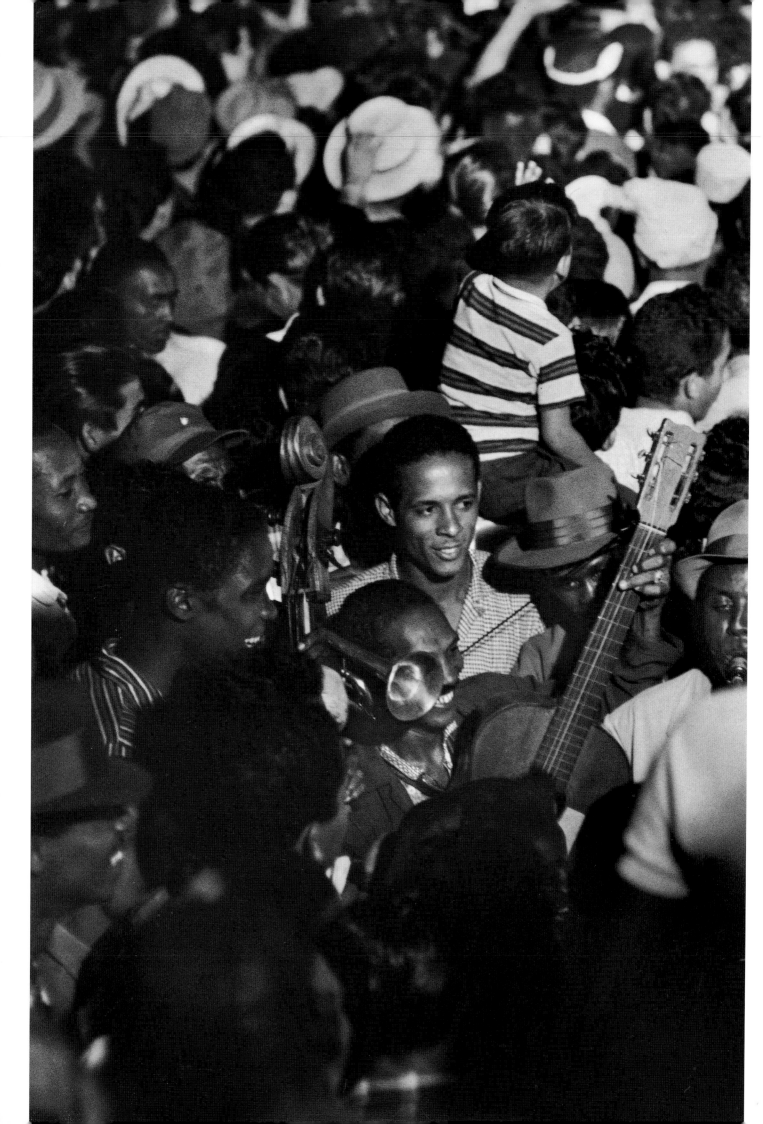

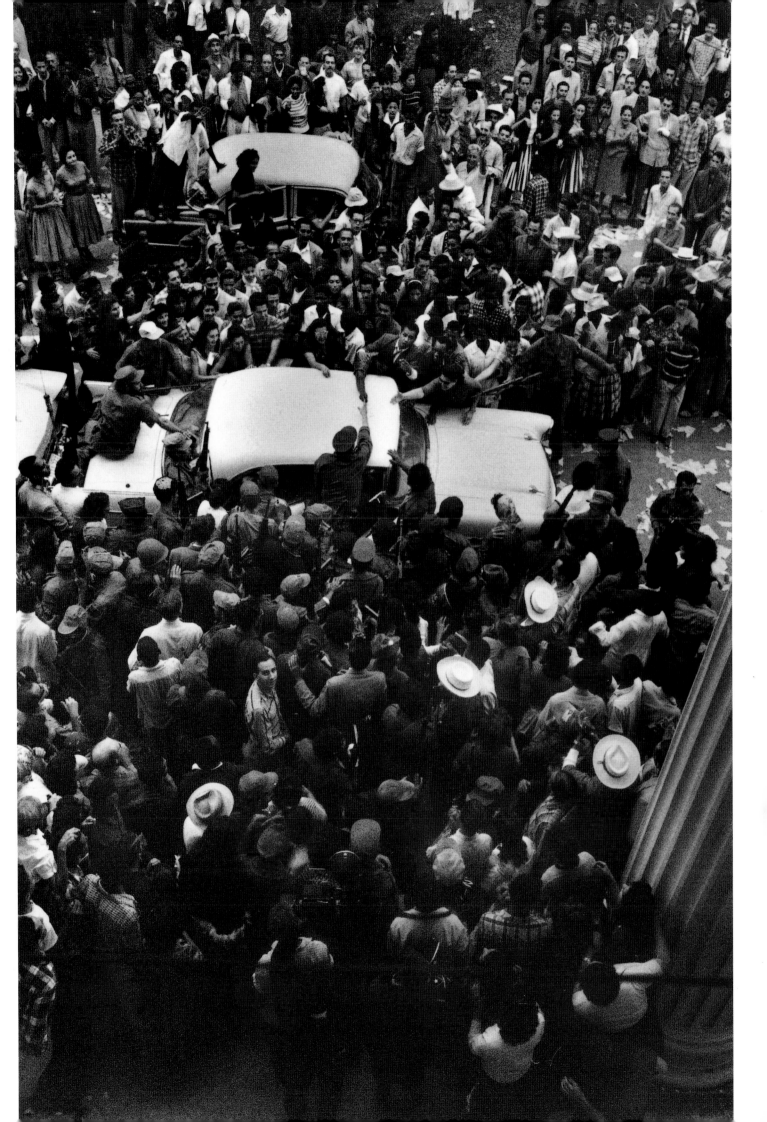

95–97 The crowd waits anxiously for Castro to appear and responds with delight once he takes the podium.

La gente espera ansiosamente la aparición de Castro y responde emocionada cuando él sube al podio.

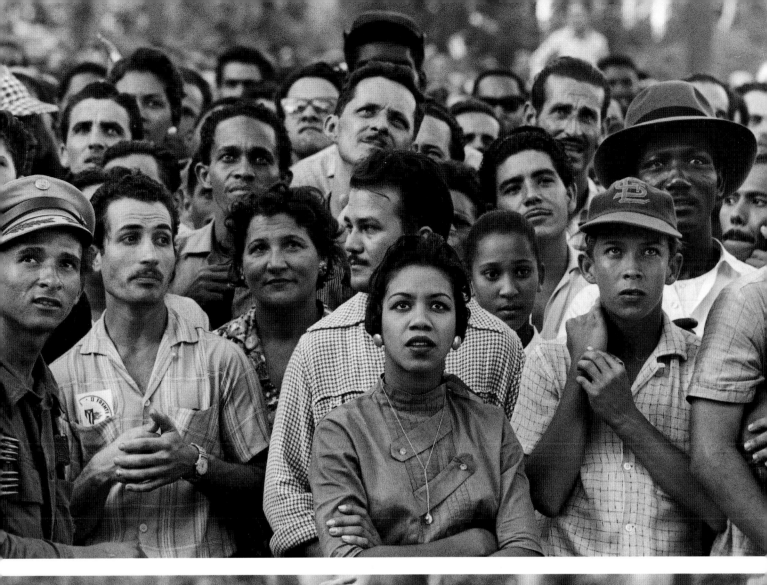
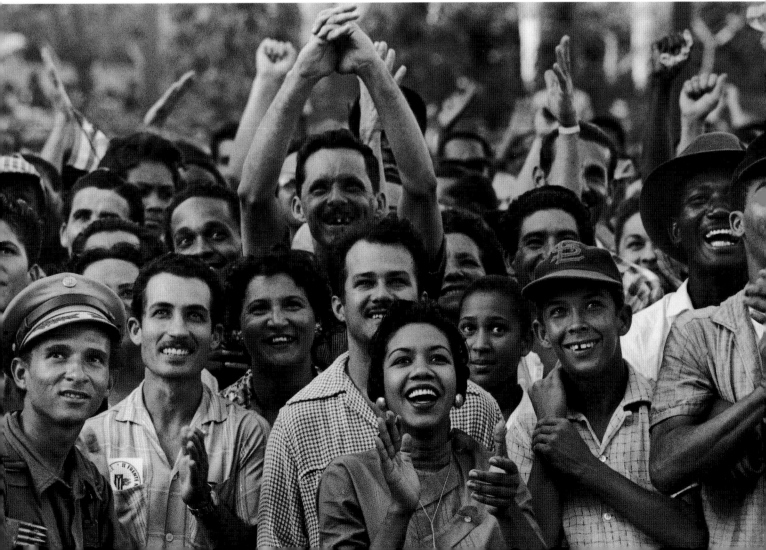

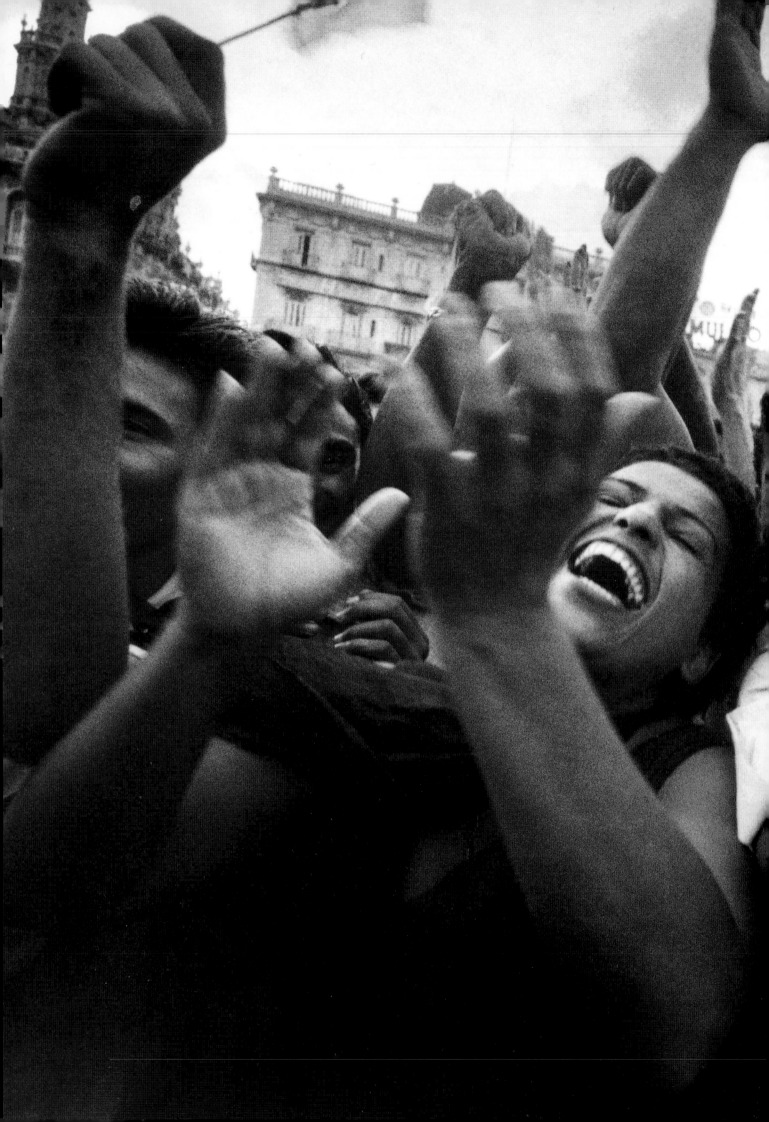

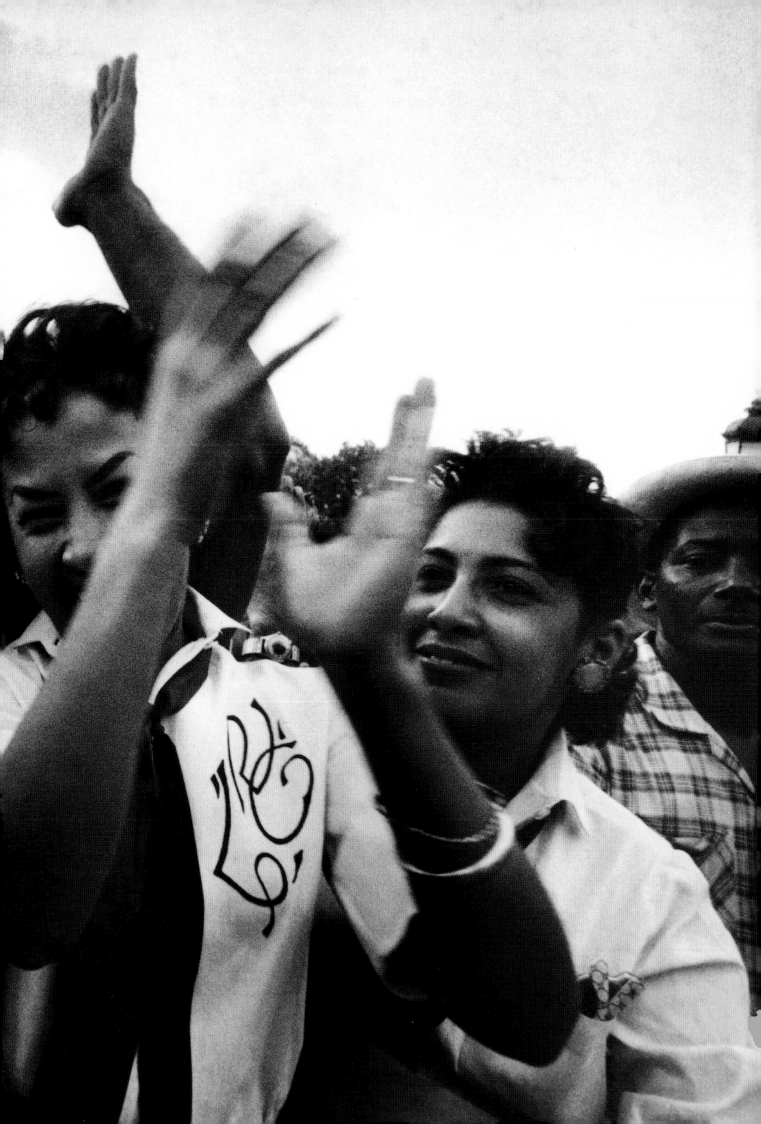

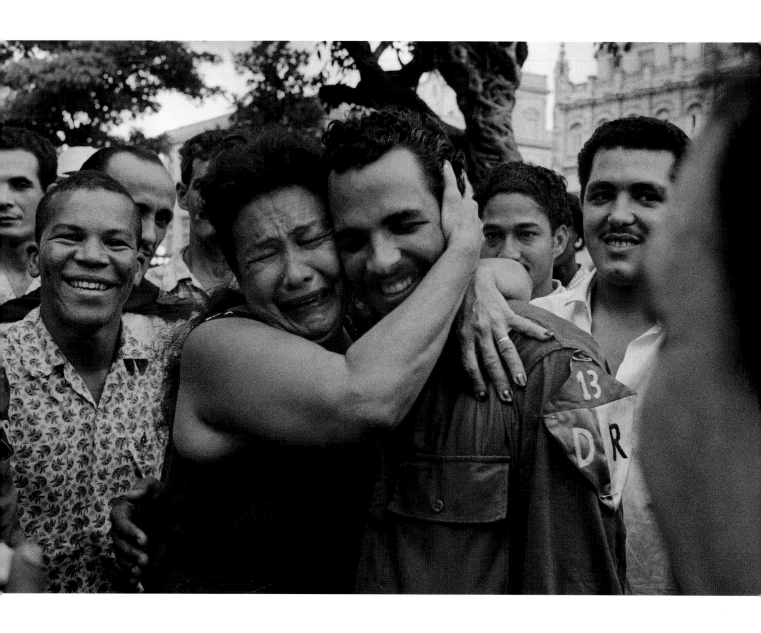

98 A mother and her rebel son,
back from the hills, are reunited in Havana.
Una madre y su hijo rebelde,
recién llegado del monte, se reúnen en La Habana.
99 The first newspapers announcing Batista's departure,
headlined "Batista Flees."
Los primeros periódicos anunciando
la partida de Batista, titulados "Batista escapa"
100–101 Dancing in the streets.
Bailando en las calles.

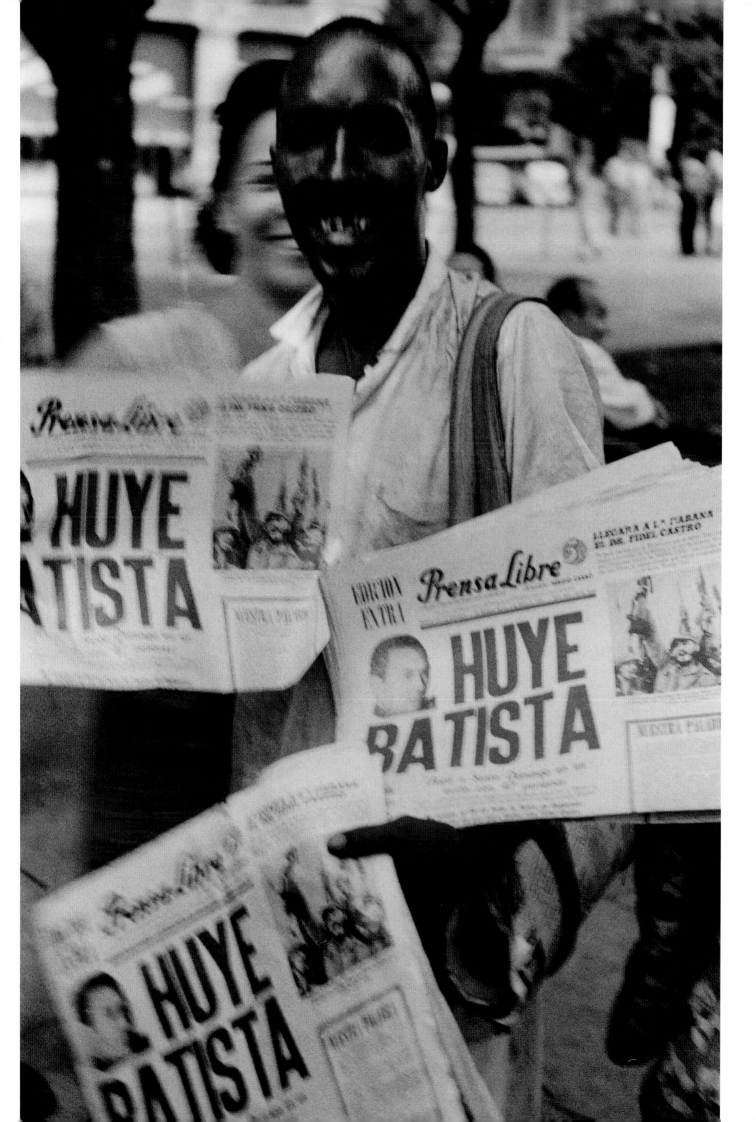

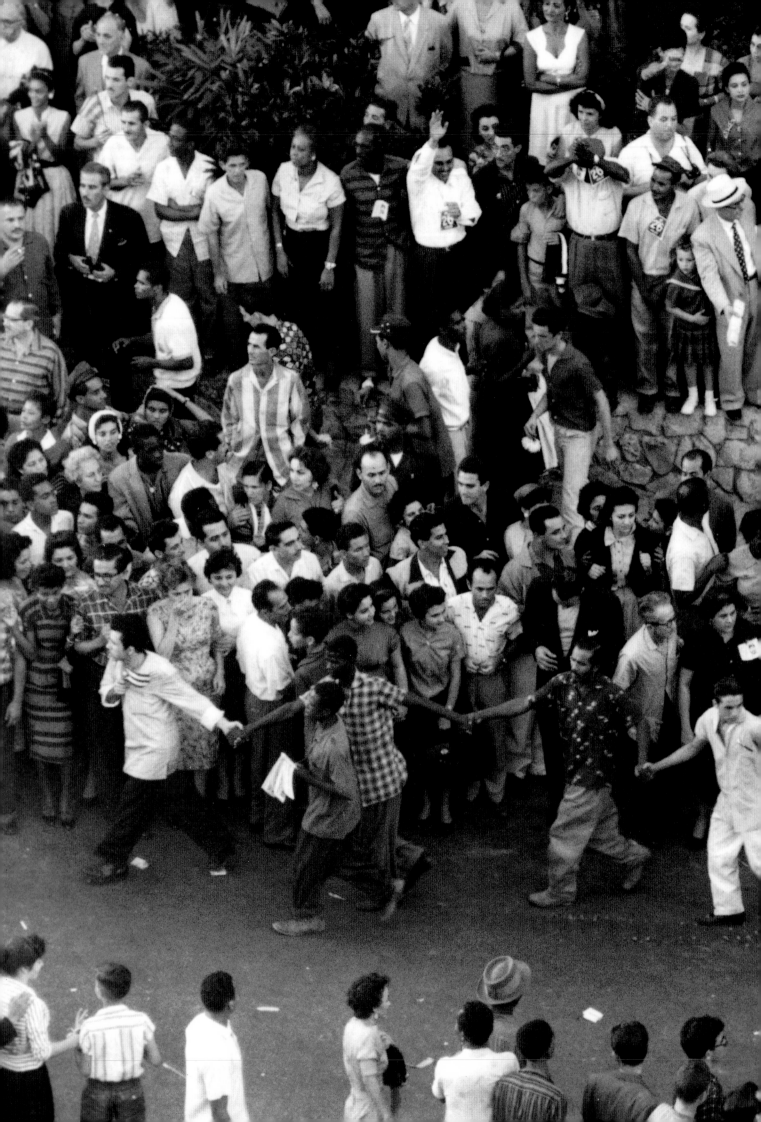

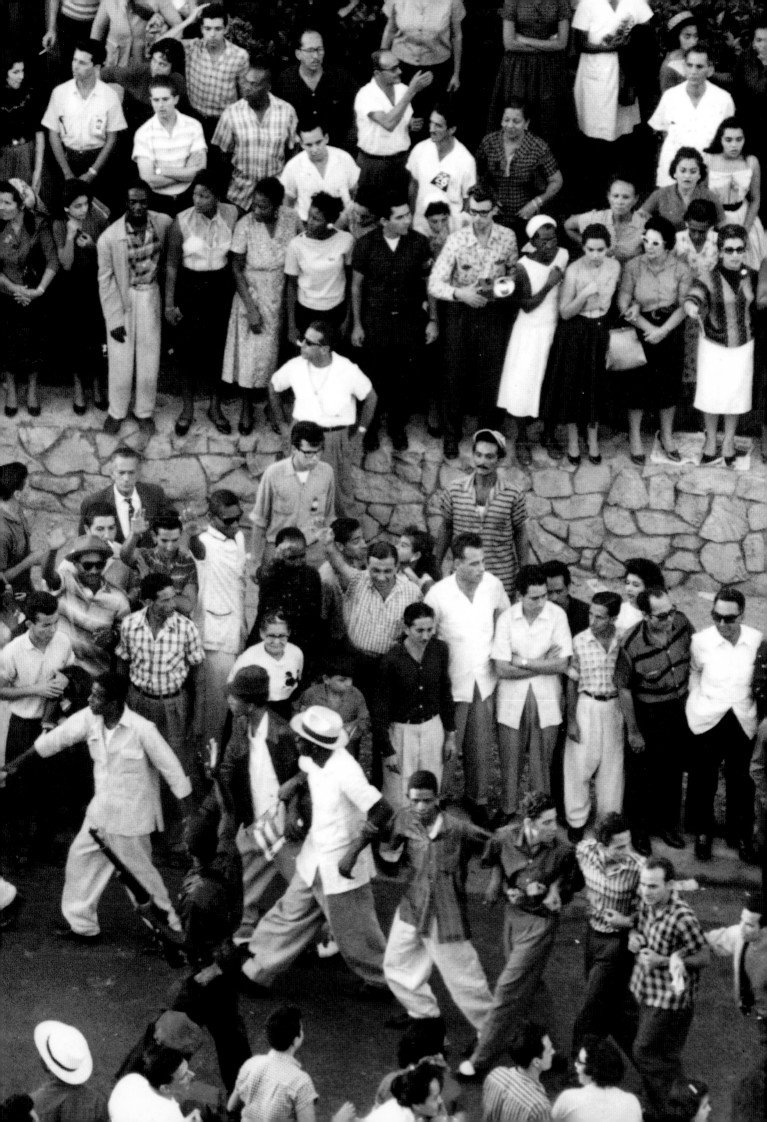

103 Fidel waves to the crowd gathered to see him.
Fidel saluda a las masas reunidas para verlo.

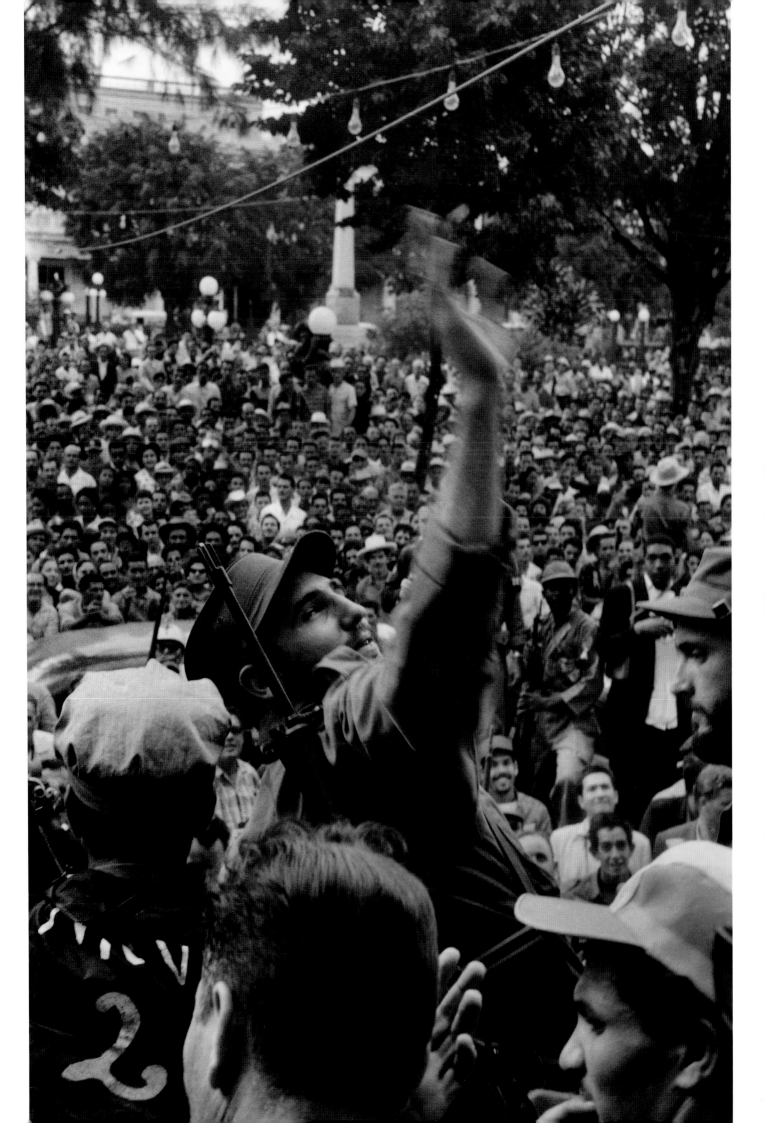

HERE I'LL TELL OF COASTAL WAVE

aquí diré las olas de la costa y la Revolución

HERE POETRY COMES WITH A BEAUTIFU

aquí la poesía llega con una lanz

WHO AM I

qiuén soy

THAT I GO AGAIN THROUGH THE STREETS

que voy de nuevo entr

THOROUG

entre el calor oscuro y corpulento,

AMONG SCHOOL CHILDRE

entre los colegiales qu

AMONG THE CARS, THE HIDDEN NICHES O

entre los

THE SUMMER SCREENS, INTO TH

AMONG THE BLACKS, THE *GUARDACANTONES,*

entre la Plaza del pueblo, entre lo

THROUGH THE PARKS, THE OLD CITY

entre los parques, entre l

AND MY

entre mi Catedral, entre mi puerto

HERE I SAY AGAIN: LOVE, ATTRIBUTE

aquí vuelvo a decir: amor

ND THE REVOLUTION

WORD TO MAKE MY BREAST BLEED....
ermosa para sangrarme el pecho....

MONG *ORICHAS,*
as callas, entre orichas,
HE DARK AND CORPULENT HEAT,

ECITING MARTÍ,
eclaman Martí,
HE STREETS,
utomóviles, entre los nichos, entre mamparas,
LAZA OF THE PEOPLE

egros, entre guardacantones,
HE OLD, OLD NEIGHBORHOOD OF CERRO,
iudad vieja, entre el viejo viejo Cerro,
ATHEDRAL AND MY PORT

Note: In the Yourba religion in Cuba, the gods are called *orichas.*
Guaradacantones were ornate stone guards, mounted on
the corners of buildings as protection from carriage wheels.

From *Love, Attributed City / Amor, ciudad atribuída* (1964)
by Nancy Morejón. Translated by Kathleen Weaver

ITY
iudad atribuída

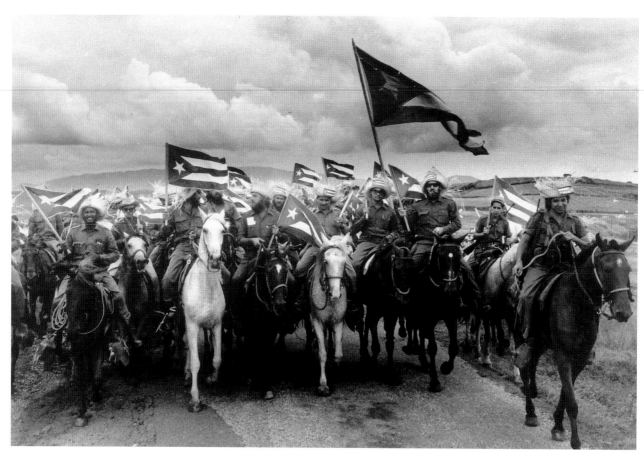

Nan Richardson

IMAGE AND REVOLUTION
Imágen y Revolución

Cuba, to the West, is synonymous with revolution and in its blood and past are the seeds of takeover. Holding fast to an ideal of the socialist state even as Russia dissolved into squabbling fiefdoms, Cuba resisted as fellow stalwarts in communist ideology, North Korea, Albania, and China, opened themselves to some form of capitalism. Where once it occupied the rock and hard place between the Soviet sickle and the Yankee scythe, Cuba's role as keeper of the faith has, perversely, been held together by the against-all-odds-reality of a revolution in the teeth of the biggest power on earth, and the country now stands alone in a sea of globalization, running the blockade with imagination and resourcefulness. Cuban photographers, in this land of renegade dreams, have always been seen as integral to the creation of the shimmering image. Indeed, the Cuban state has seemed to define itself, as the Soviets did decades before, with a special relation to photography—or at least to certain images. Photography's major trajectory as the face of the revolution, involved publication in daily papers, showings in movie theaters, manipulations by graphic artists, promotions in touring exhibitions sanctioned by the state. Yet the latest generation of photographers to emerge from Cuba challenges the inherently questionable role of photography as a messenger boy of reality (as Walter Benjamin put it), in favor of a singular personal expression. The syntax of Cuban photography and the history of Cuban photography, past and future, are filled with icons and apostles, layered meanings, clues and portents; all part of the air of historical intrigue that perfumes the island in equal measure.

The history of photography in Cuba starts surprisingly early. On April 5, 1840, a newspaper in Havana disclosed information about the arrival the previous month of the first photographic apparatus on the island, reporting that it had been damaged during the journey. Pedro Tellez de Girón, the owner of that large wooden camera, took the first photograph in

Cuba, shot from the balcony of the Palacio de los Capitanes Generales. Fifty-five years later, at the beginning of the Independence War (1895), photographer José Gómez de la Carrera created a series of journalistic pictures that lifted the bar of modern photojournalism, a legacy formed at that time by Roger Fenton's photos of the Crimean War, Matthew Brady's images of the American Civil War, and the less well-known but influential photographs of North America's bloody occupation of Mexico in 1847. Among those earliest examples of photography in Cuba were daguerreotypists like A.H. Halsey, the Loomis brothers, and the Hungarian Pal Rosti, whose European origins necessitated engaging native assistants in their portrait studios, set up in hotels and storefronts, and teaching them the trade. By the 1860s sidewalk photographers creating *cartes de visites* proliferated in Cuba, as elsewhere, sporting simple homemade backdrops and decorative accessories, a format succeeded in turn by the popularity of stereoscopic images and postcards, and picture albums featuring travel spots like the famous *pintoresca de la Isla de Cuba*.

The first photographic publication, *Photographic Bulletin*, was founded in 1882 and soon after, Soler Alvarez published *Photography at Everyone's Reach* in Havana in 1887. A genre baptized "country photography," according to photographer and historian María Eugenia Haya (Marucha) in her seminal lecture at the Second Latin American Colloquium in Mexico in 1983, "recorded the nomadic and provincial character of *mambisa*[1] life between 1868 and 1895." Between the turn of the century and into the 1930s were Generoso Funcasta, Lopez Ortiz, Martínez Hilla, Ernesto Ocaña, among others, all known working photographers portraying the times they lived in. Joaquín Blez' work in portraiture—elegant imaginative studies of Havana's middle class between 1912 and 1960—is also notable, as are the elegiac moments in the daily life of Cuba captured by Moises Hernandez in the pages of *Bohemia* magazine. There was a strong tradition of press photography in Cuba after the thirties that recorded events like the toppling of the dictator Machado: Pegudo, Molina, Domenech, and Lezcano were the sobriquets of those photojournalists whose work was picked up by the international press—though they were rarely credited.

Cuban photography of the Batista era of pre-1959 had a distinctly different aura than the generation that succeeded it. José Tabío Palma and Constantino Arias chose to depict different lifestyles; Palma's elegiac studies of the rural peasant offer a paean to an agrarian reality, while Arias' flashier social photographs recorded the everyday and, especially, the every night: the rhumba palaces, tourist casinos, beaches, the hotel glitter of gringo bacchanals, sex and sin bought and sold, offering a seedy, sardonic critique of Cuba as "paradise island" and pointing out the social costs of Havana as the goodtime capital of the Caribbean. Inequality and corruption are implicit in the images—and stirrings of unrest as well.

Then came the synchronicity of photography with the heady days of global revolution that was the late fifties and sixties—a fusion of artistic and political sensibilities that engendered a new generation in Cuban photography: Raúl Corrales, Alberto "Korda" Gutierrez, Osvaldo Salas, and Ernesto Fernandez. The movement to repatriate the Cuban image was on. In 1957, René Rodriquez, a fighter in Fidel's Rebel Army, took an image of Fidel in command of the Sierra Maestra—a picture that went round the world, emphatically contradicting the Batista government's counterintelligence lie of Castro's demise. In 1959, the magazine *O Cruzeiro* published Hernando Lopez' image of the siege of Fomento by "Che" Guevara, no mean feat as Lopez had stashed away the rolls of film and secretly developed them in a friend's lab, succeeding in getting the image to the media in spite of the watchful eyes of state security. The revolution brought an avalanche of foreign press to Cuba—the machine of western imaging of Cuba was in place and Burt Glinn, a Magnum photographer whose colleagues like Henri Cartier Bresson and Marc Riboud had made pictures before in Cuba, was a part of that imagery—unknown, until now. These photographers embraced the image as a weapon and in turn taught their legacy to the generation that succeeded them: Marucha, Mayito (Mario García Joya), Roberto Salas, José Figueroa, and others.

A seminal 1976 exhibition sponsored by the Havana Casa de las Americas entitled, "First Sample of Cuban Culture," was groundbreaking—the first to try to present a linear history of Cuban photography. It was exhibited in Mexico where only a year later, in 1977, another exhibition, entitled "History of Cuban Photography," was shown at the first Latin American Photography Colloquium. Cuban photography now had a locus, and the rewriting began in earnest

106 Raúl Corrales, *Caballería*, 1960.
Raúl Corrales, *Caballería*, 1960.

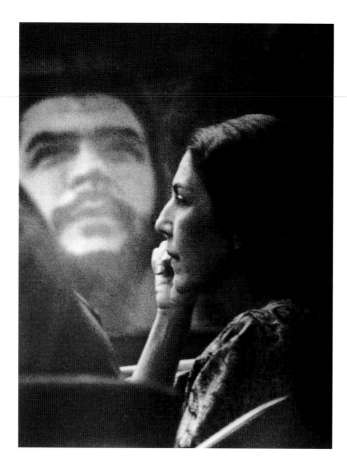
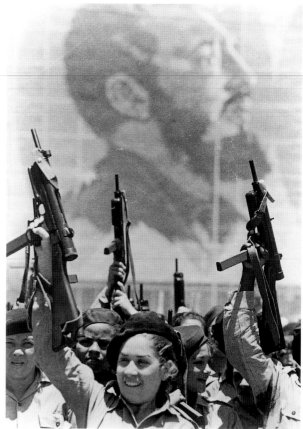

by students and practitioners of photography in Cuba—an inaugaural effort to reclaim their own iconographic history. A 1983 book, *Para Verte Mejor,* carries a text by Cuban critic and writer Edmundo Desnoes, creator of *Memorias de subdesarrollo,* still among the greatest films from Cuba, speculating on the meaning of image in Cuba. Desnoes speaks of, "Un fantasma recorre América Latina: un fantasma de la revolución,"[2] arguing that the profusion of image reiterates the national identity, mixing images of revolution and those of consumption so that all of the Americas are a battleground of ideas: the march of capitalism versus the project of socialism—with the image as its footsoldier.

In that battle of minds and hearts, two publications, *Revolución* (1959–1965) and *Cuba* (1962 to the present), played a major role in our understanding of the development of photography in Cuba. With Carlo Franqui as editor, and Raul Martinez as designer, *Revolución* attracted the greatest photographers of a generation: along with Corrales, Korda, Salas, and Fernandez Mayito, were Jesse Fernandez, and Guillermo Cabrera Infante, to name a few. Along with its weekly, *Lunes de Revolución,* *Revolución* was an intellectual magnet. *Cuba,* in the early years, shared this prominence as a serious journal with an important critical audience. Both periodicals featured the image forcefully, along with text characterized by strong graphics. The respect these magazines shared for the integrity of the story meant that picture and text were always presented in dialogue. Even economic themes like sugar cane harvests could be interpreted artistically, using abstracted images. Like the Russian Constructivists, the monumental point of view, shot looking up, was often favored amongst the photographers published in these journals, conferring the experience of rapid, first-hand witness.

The photographers saw themselves as active participants in the making of the image of revolution. In that first generation, Corrales emerges as the last, and possibly most important, photographer. His family emigrated in the 1920s from the poor province of Galicia, Spain, to a small enclave in the province of Camagüey known as Quince y Medio, where he lived as a boy "on corn meal and yams."[3] By 1938, the family had moved to Havana and Corrales went to work as a bellboy at the elegant El Carmelo café for two pesos a month. Part of his job involved selling the (overseas) clientele glossy illustrated foreign

108 (Left) Osvaldo Salas, *Celia Sánchez*, 1968. © Osvaldo Salas, Courtesy of Fahey/Klein Gallery, Los Angeles.
(A la izquierda) Osvaldo Salas, *Celia Sánchez*, 1968. © Osvaldo Salas, Cortesía de Fahey/Klein Gallery.
108 (Right) Alberto Korda - *Milicianas*, La Habana, 1959. Courtesy of Couturier Gallery, Los Angeles.
(A la derecha) Alberto Korda - *Milicianas*, La Habana, 1959. Cortesía de Couturier Gallery, Los Angeles.

these journals, along with the experience of rapid, first-hand witness; if life made for imperfect framing, the reader was left to feel, so much the realer—and therefore better.

The photographers saw themselves as arctive participants in the making of the image of revolution. In that first generation, Corrales emerges as the last, and possibly most important, photographer. His family emigrated in the 1920s from the poor province of Galicia, Spain, to a small enclave in the province of Camagüey known as Quince y Medio, where he lived as a boy "on corn meal and yams." By 1938, the family had moved to Havana and Corrales went to work as a bellboy at the elegant El Carmelo café for two pesos a month. Part of his job involved selling the (overseas) clientele glossy illustrated foreign magazines, including *Life* and *Look*, and he spent hours paging through the powerful images. He remembers he was particularly affected by those from the Depression FSA project by Evans, Lange, Rothstein and their colleagues. A few jobs later, Corrales moved over to work as a cleaning boy at Cuba Sono Films. He saved up his tips from El Carmelo to buy a camera and took to the streets. Soon he was working regularly for two lifestyle magazines *Ultima Hora* and *Hoy*, accompanying party leaders on tours of sugar mills, factories, and the waterfront. In short order, he was shooting for the premiere Cuban periodicals, *Carteles* and *Bohemia*. Beyond knowing what he wanted to portray as a photographer, Corrales was acutely conscious of the use of the image in the context of text and the printed page. *Revolución*, where Corrales had become part of the photo department, "had an underground existence pre-Batista, but totally changed the development of graphic design and photography on the island since its reappearance after the victory of the rebels in 1959." *Revolución*'s aggressive headlines and full-scale use of pictures on the front page communicated dynamism, youth, and change to its readers, much like the energized graphics of twenties' Russia when that country was also in the heady years of revolution.

Style and content fused in Corrales' images. Jaime Saruisky, Cuban writer and critic, writes in his introduction to Corrales' monograph: "Even before pressing the button Corrales has in his retina the prey that is the objective, which he takes precisely because he has already seen everything it has to say to him, both aesthetically, socially, and symbolically." The subjects are a portrait of a country in the throes of upheaval, of the meek inheriting the earth—"those glorious days"—as Corrales remembers them. The irony of the country's revolution to erase the divisions of wealth and privilege and Corrales'

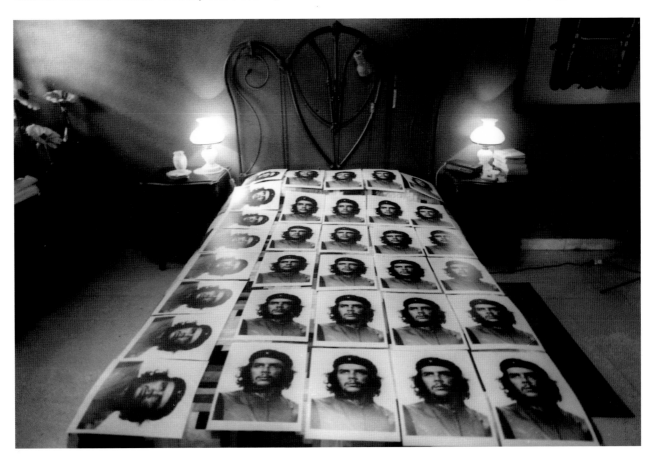

ing a plane at Idlewild Airport on January 2 filled with Cuban Americans, all loaded down with bazookas and big boxes of hand grenades that they'd been saving for the moment of revolution. After Castro's victory, the "Maximum Leader" personally nominated the father-son team as photographers for the recharged government paper, *Revolución*. Osvaldo died in 1992; Roberto continues to live and work as a photographer in Havana.

Ernesto Fernandez, known as the "photographer of the *Playa Girón*" (Bay of Pigs),[8] was the only Cuban photographer at the landmark beach when the invasion came ashore. To Cubans, his images read like pictures from a family album. They are ghosts and shadows, memory and nostalgia. Actual pieces of a saga of defeated grandeur, of illusions overturned, of propaganda (US and Cuban alike) deposed, they testify to the continuing global fascination with a solitary man and his tropical island: Fidel's Cuba.

In her writing on Cuban photography, Marucha notes that "the most important photographers of these [times] (1959-80)"— known as the golden age of Cuban photojournalism—and their collective work, "plotted the course toward finding the 'Cuban' photograph, in which *expressivity* and *objective understanding* complement depiction [of reality]. They have managed to carry the image out of a conventional realism…toward what can be called a 'socialist realism.'"[9] The lines between fact and fiction, art and politics overlap in this process. "To make art in Cuba is to be political,"[10] Los Angeles County Museum of Art curator Tim Wride asserts in his essay in the exhibition catalogue *Shifting Tides: Cuban Photography After the Revolution* (2001) and Luis Camnitzer, in *New Art of Cuba* (1994), concurs that "art has developed into an increasingly useful tool of constructive criticism… Even when aesthetic ruptures occur, that awareness gives Cuban art a sort of steady continuity."[11]

But this view of Cuban photography is also challenged. "There is in general, no epic photography but rather an 'epic selection,' promoted by an 'epic social revolution,'"[12] Cristina Vives argues, saying that a great deal of unpublished work exists, which demands a reconsideration of the life work of these Cuban photographers. That reassesment will eventually introduce a balanced series of images of more bucolic and colloquial subjects, making the story of the generation of Burt Glinn's contemporaries less about revolution than the individuals who created it; less about conflict than its aftermath.

Everything that has been written about Cuba then and everything written now does not tell the whole story. This book offers one more piece—fresh, bold, empathetic—of an historic puzzle.

1. *Mambisa* refers to the life of the guerrilla army that fought against the Spanish in the Cuban wars of independence from 1868-78 and from 1895-98. Among the *mambises* were members of all social classes, from aristocrats to liberated slaves, all under the name of "Ejército Libertador" (Liberation Army).

2. DESNOES, Edmundo and GASPARINI, Paolo. *Para verte mejor, America Latina*. Mexico D.F.: Siglo Veintiuno Editores, p. 165.

3-6. SARUSKY, Jaime. "Raúl Corrales," in *CUBA. La imágen y la historia*. Panama City: Edizioni Aurora.

7. SALAS, Osvlado and SALAS, Roberto. *Fidel's Cuba: A Revolution in Pictures*. New York: Thunder's Mouth Press, 1998, p. 42.

8. VIVES, Cristina. "Cuban Photography: A Personal History" in *Shifting Tides: Cuban Photography After the Revolution,* exhibition catalogue. Los Angeles County Museum of Art. London: Merrell Publishers, 2001, p. 91.

9. HAYA, Maria Eugenia. "Cuban Photography Since the Revolution" in *Cuban Photography 1959-82,* exhibition catalogue. New York: Center for Cuban Studies, 1983, p. 2.

10. WRIDE, Tim. "Three Generations: Photography in Fidel's Cuba," in *Shifting Tides: Cuban Photography After the Revolution,* exhibition catalogue by the Los Angeles County Museum of Art. London: Merrell Publishers, 2001, p. 73.

11. CAMNITZER, Luis. *New Art of Cuba*. Austin: University of Texas Press, 1994.

12. VIVES, Cristina, p. 138.

109 José A Figueroa, *Vedado, La Habana*, 1992.
José A Figueroa, *Vedado, La Habana*, 1992.
111 Roberto Salas, Untitled (Bird's-eye view of Fidel speaking to the Plaza de la Revolución on July 26), 1970.
© Roberto Salas, Courtesy of Fahey/Klein Gallery, Los Angeles.
Roberto Salas, Sin título (Panorama de Fidel hablando en la Plaza de la Revolución en julio 26), 1970.
© Roberto Salas, Cortesía de Fahey/Klein Gallery, Los Angeles.

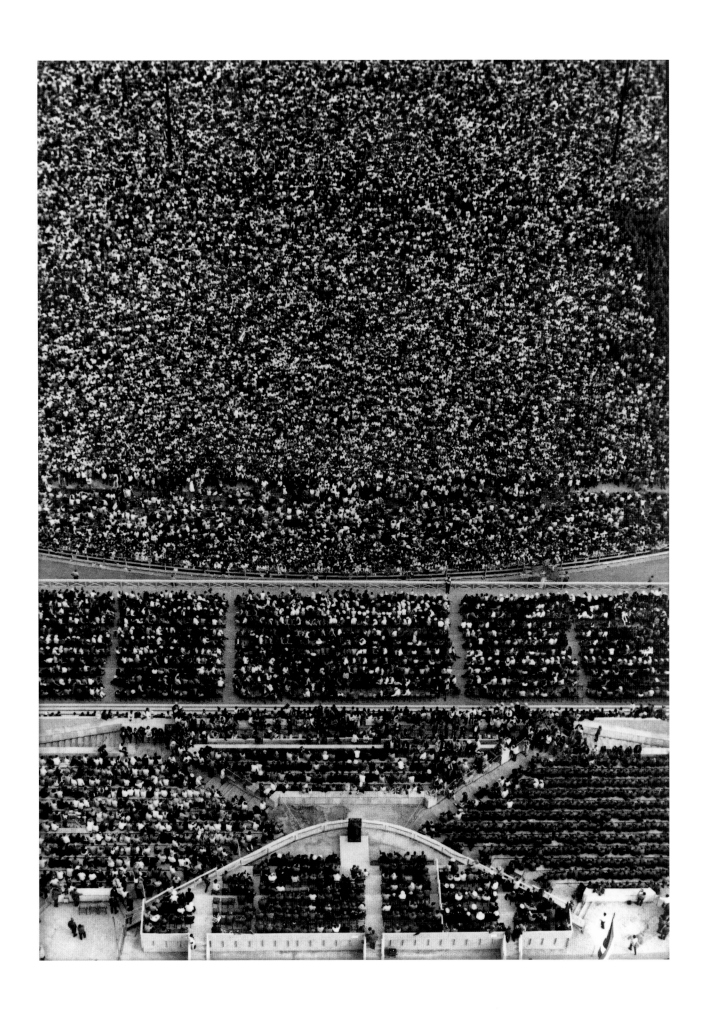

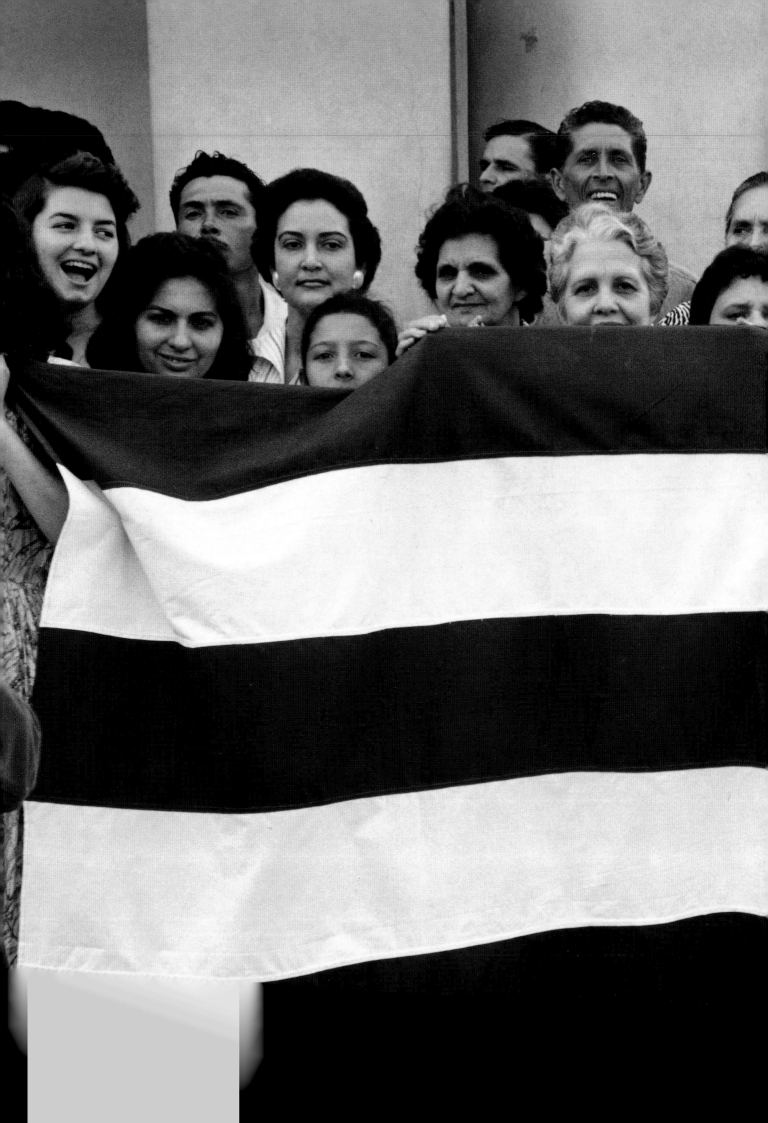

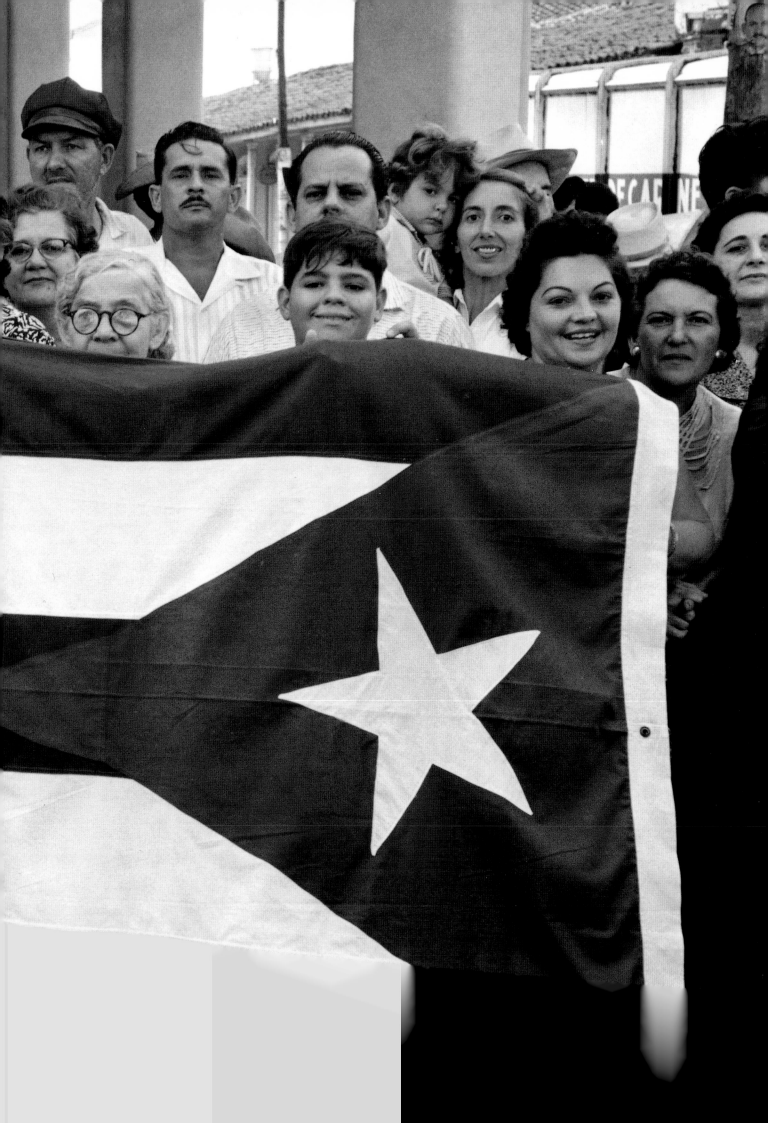

ACKNOWLEDGEMENTS

At 11 p.m. on December 31, 1958, I decided to fly to Cuba. At daybreak, I was sharing the streets of Havana with hundreds of delirious Cubans. Within four days, I had found Fidel, and by January 10 this project was completed. From that accelerated moment through the decades it then took to publish these in their entirety, I owe a lot to a lot of people: Clay Felker passed the hat among our friends to get enough money to get me on my way; Cornell and Edie Capa, whose apartment was on the way to LaGuardia, woke their neighbors and collected funds to ensure my arrival in Havana; the staff and infrastructure of Magnum—who had no idea until the second day that they had a seriously underfinanced man in Havana, but without whose existence I would not have dared the undertaking; the late Lee Chevalier, Lee Jones, and John Morris, who distributed and sold enough pictures to pay back all the money I had *schnorred*; Jocelyne Benzakin of the Sag Harbor Picture Gallery who, decades later, recognized this as a body of work of some merit; Eelco Wolf, who first saw it as a book; Nan Richardson, Lesley Martin, Sara Goldsmith, Maureen Lo, and all the rest of the Umbragistas, publishers and curators who made that book a beautiful reality and organized the exhibition in Cuba and elsewhere in the world; to Yolanda Cuomo and Kristi Norgaard who made the book look like I hoped it would; and finally, to all my photographer partners in Magnum who, for fifty years, have helped me see, made me think, and fought the good fight.

—Burt Glinn

Grateful thanks to Burt, a gentleman, a raconteur, and a Harvard Man, from the era when Magnum was Magnum and photographers had some swash with their buckle, and to Elena, his charming and efficient wife. In Cuba, our thanks to Rafael Acosta de Arriba, President of El Consejo Nacional de las Artes Plásticas, for his gracious text; to Lourdes Soccarras, director of the Fototeca de Cuba, and her able assistants Elena and Antonio, and our sincere thanks to the amazing photographers of the ongoing revolution, particularly the late Alberto Diaz Gutierrez (Korda), Raúl Corrales Fornos, known as Corrales, Roberto Salas, and José A. Figueroa, who offered their time and memories to this recreation of an era past. In this case, the exhibition led to the book, and key to that evolution were the collaboration and support of curator Alison Nordstrom, of the Southeast Museum of Photography, Daytona Beach, Florida; Pablo Ortiz Monasterio, outstanding photographer, imaginative publisher, and friend; and, at Magnum Photos, New York, especially Eduardo Rubiano, David Strettel, Nathan Benn, and Rebecca Ames; at Magnum Paris, Agnes Sire; and in London, Liz Grogan. Thanks also to Tim Wride of the Los Angeles County Museum of Art and to Darrel Couturier of the Couturier Gallery, Los Angeles, and to Studs Terkel, Stanley Karnow, Clay Felker, and Hugh Nissenson for their support. Grateful acknowledgement is due Sandra Levinson of the Center for Cuban Studies, New York for advice and assistance; Sandra Rosenberg, a friend to Cuban artists for years; Helmo Hernandez of the Fondacion Ludwig, whose hospitality and knowledge opened so many doors; photographer Michael Halsband, who made a first night in Cuba unforgettable; Hunter S. Thompson, who made the last night there equally memorable (measured in liters consumed); Juan Carlos Alom and Cirenaica Moreira, talented leaders in the new generation of Cuban artists, and Fisher Stevens, who introduced us; Julie Oppenheimer, Rory Kennedy, and Mark Bailey for their help in making the exhibition in Havana a success by getting the art there in time; to patrons Sidney Kimmel and Andy Karsch, who met Korda and Corrales on his trip to Cuba during the historic Elian crisis and had a *coup de foudre* for their work and their countrymen, ensuring that this project went forward. At Umbrage, special thanks to Lesley Martin for her organization of the book, to Sara Goldsmith for her exhibition coordination, to Maureen Lo for her early help with the Fototeca exhibition, to Carmen Ospina, Megan Thomas, Beth Ebenstein, and Holly Popowski for their help with the book launch, and to Maria Ospina and Camille Robcis for their translations.

—Nan Richardson

HAVANA: THE REVOLUTIONARY MOMENT

The exhibition of photographs by Burt Glinn was curated by Nan Richardson/Umbrage Editions with the collaboration of La Fototeca de Cuba and the Southeast Museum of Photography, Daytona Beach, Florida. The exhibition premiered on January 10, 2001, at La Fototeca de Cuba, Habana Viejo, Cuba, and travels internationally through 2004.

BIOGRAPHIES OF THE PHOTOGRAPHERS

Burt Glinn is one of the most published photographers in America today. Glinn's photographs have been seen on the covers and front pages of international magazines and newspapers including *Time, Newsweek, Look, The New York Times, Stern, Paris Match, Parade, Vanity Fair, Life,* and the *London Sunday Times.*

Although he is one of the most highly regarded commercial photographers in the world, Glinn's earliest indelible pictures stem from his career as a journalist who photographed war and worked in reportage. A member of the Magnum Photos cooperative since the beginning of his career in 1950, Burt Glinn has served at different times as its president and chairman of the board. One of the original contributing editors of *New York* magazine, he is a past president of the American Society of Media Photographers. Born in Pittsburgh in 1925, Glinn currently lives in New York with his wife, Elena Anastasia Prohaska, and their seventeen-year-old son, Sam.

Alberto Diaz Gutierrez, known as "Korda," was born in Havana on September 14, 1928 and died in 2001. He began his career as an apprentice to an eccentric studio photographer, who carried an iguana in his convertible. He founded, with Luis A. Pierce, the Estudios Korda in 1956. The name Korda, which the photographer adopted as a pseudonym, was taken from the celebrated Hungarian filmmakers Alexander and Zoltan Korda (who themselves took their name from the Latin liturgy, "sursum corda"—literally "lift up your hearts"). Korda worked as a fashion photographer until 1959 (during which time he married and had three children with Cuba's most famous model, Niurka), when at age thirty-one he became a leading exponent of "*fotografía épica revolucionaria.*" He was a close friend and friendly rival of Corrales; both photographers were believers in idealism for a new Cuba shared with Fidel and Che. Corrales characterized their differences, saying of the two, "I am a better photographer but Korda is more famous." Korda agreed. "I am indeed [more famous], for a single image, *El Guerillero heróico*, taken March 5, 1960, at 11:20 a.m." This iconic image of Ernesto Che Guevara is one of the world's most reproduced pictures.

Until 1969 Korda was Fidel's official photographer and contributed to the magazine *Revolución*. He was also a founding member of the photographic section of the Writers and Artists Union of Cuba (UNEAC). He has exhibited widely in Cuba, Argentina, Europe, and the Americas, and has won many prizes, including the recently awarded Order of Felix Varela. Korda passed away, as this book was being completed, on May 25th, 2001.

Raúl Corral Fornos, known as Corrales, was born in Ciego de Avila in 1925, the son of immigrants to Cuba from Galicia in Northern Spain. He began his career in 1944 first as a lab assistant and later as a reporter at Cuba Sono Films. From 1953 he worked under Raúl Varela, for the magazines *Carteles* and *Bohemia*. In 1957 he became art director at the Siboney Advertising Agency, and in 1959 accompanied Fidel Castro as his official photographer. At that time he also began working with *Revolución* magazine and in 1961 he joined Alberto Korda (who called Corrales "my teacher") in founding the photographic section of the Writers

and Artists Union of Cuba (UNEAC). In 1963 he was appointed head of the photography department of the Cuba Sciences Academy and from 1964 to 1991 Corrales ran the microfilm and picture section of the Oficina para Asuntos Historicos al Consejo de Estado (Office for Historical Matters at the State Council) in Havana. Corrales has exhibited throughout Europe and Cuba and his work is in major collections worldwide. He was awarded the National Prize for Plastic Arts in 1996.

José Alberto Figueroa Daniel was born in Havana in 1946, and began his career as an assistant to Korda's Estudios Korda, from 1964 to 1968. In 1969 Figueroa became a photojournalist for the magazine *Cuba Internacional* and worked there until 1976 when he took a post as a camera assistant in the cinematography department at the Ministry of Education, where he stayed through 1985. He took journalism courses at Havana University, and, in 1982, served as a war correspondent in Angola. Since 1970 his work has been widely seen in group and solo exhibitions in Europe, the Americas, Australia, and Japan, and Figueroa is represented in major collections worldwide.

Osvaldo Salas was born in Havana in 1914 and emigrated to New York City as a teenager, where he photographed Hollywood celebrities and sports heroes for *Life*, *Look*, *Camera Over Broadway*, *New York,* and *The New York Times*. In 1955 he and his son **Roberto Salas** (born in New York in 1940) met Fidel Castro, who was visiting New York to raise money for his 26th of July movement. During this visit Osvaldo made several portraits of the leader and later Roberto photographed the Cuban flag hanging from the Statue of Liberty, an image that captured national attention in *Life* magazine. After Castro's victory, the Maximum Leader personally nominated the father-son team as photographers for the new government paper, *Revolución*. In Cuba's golden age of photojournalism they made many memorable images. Osvaldo died in 1992; Roberto continues to live in Havana and to work as a photographer.

112–113 Cubans gathered proudly behind their flag.
Cubanos reunidos orgullosos detrás de su bandera.
114 From right to left: Burt Glinn, Fidel Castro, and Elena Anastasia Prohaska, Burt's wife, after their meeting in January 2001.
The photograph was taken by Burt's son, Sam Glinn.
De derecha a izquierda: Burt Glinn, Fidel Castro y la esposa de Glinn, Elena Anastasia Prokhaska, después de reunirse en Enero del 2001. La fotografía fue tomada por el hijo de Glinn, Sam Glinn.
126–127 Fidel begins to speak and speak and speak, to citizens and revolutionaries together.
Fidel comienza a hablar y hablar...y hablar, a ciudadanos y revolucionarios por igual.

RAFAEL ACOSTA DE ARRIBA

ENTREVISTA A LA HISTORIA

An Interview with History

Burt Glinn en La Habana, cuarenta y dos años después.

Hace cuarenta y dos años el mundo fue recorrido por una noticia: la revolución que batallaba en Cuba, comandada por Fidel Castro, entraba en La Habana. Se coronaba así la victoria sobre una tiranía sangrienta aborrecida dentro y fuera del país. El júbilo popular consagraba el triunfo de las armas rebeldes dando inicio a una ruptura y a una nueva etapa en la Historia de Cuba.

En aquellos turbulentos días, un joven fotógrafo de treinta y tres años, casi la misma edad del jefe del movimiento revolucionario, avanzó hacia el encuentro de la caravana que desde Santiago de Cuba se dirigía hacia la capital. Se topó con ella en Santa Clara y se sumó al jolgorio y la euforia en un taxi tratando de no perder de vista, bajo ningún concepto, al líder.

De aquella aventura surgió la exposición y el libro de Burt Glinn.

Se ha hablado muchas veces del papel que jugaron las imágenes fotográficas en la difusión y circulación de la Revolución por todo el mundo en los primeros años de la década de los sesenta. Eso es un hecho incontrovertible. Las imágenes de Osvaldo y Roberto Salas, Alberto Korda, Raúl Corrales y Liborio Noval, entre otros, contribuyeron a esparcir por el mundo el poderoso y rico imaginario de una Revolución legítima en los inicios de la probablemente más importante y trascendente década del siglo que acabamos de dejar atrás. Aquellas fotografías fueron como palomas mensajeras que alcanzaron todos los puntos cardinales del planeta. El reportaje de Burt Glinn se sumó, entonces, a esa divulgación del hecho revolucionario desde el arte fotográfico.

La exposición es un testimonio preciso y elocuente del alumbramiento de la Revolución Cubana. No podemos sustraernos de la efectividad de la reconstrucción del minuto histórico. Es sorprendente, por ejemplo, comparar la foto, casi idéntica a la famosa instantánea de Korda "Entrada en La Habana". La de Glinn se titula "Fidel se abre paso entre una entusiasta multitud mientras entra a La Habana por el Malecón". La causa de esta curiosa coincidencia, es que ambos, sin conocerse personalmente ese 8 de enero de 1959, se encontraban a escasos me-

tros de distancia cuando obturaron sus cámaras en aquella cacería única de imágenes irrepetibles en medio de la apoteosis libertaria que desfiló por el malecón.

Burt Glinn, haciendo malabares para capturar las imágenes, entre codazos y empujones, perdió sus dos zapatos. Un detalle al parecer sin importancia al cabo de los años. De este hombre sencillo, reconocida personalidad dentro de la fotografía de su país y del mundo, no se puede hablar en términos de síntesis. Una trayectoria artística como la suya rebasa cualquier reduccionismo de currículums y fichas. De manera que sólo apuntaré tres o cuatro trazos de su intensa vida artística.

Ya en la escuela pre-universitaria, en el College de Harvard, ganó un importante premio. Fue el primero de una serie interminable que cosechó a lo largo de su vida. Con apenas veinticinco años de edad fue miembro de la super selectiva Cooperativa Fotográfica Magnum, agencia en la que más tarde ocupó los cargos de vicepresidente y presidente de su junta directiva.

Pero es su obra fotográfica, compuesta de extraordinarios ensayos y reportajes, lo que más habla del talento y la sabiduría de Burt Glinn como artista excepcional del lente. Él pudo captar rápidamente que en enero de 1959, más que ante un atractivo hecho noticioso, estaba en medio de la turbulencia de la Historia en uno de sus momentos de cambio radical.

En su vasta obra se acumulan reportajes visuales sobre la geografía, la política, las artes, el mundo editorial, las guerras y otros acontecimientos del siglo XX. Estos trabajos de alto vuelo artístico y con la fuerza de la vivencia y el riesgo personal como valores añadidos, se publicaron en las más importantes y difundidas revistas del orbe. Entonces no existía el INTERNET y publicaciones como "Life", "Paris Match" y "Esquire", entre otras, en las que fueron publicados sus reportajes, fueron el preámbulo de lo que hoy llamamos autopistas de la información.

Esta muestra nos entrega el momento triunfal de enero de 1959 en todos sus matices y detalles. La acción revolucionaria en las calles de La Habana, la alegría impar del pueblo, los periódicos anunciando la ansiada noticia de "Huye Batista", los rostros ansiosos por conocer al héroe principal de aquella hombrada, la comunicación inmediata y de

una química especial, entre el líder y las masas, Fidel como el nombre que circuló de manera electrizante entre quienes no lo habían conocido nunca aunque supieran de su existencia por los más inefables medios de comunicación popular; el estremecimiento de una nación que se veía liberada de un yugo insoportable, en fin, el valor de una victoria conseguida esencialmente por el sacrificio de los mejores y más valerosos hijos del país.

Era yo un niño de poco más de cinco años pero conservo aún imágenes de aquellos días. La hilera de presos liberados bajando alegres por la escalera del Castillo del Príncipe, personas gritando por las calles consignas y el nombre de Fidel de boca en boca, el instante en que arriaron la bandera batistiana en la estación de policía aledaña a mi casa en el Malecón habanero, el ajetreo de mis padres—ambos militantes revolucionarios de la clandestinidad—quienes supieron de la huída de Batista pocos minutos después de producirse y el alboroto que ello causó en la tranquilidad de aquella madrugada especial. Recuerdo que las gentes colmaban las calles y en mi ingenua y asombrada mirada de niño no había espacio para tanta confusión. Solo sabía que era algo bueno por la felicidad de mis padres.

Las fotos de Burt Glinn me han permitido retroalimentar aquellas imágenes. Ellas nos brindan la humanidad de unos días cenitales, reverdecedores de los mejores años patrióticos e independentistas del siglo XX cubano. No llegó entonces a entrevistar a Fidel, pero entrevistó a la Historia.

Sin embargo, en la noche del sábado 13 de enero del presente año, Burt Glinn pudo encontrarse con Fidel. Testigo de dicho encuentro observé cómo entre los dos hombres se produjo una empatía instantánea, una química muy rápida y especial. El Comandante observó la maqueta del libro que yo conservaba de la anterior visita del fotógrafo a Cuba, preparatoria de la exhibición, y fue recorriendo las fotos una a una mientras el artista le hablaba de sus vivencias de aquellos días. Nos trasladamos hacia el despacho del Comandante y allí se creó un clima cálido y amistoso que durante más de una hora propició nuevas fotos y nuevas evocaciones de enero de 1959. José M. Miyar (Chomi) encontró en sus archivos unas fotos de aquellos días en que aparece el joven Glinn fotografiando a Fidel. Fue un momento de sorpresa

para ambos, una sorpresa agradable. La fotografía y la Historia y la naciente amistad entre estos dos hombres fue el motivo de dicho encuentro, una reunión demorada algo más de cuatro décadas.

Burt Glinn regresó a su país con un nuevo cargamento de fotografías sobre Cuba. Ahora el libro tendrá un colofón inesperado. Le agradecemos pues a Burt Glinn su interés y su arte, le agradecemos su vida entera consagrada al ejercicio de la fotografía como instrumento de la razón y de la emoción, así como su perseverancia en concluir lo que comenzó en enero de 1959. Al menos ya sabemos que se pueden hacer fotos excelentes absolutamente descalzo.

—Rafael Acosta de Arriba
Presidente del Consejo Nacional de las Artes Plásticas
La Habana, febrero del 2001

BURT GLINN
EL DÍA QUE LA HABANA SE DESPLOMÓ
The Day Havana Fell

Extracto de "Cigar Aficionado"

El último día de 1958 tuvo un buen comienzo. Yo vivía en Manhattan y compartía un apartamento con un amigo que terminó por convertirse, para mi desconcierto, en el legendario editor Clay Felker. Esta amistad me ofrecía una visión privilegiada de los proyectos que realizaba la revista "Esquire", y como Clay estaba mucho mejor conectado que yo, fue maravillosa para mi vida social. Gracias a sus conexiones, aquella noche de año viejo habíamos conseguido una invitación a una fiesta en casa de Nick Pillegi en el West Side, acompañados por dos mujeres jóvenes y elegantes. Nick era un reportero para el periódico "The New York Times" en esa época y cuando llegamos a la fiesta el tema de conversación era el dictador cubano Fulgencio Batista. Corría el rumor de que en ese preciso momento Batista había llenado sus camiones con el tesoro público cubano y se fugaba al exilio. Yo era y sigo siendo un fotógrafo para la agencia fotográfica Magnum, pero no era muy valiente, aunque así se piense de manera romántica y errada de los que hacemos este trabajo. Carecía de agilidad y realmente detestaba cuando la gente desconocida me disparaba. Claro que siempre me gustó viajar a los rincones del mundo a tomar fotografías siempre y

cuando alguien accediera a cubrir mis gastos y pagarme honorarios. Pero esta noche todo el mundo estaba de fiesta y no había tiempo para semejantes acuerdos. En otras circunstancias habría bebido algo más y habría permanecido allí.

Pero éste no era el momento para ser presumido. Fidel Castro llevaba ya un par de años en la Sierra Maestra organizando la subversión y si se tenían los contactos precisos y dormir en el suelo no era un inconveniente, la prensa lo podía contactar…

Sin pensarlo dos veces partí. Le pedí dinero prestado a Clay, tomé un taxi hasta mi casa, me cambié de ropa (porque aunque llevaba puesto mi esmoquin confeccionado por mi sastre radical, Morty Sills, éste no era apropiado para una revolución), empaqué mis cámaras y llamé a Cornell Capa, el presidente de Magnum en aquella época. Cornell golpeó en cada puerta de su edificio y reunió el dinero que pudo para mi viaje. Llegué al aeropuerto de La Guardia a tiempo para el último vuelo Yellow Bird a Miami, con mi equipo en mano, una tarjeta de viaje, 400 dólares en efectivo, y sin la menor idea de lo que estaba haciendo.

En aquella época existía un vuelo charter entre Miami y La Habana que uno podía tomar sin reservaciones. Pero a las 3 de la madrugada del primer día del año, el aeropuerto de Miami estaba vacío. No había persona alguna en el mostrador de la aerolínea pero encontré un teléfono que comunicaba directamente con el piloto. Tras maldecirme por la hora, le expliqué que en Cuba estaba sucediendo una revolución y que tenía que viajar de inmediato. Él me aseguró que aunque llegara el más famoso reportero de televisión y le ofreciera dinero, me guardaría el primer asiento de su vuelo a La Habana al amanecer. Y todo por 20 dólares.

Cuando llegué a La Habana ya había amanecido. Batista se había fugado. Fidel todavía estaba a cientos de millas de distancia pero nadie sabía exactamente dónde. El Ché Guevara estaba por llegar a La Habana y parecía como si nadie estuviera a cargo del país. Yo no podía tomar un taxi y decirle al conductor "por favor, lléveme a la revolución". Sin haber dormido, me registré en el hotel Sevilla Biltmore que quedaba en el centro de La Habana, cerca de los acontecimientos, con la esperanza de tomar un baño y una siesta, y de tener un momento de silencio para limpiar las cámaras y

prepararme para la acción. Ojalá una acción en la que no hubiera mucha sangre. Pero desde que entré en la habitación ya se oían disparos en las calles, un sonido que no es mi favorito, y desde la ventana del hotel pude ver a un par de fotógafos que corrían hacia los disparos. Tomé mi equipo y salí a la calle maldiciendo su tenacidad. Masas de gente se reunían armadas con lo que tuvieran a la mano: pistolas, escopetas, machetes, lo que fuera. Habían asaltado el casino del Hotel Plaza y otros edificios de oficinas donde se sospechaba que se escondían los simpatizantes de Batista.

Aunque no parecía haber mucha oposición a la revolución, sonaban muchos disparos. No se sabía quién le disparaba a quién. La gente apareció en las calles con brazaletes del "26 de julio" y con cascos pintados con un "26". Este primer día no estaba claro quién era un rebelde legítimo y quién era un patriota oportunista. Yo pasé todo el tiempo intentando descifrar lo que sucedía y sonsacando la mayor cantidad de información que pudiera obtener de los otros periodistas que conocían a Cuba más de cerca.

Los restantes del gobierno de Batista habían nombrado a un presidente provisional pero era evidente que este improvisado arreglo no iba a funcionar por mucho tiempo. Castro había hecho un llamado a la huelga general desde Santiago, pueblo que los rebeldes mantenían bajo su control, para demostrarle a la vieja guardia quién estaba realmente a cargo del asunto. Este llamado pudo haber sido bueno para la Revolución pero fue una mala noticia para nosotros los periodistas. Durante los siguientes cinco días todos los restaurantes y tiendas estuvieron cerrados. Lo mismo pasó con los bares, los almacenes y las licorerías. Afortunadamente en La Habana, pase lo que pase, uno siempre termina encontrando un cigarro y una botella de ron. Y esto fue lo que nos dio fuerzas para seguir con el trabajo.

Ya en el segundo día, hambriento, trasnochado y confundido, encontré una estación de policía donde los rebeldes habían retenido a los miembros de la policía secreta de Batista, o por lo menos a los que habían podido encontrar. Fotografié a todos esos cautivos con sus miradas de novedoso miedo: el clásico caso de alguien que terminó en los zapatos del otro. Para este entonces el Ché ya había llegado a La Habana pero no estaba disponible. El general rebelde Camilo

Cienfuegos venía en camino y los verdaderos barbudos, como les decían a los rebeldes, comenzaban a bajar del monte. Los seguidores de Castro salieron de sus escondites y por todas partes se veían los emocionantes reencuentros entre madres, hijos y amigos. El abrazo fue el gesto del día. La gente se reunía y celebraba.

Todo el mundo clamaba por Fidel pero nadie sabía dónde estaba. No existía una oficina de prensa, y no se podía pedir una cita para tomarle fotos. Aquí estaba sucediendo una verdadera revolución. Me di cuenta de lo real que era este lugar y la tarea en la que me aventuraba. Estaba muy emocionado. Comenzaba una de las mayores aventuras de mi vida.

Para este entonces, los corresponsales de la revista "Life"—los escritores Jay Mallin y Jerry Hannifin, y el fotógrafo Grey Villet—ya habían organizado su propio transporte juntándose con un fotógrafo venezolano. Hoy en día ya nadie recuerda su verdadero nombre, sólo que todos lo llamaban Caracas. Creo que era un buen fotógrafo y definitivamente un excelente guía de la zona. Siempre podía encontrar algo para comer… Nos mantuvo a punta de suficientes sándwiches de pollo, tabacos y ron para sobrevivir. Y fue Caracas quien finalmente localizó a Fidel en el camino entre Camaguey y Santa Clara.

Luego de un discurso en Sancti Spiritus que duró toda la noche, el grupo de Castro se había dividido en cuatro vehículos que transportaban a Fidel, a su asistenta Celia Sánchez y a un grupo de once barbudos que los acompanaban. Nosotros ya habíamos contactado a Fidel pero era difícil seguirle la ruta. Había salido desde la Sierra Maestra sin vehículos oficiales y en su paso por Santiago, Camaguey, Santa Clara y Cienfugos hasta La Habana la caravana rebelde había adquirido tanques, camiones, buses, jeeps, taxis, limusinas, motos y bicicletas.

Además, Castro cambiaba constantemente de vehículo y nosotros intentamos localizarlo todo el camino sin resultado, buscándolo entre la columna que se formaba en la carretera. La caravana cruzaba el campo y cuando entraba a los pueblos la gente salía a las calles aclamándola…

En Santa Clara, a unas 180 millas de La Habana, la energía realmente se desbordó. La llegada de la caravana terminó en un desorden frenético. Nadie sabía cuál era el automóvil de Castro y la gente estaba muy conmovida. Santa Clara había sido sede de una de las victorias más importantes de la Revolución: la entrada del Ché a la ciudad había mandado al Ejército una clara señal de su derrota y animado a Batista a abandonar la isla. Pero a pesar de que Santa Clara ya llevaba algún tiempo bajo el mando rebelde, la llegada de Castro fue vivida y celebrada como la propia liberación de París.

En Cienfuegos Fidel habló de las 11 de la noche a las 2 de la madrugada y le pidió consejos a la audiencia sobre cómo gobernar el país. Descendió de la plataforma y estuvo hablando con su audiencia sobre métodos agrícolas y hasta intercambió bromas sobre el dictador caído. El grupo rebelde estaba preocupado por un posible atentado contra su vida, si se tenían en cuenta las circunstancias políticas, pero la osadía de Fidel no tenía límites. Para ese entonces Fidel todavía no utilizaba el lenguaje marxista. A lo largo de su ruta desde las montañas a La Habana estuvo en contacto con el pueblo cubano. Algunas veces paraba a comprar gasolina para los vehículos, bebía una cerveza o una Coca-Cola y pedía direcciones a los ayudantes de la estación. También hablaba con monjas, con madres de clase media, con los niños. Pero ninguna de estas conversaciones fueron sobre política. Más que el discurso marxista era una increíble euforia la que invadía a todo el país.

Qué triste pensar lo que resultó de aquel momento. El Ché pudo haber tenido razón en sus discursos sobre la necesidad de "independizarse" de los Estados Unidos pero me pregunto qué habría pasado si este país hubiera respaldado el proyecto de Fidel. Ciertamente los que nos aventuramos en este viaje mágico y místico a La Habana supimos que las teorías de los exiliados cubanos sobre la impopularidad de Castro, ideas que dos años después justificaron la invasión de los Estados Unidos a la Bahía de Cochinos, eran sólo una cara de la moneda.

Cuando salimos de Cienfuegos el camino estaba tan saturado de obstáculos que perdimos a Fidel y sólo pudimos alcanzarlo en el momento en el que entraba a La Habana. Allí el tumulto era tan grande y las filas de rebeldes tan desbordantes que era imposible distinguir el desfile de la audiencia. El Malecón que bordea el mar estaba tan apiñado de gente que perdí mis zapatos mientras intentaba sacar fotos.

No dormimos ni comimos suficiente, ni pudimos bañarnos durante la estancia de nueve días en La Habana. Pero fueron días maravillosos. Aprendí que un buen tabaco puede alargarle a uno la vida. También recuerdo las esperanzas frenéticas y los malos presagios que llenaron esos cortos días. En todos estos años siempre anhelé que Fidel hubiera sido mejor para el pueblo cubano y que los estadounidenses hubiéramos sido más inteligentes.

Creo que cambiaría todas mis fotografías favoritas y los excelentes tabacos cubanos que he fumado si pudiéramos comenzar esto de nuevo. Sólo que esta vez mejor.

—Burt Glinn ha sido fotógrafo para
Magnum Photos desde 1952.

NAN RICHARDSON
IMÁGEN Y REVOLUCIÓN
Image and Revolution

Para el occidente, Cuba es sinónimo de revolución, y en su sangre y pasado están las semillas de la apropiación. Incluso mientras Rusia se disolvía en múltiples feudos, y mientras los más leales seguidores de la doctrina comunista, Corea del Norte, Albania y China, abrían sus puertas a alguna forma de capitalismo, Cuba continuaba fiel al ideal del estado socialista. Pero si alguna vez se mantuvo sólida en medio de la hoz soviética y la guadaña yanki, el papel de Cuba como conservadora de la fe socialista, se ha preservado, de forma perversa, por la inesperada realidad de una revolución dentro de los colmillos del país más poderoso del mundo; y hoy en día Cuba se encuentra sola en el mar de la globalización, enfrentándose al embargo con imaginación y recursos. En esta tierra de sueños renegados, los fotógrafos cubanos siempre han sido considerados como partes esenciales en la creación de una imágen brillante de la isla. En efecto, al igual que los soviéticos hace unas décadas, el estado cubano se ha definido a sí mismo a través de la fotografía, o al menos, a través de ciertas imágenes. Esta trayectoria de la fotografía como rostro de la revolución cubana, continúa llevándose a cabo por medio de publicaciones en periódicos y pantallas de cine, de artísticas manipulaciones fotográficas de diseñadores gráficos y de exposiciones fotográficas que el estado cubano ha organizado alrededor de la isla. Pero a pesar de esta aparente conexión entre la fotografía y la revolución, la más reciente generación de fotógrafos cubanos se ha dedicado a cuestionar la idea de que, como lo describe Walter Benjamin, el rol de la fotografía es servir de mensajero de la realidad, y han favorecido un rol de expresión singular y personal. La sintaxis de la fotografía cubana y su historia, tanto en el pasado como en el futuro, están llenas de iconos y apóstoles, de múltiples significados, de pistas y agüeros; todo ello parte del aire de intriga histórica que perfuma la isla.

La historia de la fotografía en Cuba comienza sorprendentemente temprano. El 5 de abril de 1840, un periódico de La Habana anunció la llegada del primer aparato fotográfico a la isla y el desafortunado daño que sufrió durante el viaje. Pedro Tellez de Girón, dueño de esta enorme cámara de madera, tomó la primera foto en Cuba, desde un balcón en el Palacio de los Capitanes Generales. Cincuenta y cinco años más tarde, a comienzos de la guerra de la Independencia (1895), el fotógrafo José Gómez de la Carrera creó una serie de imágenes periodísticas que marcaron el comienzo del foto-periodismo moderno—un legado que surgió en esa época con las fotos de Roger Fenton sobre la guerra de Crimea y de Matthew Brady sobre la guerra civil americana y la sangrienta ocupación norteamericana de México en 1847. Entre los ejemplos más recientes de fotografía en Cuba se encuentran los trabajos de daguerrotipistas como A.H. Halsey, los hermanos Loomis y el húngaro Pal Rosti, cuyos orígenes europeos requerían el uso de nativos para trabajar como asistentes en sus estudios fotográficos—montados en hoteles y tiendas—y quienes terminaban convirtiéndose en alumnos aventajados de dicho negocio. Hacia 1860, los fotógrafos, especializados en crear tarjetas de visita a los transeúntes, se amontonaban en las calles de Cuba y de todas partes, luciendo sencillos telones de fondo y accesorios decorativos hechos en casa, formatos que pronto fueron reemplazados por las populares imágenes estereoscópicas, postales y álbumes con fotos de atracciones turísticas como la famosa "pintoresca de la Isla de Cuba".

La primera publicación fotográfica, "Boletín fotográfico", fue fundada en 1882 y poco después Soler Alvarez empezó a publicar "Fotografía al alcance de todos" en La Habana en 1887. Un género llamado "fotografía campestre", el cual, según María Eugenia Haya (Marucha) en su elocuente dis-

curso para el Segundo Coloquio Latinoamericano de México en 1983, "registraba el carácter nomádico y provincial de la vida *mambisa*[1] desde 1868 hasta 1895". Desde fines de siglo hasta los años 30, los conocidos fotógrafos Generoso Funcasta, Lopez Ortiz, Martínez Hilla, Ernesto Ocaña, entre muchos otros, representaron el tiempo en que vivieron. Los retratos de Joaquín Blez—estudios elegantes e imaginativos de la clase media de La Habana entre 1912 y 1960—son igualmente notables, y también lo son aquellos momentos elegíacos de la vida diaria en Cuba capturados por Moises Hernández en las páginas del semanario "Bohemia". A raíz de una serie de eventos políticos como la caída del dictador Gerardo Machado en 1933, los años treinta también vieron el surgimiento de una fuerte tradición de fotografía de prensa. Pegudo, Molina, Domenech y Lezcano fueron algunos de los nombres más famosos en este género del foto-reportaje, cuyas fotografías aparecieron en la prensa internacional, aunque raras veces con los créditos adecuados.

La fotografía cubana de la era batistiana, anterior a 1959, tuvo un aura bastante diferente a la de la generación que le sucedió. José Tabío Palma y Constantino Arias, por ejemplo, escogieron retratar diferentes estilos de vida. Los estudios elegíacos de Palma sobre el campesino rural rinden homenaje a la realidad agraria, mientras que las fotografías sociales y más llamativas de Arias capturan la cotidianidad de cada día y, en especial, de cada noche: los palacios para bailar al son de la rumba, los casinos para turistas, las playas, el brillo de las orgías gringas en los hoteles, el sexo y el pecado comprado y vendido, todas ellas imágenes que ofrecen una crítica sardónica y sórdida de Cuba como "isla paradisiaca" y que señalan los costos sociales de una Habana convertida en la capital caribeña del buen vivir. La falta de igualdad y la corrupción están implícitas en estas imágenes asi como vestigios de agitación.

A finales de los años cincuenta y sesenta, la época más intensa de la revolución, la fotografía cubana adquirió un carácter sincrónico. Una fusión de sensibilidades artísticas y políticas engendraron a una nueva generación de este arte en la isla, protagonizada por Raúl Corrales, Alberto "Korda" Gutierrez, Osvaldo y Roberto Salas y Ernesto Fernández. Un movimiento para repatriar a la fotografía cubana había comenzado. En 1957, la miliciana René Rodriguez retrató a Fidel en la Sierra Maestra y produjo una imágen que viajó alrededor del mundo contradiciendo la mentira de la inteligencia batistiana sobre la muerte del líder rebelde. Dos años después, la revista "O Cruzeiro" publicó una imágen por Hernando López de la toma de Fomento por el Ché Guevara, toda una hazaña ya que Lopez tuvo que esconder los rollos fotográficos y revelarlos en secreto en casa de un amigo para entregarlos poco después a la prensa sin despertar las sospechas del estado. La revolución también trajo consigo una avalancha de prensa internacional a Cuba. La maquinaria de imágenes cubana estaba en marcha y Burt Glinn, miembro de la cooperativa fotográfica Magnum, así como sus colegas Henri Cartier Bresson y Marc Riboud—quienes ya habían hecho fotografías de Cuba—, fueron parte de esa fuente de imágenes, desconocida hasta hoy. Estos fotógrafos concibieron la imágen como un arma, dejando un gran legado a la siguiente generación de fotógrafos, entre ellos Marucha, Mayito (Mario García Joya), Roberto Salas y José Figueroa.

La influyente exposición de 1976, patrocinada por la Casa de las Américas de La Habana y titulada "Primera muestra de la cultura cubana", fue pionera en presentar la fotografía de este país como recorrido histórico lineal. La exposición viajó a México donde un año después otra exposición titulada "Historia de la fotografía cubana" tuvo lugar durante el Coloquio Latinoamericano de Fotografía. La fotografía cubana había adquirido un lugar en la historia, y juntos, estudiantes y fotógrafos, empezaban a re-escribir esa historia formalmente en un esfuerzo por reclamar y apoderarse de su propia tradición iconográfica. En el libro "Para verte mejor" (1983) el crítico y escritor cubano Edmundo Desnoes (creador de "Memorias del subdesarrollo", todavía una de las películas más aclamadas en Cuba), especula sobre el significado de la imágen. Desnoes dice que "un fantasma recorre a América Latina: un fantasma de la revolución"[2], y sostiene que al mezclar nociones de revolución y de consumo las imágenes refuerzan el sentimiento de identidad nacional, de tal manera que todas las Américas se convierten en un campo de batallas ideológicas—la marcha del capitalismo versus el proyecto socialista con la imágen misma como soldado de a pie.

En esa batalla ideológica, dos publicaciones, "Revolución" (1959-1965) y "Cuba" (1962 al presente), jugaron un papel

fundamental en nuestra comprensión del desarrollo de la fotografía en la isla. Con Carlo Franqui como editor y Raúl Martínez como diseñador, el periódico "Revolución" atrajo a los más grandes fotógrafos cubanos de una generación: Corrales, Korda, Salas, Mayito, Ernesto Fernández, Jesse Fernandez. Guillermo Cabrera Infante y otros. Junto a su suplemento semanal "Lunes de Revolución", "Revolución" fue un centro de poder intelectual. "Cuba" también compartió el papel de revista seria y una audiencia crítica durante sus primeros años de publicación. Ambas publicaciones enfatizaron enérgicamente la imágen y el texto, reforzado por un diseño gráfico contundente. El respeto que estas publicaciones compartían por la integridad del reportaje se reflejaba en el hecho de que la fotografía y el texto siempre se presentaban en diálogo. Incluso temas económicos como la cosecha de caña de azúcar se podían interpretar artísticamente, por medio de imágenes que convertían a un sembrado de caña en un cuadro artístico. Como los constructivistas rusos, los fotógrafos que publicaban su trabajo en estas revistas favorecían con frecuencia el punto de vista monumental, tomado desde abajo hacia arriba asi como la expresión de la fotografía como testimonio inmediato y de primera mano.

Los fotógrafos se consideraban participantes activos en la creación de la imágen revolucionaria. En esa primera generación, Corrales emerge como el último y posiblemente el más importante fotógrafo de la isla. Su familia emigró en los años veinte de una provincia pobre de Galicia, España, a un enclave en la provincia de Camagüey llamado Quince y Medio, donde creció a base de "harina de maíz y ñame"[3]. Ya en 1938, su familia se había mudado a La Habana y Corrales trabajaba de botones en El Carmelo, uno de los cafés más elegantes de la ciudad, por dos pesos mensuales. Parte de su trabajo incluía vender revistas de lujo extranjeras como "Life" y "Look", cuyas poderosas imágenes se pasaba horas enteras hojeando. Las imágenes que más le afectaron fueron aquellas sobre la depresión económica estadounidense de la FSA (Farm Security Administration) tomadas por Evans, Lange, Rothstein y sus colegas. Más tarde, tras pasar por varios trabajos, Corrales se convirtió en encargado de la limpieza en Cuba Sono Films. Ahorró todas sus propinas ganadas en El Carmelo, se compró una cámara y salió a las calles. Pronto,

comenzó a trabajar para "Última Hora" y para el periódico "Hoy", acompañando a líderes políticos en giras por refinadoras de azúcar, fábricas y puertos. En poco tiempo ya fotografiaba para los semanarios más importantes de Cuba "Carteles" y "Bohemia". Más allá de saber lo que quería capturar en sus fotografías, Corrales era perfectamente conciente de cómo usar la imágen como apéndice del texto y la página impresa. "Revolución", el periódico en el que Corrales dirigía el departamento de fotografía, "tenía una existencia clandestina en los años anteriores a Batista, pero transformó totalmente el desarrollo del diseño gráfico en la isla a partir de su reaparición con la victoria de los rebeldes en el 59"[4]. Por medio de titulares agresivos y del uso de imágenes de tamaño natural en las portadas "Revolución" comunicaba al lector dinamismo, juventud y cambio, de manera similar a los enérgicos diseños gráficos de la Rusia de los años veinte, cuando el país vivía los años más intensos de su revolución.

Estilo y contenido se fusionaban en las imágenes de Corrales. Jaime Sarusky, escritor y crítico cubano, escribe en su introducción para la monografía de Corrales que "aún antes de oprimir el obturador, [Corrales] ya tiene en su retina la presa, es decir, el objetivo que ha descubierto es suyo, se lo apropia, justamente porque ya ha visto todo lo que le dice, tanto desde el punto de vista estético y social, como simbólicamente"[5]. Los temas que Corrales explora en su fotografía representan un retrato de un país en medio de la agitación y la revuelta, de los pobres y débiles heredando la tierra—esos "días gloriosos", Corrales recuerda. Pero, tal vez lo más valioso e interesante de su trabajo, es que Corrales fue consciente de la ironía que había en el hecho de que, mientras la revolución iba borrando las divisiones del poder y del privilegio, él iba ascendiendo a la élite revolucionaria. En efecto, esta ironía está detrás de la fuerza personal que inspira su arte fotográfico. Como Corrales sostiene, la fotografía es "una manera de desquitarme de la miseria que pasé"[6].

Otro gran fotógrafo de esta generación pasada, Osvaldo Salas, nació en La Habana en 1914 y siendo adolescente emigró a Nueva York, ciudad en la que fotografió a celebridades de Hollywood y a héroes del deporte para las lujosas revistas "Life", "Look", "Camera Over Broadway" y el "New York Times". En 1955, junto con su hijo Roberto (nacido en Nueva York en 1940), Salas conoció a Fidel Castro cuando

éste se encontraba en una de sus giras por los Estados Unidos para recoger fondos para su movimiento "26 de julio". Durante esta visita, Osvaldo tomó varios retratos de Fidel y más tarde, su hijo Roberto fotografió a la bandera del "26 de julio" colgando de la estatua de la libertad—una imágen que capturó la atención internacional al aparecer en la revista "Life". Llamada "la fotografía más importante de la revolución tomada fuera de Cuba", Salas explicó después que esa imágen se convirtió en un ícono porque "le mostró a la gente que la lucha revolucionaria era una realidad"[7]. Pronto, Salas se unió, con cámara en mano, a la lucha castrista, tomando un avión en el aeropuerto de Idlewild el 2 de enero junto con un grupo de cubanos americanos armados con bazookas y cajas de granadas que habían guardado para el momento de la revolución. Después de la victoria de Castro, el "Líder Máximo" nombró personalmente al equipo de padre e hijo como fotógrafos oficiales para el periódico gubernamental "Revolución". Osvaldo murió en 1992 y su hijo Roberto continúa trabajando como fotógrafo en La Habana.

Ernesto Hernández, conocido como "el fotógrafo de Playa Girón"[8], fue el único fotógrafo Cubano que se encontraba en este lugar histórico cuando estalló la invasión. Para los cubanos, sus imágenes se leen como fotos de un álbum familiar. Son fantasmas y sombras, memoria y nostalgia; pedazos reales de una saga de grandeza derrotada, de ilusiones destruídas; de propaganda cubana y estadounidense por igual destituída. Estas imágenes son poderosos testimonios de la fascinación global con un hombre solitario y su isla tropical: la Cuba de Fidel.

En sus escritos sobre la fotografía cubana, Marucha sugiere que los fotógrafos más importantes de esta época (1959-80) representan lo que se conoce como "la era de oro del foto-periodismo cubano, veinte años después de su apogeo en Estados Unidos y Europa", y el trabajo colectivo de estos fotógrafos, añade Marucha, marcó las pautas "para llegar a esa fotografía 'cubana' en donde el entendimiento expresivo y objetivo complementa la representación. Se las han ingeniado para llevar las imágen del realismo convencional…a lo que podríamos denominar un 'realismo socialista'"[9].

Las líneas entre los hechos y la ficción, entre el arte y la política, se sobreponen en este proceso. Como dice Tim Wride, curador para Los Angeles County Museum of Art, en su ensayo del catálogo "Shifting Tides: Cuban Photography After the Revolution", "crear arte en Cuba es hacer política"[10]. Y Luis Camnitzer en "New Art of Cuba", coincide al decir que "el arte se ha convertido en una herramienta útil de crítica constructiva. Incluso cuando hay rupturas estéticas, esa conciencia le da al arte cubano una clase de continuidad y estabilidad"[11].

Pero esta visión de la fotografía cubana también ha sido cuestionada. "En realidad no hubo una fotografía 'épica' genéricamente hablando, sino una selección 'épica', hecha por una visión 'épica', promovida por una revolución social 'épica'"[12], sostiene Cristina Vives, y añade que existe una gran cantidad de trabajo sin publicar que nos exige reconsiderar la obra completa de estos fotógrafos cubanos. Eventualmente, este tipo de revaluación introduciría una serie de imágenes más equilibrada con temas más bucólicos y coloquiales, haciendo de la historia de esta generación contemporánea de Burt Glinn una historia que trate menos sobre la revolución y más sobre sus autores; menos sobre el conflicto y más sobre el periodo posterior.

Todo lo que se escribió sobre Cuba en los primeros años revolucionarios y todo lo que se ha escrito ahora, no cuenta la historia completa. Este libro ofrece un pedazo fresco, atrevido y enérgico de este rompecabezas histórico.

1. Ejército de caracter guerrillero que luchó contra los españoles en los campos cubanos durante las dos grandes guerras de la independencia de 1868-78 y de 1895-98.

2. DESNOES, Edmundo y GASPARINI, Paolo. "Para verte mejor, América Latina". Mexico D.F.: Siglo Veintiuno Editores. Pg. 165.

3-6. SARUSKY, Jaime. "Raúl Corrales". En "CUBA. La imágen y la historia". Ciudad de Panamá: Edizioni Aurora.

7. SALAS, Osvaldo y SALAS, Roberto. "Fidel's Cuba: A Revolution in Pictures". Nueva York: Thunder's Mouth Press, 1998. Pg. 42.

8. VIVES, Cristina. "Fotografía Cubana: una historia…personal.." En *Shifting Tides: Cuban Photography After the Revolution*. Catálogo de exposición organizada por Los Angeles County Museum of Art. Londres: Merrell Publishers, 2001. Pg. 138.

9. HAYA, Maria Eugenia. "Cuban Photography Since the Revolution" en *Cuban Photography 1959-1982*, catálogo de exposición. Nueva York: Center for Cuban Studies, 1983. Pg. 2.

10. WRIDE, Tim. "Tres Generaciones: Fotografía en la Cuba de Fidel Castro", traducido por Ilona Katzew. En *Shifting Tides: Cuban Photography After the Revolution*. Catálogo de exposición organizada por Los Angeles County Museum of Art. Londres: Merrell Publishers, 2001. Pg. 136.

11. CAMNITZER, Luis. *New Art of Cuba*. Austin: University of Texas Press, 1994.

12. VIVES, Cristina. Pg. 138.

AGRADECIMIENTOS

A las 11 de la noche del 31 diciembre de 1958 decidí volar a Cuba. A la mañana siguiente compartía las calles de La Habana con cientos de cubanos delirantes. En cuestión de cuatro días había encontrado a Fidel, y para el 10 de enero este proyecto se había completado. Desde ese acelerado momento y a través de las décadas que llevó publicar este trabajo en su totalidad, le debo mucho a muchas personas: Clay Felker pasó el sombrero de amigo en amigo recogiendo suficiente dinero para ponerme en camino; Cornell y Edie Capa, cuyo apartamento quedaba camino al aeropuerto, despertaron a sus vecinos y acumularon fondos para asegurar mi llegada a La Habana; el equipo y la infraestructura de Magnum, quienes no tenían idea hasta el segundo día de que tenían a un fotógrafo en serios aprietos económicos, pero sin cuya existencia no hubiera podido aventurarme en el proyecto; Lee Chevalier, Lee Jones, John Morris, quienes distribuyeron y vendieron suficientes fotografías para pagar todo el dinero que había tomado prestado; Jocelyne Benzakin del Sag Harbor Picture Gallery quien, décadas después, reconoció el mérito de este trabajo; Eelco Wolf que fue el primero que lo visualizó como un libro; Nan Richardson, Lesley Martin, Sara Goldsmith, Maureen Lo y al resto de los Umbragistas responsables de publicarlo y editarlo, quienes hicieron realidad este libro y organizaron la exposición en Cuba y en el resto del mundo; a Yolanda Cuomo y Kristi Norgaard que hicieron que el libro se viera como yo lo esperaba; y finalmente, a todos mis compañeros fotógrafos en Magnum, quienes por cincuenta años me han ayudado a observar y a pensar, y quienes han emprendido la lucha correcta.

—Burt Glinn

Muchas gracias a Burt, un caballero, un cuentista, un Harvard Man, de la era en que Magnum era Magnum y los fotógrafos salían al campo de batalla, y a Elena, su encantadora y eficiente esposa. Nuestros agradecimientos en Cuba a Rafael Acosta de Arriba, presidente del Consejo Nacional de las Artes Plásticas, por su generoso texto, a Lourdes Socarras, directora de la Fototeca de Cuba y a sus diligentes asistentes Nelson, Ilena y Antonio. Nuestras sinceras gracias a los maravillosos fotógrafos de la revolución en marcha, particularmente al fallecido Alberto Díaz Gutierrez (Korda), Raúl Corrales Fornos, conocido como Corrales, Roberto Salas, y José A. Figueroa, quienes ofrecieron su tiempo y sus recuerdos para hacer posible esta recreación de una era pasada. En este caso, la exposición dio lugar al libro, y clave en esa evolución fue la colaboración y el apoyo de la curadora Alison Nordstrom del Southeast Museum of Photography, en Daytona Beach, Florida. A Pablo Ortiz Monasterio, fotó-

grafo excepcional, editor imaginativo y amigo. En Magnum Photos/NuevaYork, especiales agradecimientos a Eduardo Rubiano, David Strettel, Nathan Benn, y Rebecca Ames; en Magnum Paris, a Agnes Sire; y en Londres a Liz Grogan. Gracias también a Tim Wride de Los Angeles County Museum of Art, y a Darrel Couturier de la Couturier Gallery, Los Angeles, y a Studs Terkel, Stanley Karnow, Clay Felker, and Hugh Nissenson por su apoyo. Un agradecido reconocimiento a Sandra Levinson del Centro para estudios cubanos en Nueva York por sus consejos y ayuda; a Sandra Rosenberg, amiga de artistas cubanos por años; a Helmo Hernandez de la Fundación Ludwig, cuya hospitalidad y conocimiento nos abrieron tantas puertas; al fotógrafo Michael Halsband quien hizo inolvidable una primera noche en Cuba; a Hunter S. Thompson, quien hizo que la última noche allí fuera igualmente memorable (medida en los litros que consumimos); a Juan Carlos Alom y Cirenaica Moreira, líderes talentosos de la nueva generación de artistas cubanos, y a Fisher Stevens quien nos presentó; a Julie Oppenheimer, Rory Kennedy, and Mark Bailey por ayudar a que el arte llegara a tiempo y hacer de la exposición de La Habana un éxito. Y al filántropo Andy Karsch, quien conoció a Korda y a Corrales en su viaje a Cuba durante la histórica crisis de Elián, asegurando que este proyecto siguiera su rumbo. En Umbrage, especiales agradecimientos a Lesley Martin por organizar el libro, a Sara Goldsmith por coordinar la exhibición, a Maureen Lo por su temprana ayuda con la exposición en la Fototeca, a Carmen Ospina, Megan Thomas, Beth Ebenstein y Holly Popowski por su ayuda con el lanzamiento del libro, y a Maria Ospina y Camille Robcis por sus traducciones.

—Nan Richardson

LA HABANA: EL MOMENTO REVOLUCIONARIO

Esta exposición de fotografías de Burt Glinn fue curada por Nan Richardson de Umbrage Editions con la colaboración de la Fototeca de Cuba y del Southeast Museum of Photography, en Daytona Beach, Florida. La exposición se inauguró el 10 de enero del 2001 en la Fototeca de Cuba, Habana Vieja, Cuba, y viajará internacionalmente hasta el 2004.

BIOGRAFÍAS DE LOS FOTÓGRAFOS

Burt Glinn es uno de los fotógrafos más publicados hoy en Estados Unidos. Las fotografías de Glinn han aparecido en las carátulas y primeras páginas de revistas y periódicos internacionales incluídos "Time", "Newsweek", "Look", "The New York Times", "Stern", "Paris Match", "Parade", "Vanity Fair", "Life",

y el "London Sunday Times". Aunque es uno de los fotógrafos comerciales más afamados del mundo, las primeras fotos indelebles de Glinn nacen de su carrera como periodista que documentó la guerra y trabajó el reportaje. Miembro de la cooperativa Magum Photos desde el inicio de su carrera en 1950, Burt Glinn ha servido de presidente y director de su junta directiva en diferentes momentos. Uno de los primeros contribuyentes a la revista "New York", Glinn es ex presidente de la Sociedad Americana de Fotógrafos de Medios (American Society of Media Photographers). Nacido en Pittsburgh en 1925, vive actualmente en Nueva York con su esposa Elena Anastasia Prohaska y Sam, su hijo de diecisiete años.

Alberto Díaz Gutierrez, conocido como "Korda", nació en La Habana el 14 de septiembre de 1928 y murió en el 2001. Comenzó su carrera como aprendiz de un excéntrico fotógrafo de estudio que cargaba con una iguana en su convertible. En 1956 fundó, junto con Luis A. Pierce, los Estudios Korda. El nombre Korda, que el fotógrafo adoptó como pseudónimo, proviene de los célebres cineastas húngaros Alexander y Zoltan Korda (quienes sacaron el nombre de la liturgia en latín, "sursum corda", que significa "alzar los corazones"). Korda trabajó como fotógrafo de moda hasta 1959 (tiempo en el cual se casó y tuvo tres hijos con Niurka, la modelo más famosa de Cuba) cuando a la edad de treintaiún años se convirtió en el máximo exponente de la "fotografía épica revolucionaria". Korda era amigo cercano y rival amistoso de Corrales; ambos fotógrafos eran partidarios del idealismo por una nueva Cuba que compartían Fidel y el Ché. Corrales caracterizó sus diferencias, sosteniendo que, de los dos, "Yo soy mejor fotógrafo pero Korda es más famoso". Korda estuvo de acuerdo. "Sí que lo soy [más famoso], por una sóla imágen, 'El guerrillero heroico', tomada el 5 de marzo de 1960, a las 11:20 a.m." Esta icónica imágen de Ernesto Ché Guevara es una de las fotografías más reproducidas en el mundo.

Korda fue el fotógrafo oficial de Fidel hasta 1969 y contribuyó a la revista "Revolución". También fue miembro fundador de la sección de fotografía de la Unión Nacional de Escritores y Artistas de Cuba (UNEAC). Ha expuesto ampliamente en Cuba, Argentina, Europa y las Américas, y ha recibido diversos premios, incluyendo la Orden de Félix Varela, otorgada recientemente. Korda falleció cuando este libro se completaba, en mayo 25 del 2001.

Raúl Corral Fornos, conocido como Corrales, nació en Ciego de Avila en 1925. Hijo de inmigrantes de Galicia, al norte de España. Comenzó su carrera en 1944, primero como asistente de laboratorio y luego como reporstero en Cuba Sono Films. Desde 1953

trabajó con Raúl Varela para las revistas "Carteles" y "Bohemia". En 1957 se convirtió en el director de arte de la Agencia de Publicidad de Siboney, y en 1959 acompañó a Fidel Castro como su fotógrafo oficial. En ese momento también comenzó a trabajar con la revista "Revolución" y en 1961 se unió a Alberto Korda (quien llamó a Corrales "mi maestro") para fundar la sección de fotografía de la Unión Nacional de Escritores y Artistas de Cuba (UNEAC). En 1963 fue nombrado director del departamento de fotografía de la Academia de Ciencias de Cuba y de 1964 a 1991 Corrales dirigió la sección de microfilms y fotos de la Oficina para Asuntos Históricos al Consejo de Estado en La Habana. Corrales ha expuesto en Europa y Cuba y sus obras se encuentran en grandes colecciones de todo el mundo. En 1996 fue galardonado con el Premio Nacional de Artes Plásticas.

José Alberto Figueroa Daniel nació en La Habana en 1946, y comenzó su carrera como asistente de los Estudios Korda, entre 1964 y 1968. En 1969 Figueroa se convirtió en fotoreportero para la revista "Cuba Internacional" y trabajó allí hasta 1976 cuando se convirtió en asistente de cámara del departamento de cinematografía del Ministerio de Educación, donde permaneció hasta 1985. En 1982, tras tomar cursos de periodismo en la Universidad de La Habana, Figueroa sirvió como corresponsal de Guerra en Angola. Desde 1970 su trabajo ha sido ampliamente visto en exposiciones de grupo e individuales en Europa, las Américas, Australia y Japón. Su trabajo forma parte de importantes colecciones internacionales.

Osvaldo Salas nació en La Habana en 1914 y emigró a Nueva York siendo un adolescente donde fotografió a estrellas de Hollywood y héroes deportivos para "Life", "Look", "Camera Over Broadway", "New York" y el "New York Times". En 1955 él y su hijo, **Roberto Salas** (nacido en Nueva York en 1940), conocieron a Fidel Castro quien visitaba Nueva York en busca de donaciones para su movimiento "26 de julio". Durante esa visita Osvaldo hizo importantes retratos del líder y más tarde Roberto fotografió la bandera cubana colgando desde la Estatua de la libertad, imágen que capturó la atención nacional en la revista "Life". Luego de la victoria de Castro el líder nominó personalmente al equipo de padre e hijo para el nuevo periódico del gobierno llamado "Revolución". En la época dorada del fotoreportaje en Cuba ambos produjeron inolvidables imágenes. Osvaldo murió en 1992; Roberto vive todavía en La Habana y continua su trabajo fotográfico.

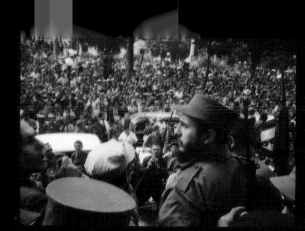
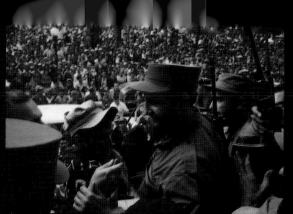
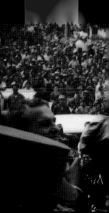

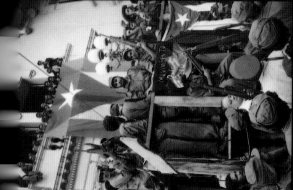
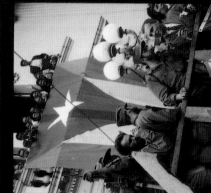

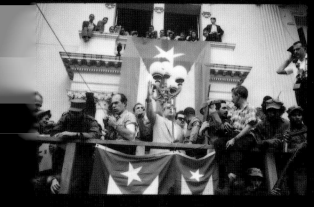
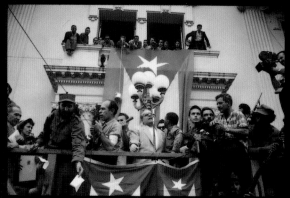
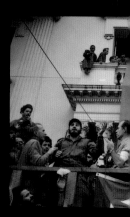

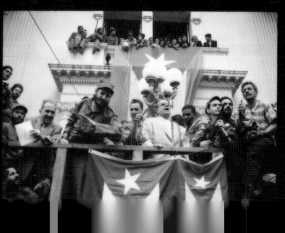
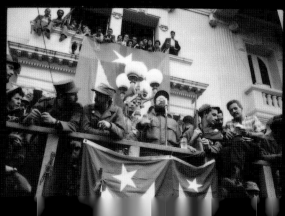

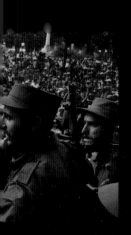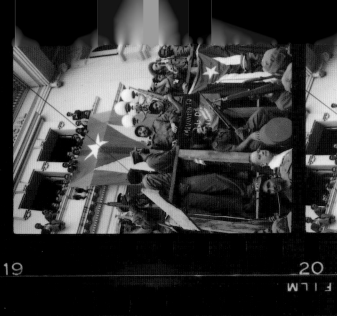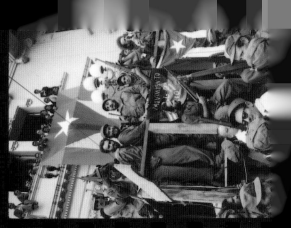

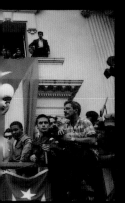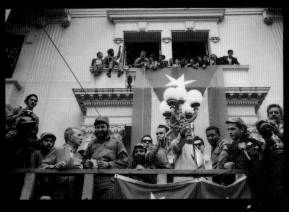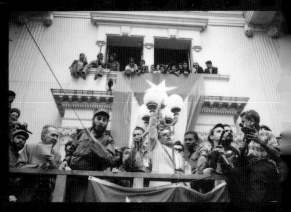

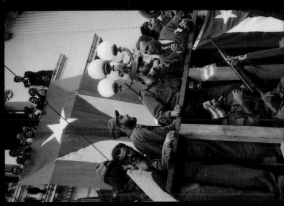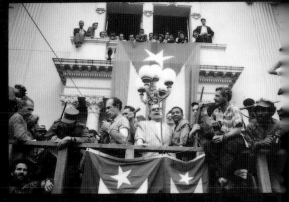

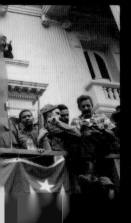